U0010340

生態館 034

野鳥

攝影 ＋ 攻略

拍 攝 技 巧 ╳ 後 製 修 圖 ╳
野 鳥 攝 影 熱 點

李進興━━━━━━著

晨星出版

大家來拍野鳥

　　近年，看見有人蹲在三腳架後面盯著相機的長鏡頭等待按快門，已經不是新鮮事，只要網路上傳出某處發現特殊鳥種，或社交群組中有人通報稀有候鳥或迷鳥出現，立即會有幾十支甚至數百支大砲蜂擁而至。我曾多次在迂迴的公路上見識到攝影者的聚集，除了裡外數層站著或坐在凳子上的人，及夾在人縫中的三腳架、相機、與大得驚人的長鏡頭，還有人站在高高的折疊梯上巧妙地避開各種可能視線阻擋。這種情景讓我不禁心中納悶，野鳥攝影什麼時候在臺灣變得這麼熱門？

　　直到 1980 年代晚期，臺灣一般民眾談到野生鳥類和其他動物，首要考量還是好不好吃？是否對身體很補？能賣多少錢？現在竟然已有大批民眾自願買昂貴器材、付路費、起早貪黑地前往守候，忍受著風吹日晒蟲咬，甘願以簡單的乾糧取代正餐，只期望能拍到一些影像回去跟親友分享，並且樂此不疲。這種現象發展的快速與普遍程度，是早年一直呼籲政府與社會大眾要重視觀賞野鳥和野生動物所代表的經濟價值的我，完全沒有預期的。

　　隨著臺灣社會經濟的日益繁榮，和各地民間保育團體致力進行的解說教育，加上幾個國家公園的設立，相關單位在出版品、月曆、解說手冊方面的需求，都提升了野鳥照片的重要性。現在以拍攝臺灣野鳥或生態為主的專業攝影家人數，早已不勝枚舉，但早年專心拍攝野鳥照片的人還真不多，李進興就名列於幾位開路先鋒之中，他的拍攝技術也是其中的佼佼者。記得在 1980 年代中期，我為了編寫與國際鳥盟合作的「救救我們」一書，向國內廣邀野鳥幻燈片，李進興拍攝入選被刊登在此本書中的照片張數，在投稿者中名列前茅。他從臺北鳥會理事長卸任後，創設了五色鳥文化事業有限公司，拍攝了許多陸域及海域生物的影片，尤其受公視委託拍攝的黑潮三部曲，結集了自然、地理、

物理、化學、海洋資源、和歷史文化的考量、以及臺灣、日本、與菲律賓漁民間的互動，兼具廣度與深度，開創了臺灣自製生態人文影片的大格局。總體來說，他在生態攝影方面不但經驗豐富，成績更是亮眼。

　　李進興為人非常熱心，認識他幾十年來常看見他協助需要幫助的人，相信他寫這本「野鳥攝影＋攻略」，也是希望分享經驗，協助有興趣進行野鳥生態攝影的朋友。他無疑是寫這本書的最佳人選，因為他除了對臺灣野鳥十分熟習，也累積了多年的個人攝影經驗，不論是知識或技術面，都有豐富的心得。在這本書中，他從個人拍攝野鳥照片的經驗談起，用輕鬆的文筆回顧了臺灣野鳥欣賞與拍攝的發展歷程，簡單介紹了臺灣鳥類的發現史，以及臺灣的鳥類現況，讓不瞭解臺灣鳥類的朋友可以從此書獲得整體觀。後面有關鳥類攝影所需器材的介紹，各種技術的分享，相信對於愛好野鳥攝影的朋友，尤其是新手，在如何入門、如何找到拍攝對象，以及如何精進攝影技術等方面，極為實用。更重要的，在書中特別指出拍鳥的人要學習靜心觀察，更要熱愛生命、尊重自然，避免採用會對野生鳥類的生存造成威脅的拍攝方法。這些基本原則，期望大家都能銘記在心，片刻不忘。

　　生態攝影現在幾乎已經成為臺灣的全民運動，美麗又挑戰性高的野鳥攝影無疑占了極為重要的部分。攝影者的野鳥知識、攝影技術、與藝術品味，是影響所得影像檔次的最主要因素。相信這本書對很多志在野鳥攝影的讀者會有很大的助益。

中央研究院生物多樣性中心退休研究員　

值得細細品味的好書

「興哥」是我們賞鳥界對李進興前輩的暱稱。他能扛著一部大大的攝影機器，就靠身上綁著一條很厲害的飛行吊帶，半身懸空踩在直升機起降架上，於空中有如鷹鷲巡獵般的攝錄地面景物；他能背著空氣鋼瓶身著防寒衣，腰間掛著沉重鉛塊，頭帶潛水鏡，嘴咬呼吸器深潛海域 30 米，水下的珍奇魚貝蝦蟹無一遁形，被他全都錄；他足跡遍及寰宇，手握雙筒望遠鏡，肩掛大小砲，從膠卷到數位相機，從傻瓜到愛鳳，全身上陣的拍攝行頭身價令人咋舌，稱他是全國陸、海、空三棲的全能攝拍教頭，當之無愧。

「興哥」大學時讀的是藝術，加上具備專業攝影者特有的慧眼，每次按快門當下，總能抓住如法國攝影大師布列松（Henri Cartier-Bresson）所謂「決定性瞬間」的景物靈魂。每次出拍都能滿卷、滿卡的極品佳作入袋，自然生態領域各界的同好們早就期待進興老師可以出一本有關野鳥攝影的書了。

近二十年來，臺灣自然生態的拍攝風氣盛行，特別是多樣環境的野鳥追拍，大砲陣仗的各角度擠拍畫面讓人驚歎不已。然而野鳥攝影不是一般拍照者隨興留影記錄那麼簡單，而是須關心被攝景物及對其週邊生態的尊重，攝影者的拍攝意圖與行為都是被視為文明水平的一部分。

本書共分九個章節論述，包含了野鳥欣賞、研究、習性、何處尋野鳥等，內容豐富精彩有趣，作為長期喜愛觀鳥和攝影活動的人來說，研讀本書必定會有令人意想不到收穫。

在過去近兩萬個日子裡，進興老師創立了臺北市野鳥學會，並擔任臺灣野鳥保育協會會長，除此之外，還不分寒暑地記錄了百萬計的自然生態景物，這大量底片與電子檔案資料是他生命的印記，著實不易。本書中也集結了其對攝影領域的鑽研和陣前火線實拍經驗，以深入淺出方式講解關於攝影器材的選購、後製修圖乃至於野外取景構圖，相信本書可讓剛接觸野鳥生態攝影的入門者清楚易懂，誠摯推薦本書給生態攝影愛好者，這是一本值得收藏細讀並應用學習的好書。

社團法人臺灣野鳥保育協會　理事長　

新世代的野鳥生態攝影

自從 1973 年臺灣第一個野鳥社團——臺北賞鳥俱樂部（臺北鳥會的前身）成立之後，國內賞鳥風氣逐漸普及，賞鳥人口也不斷增加，1994 年是臺北鳥會的全盛時期，會員數大約有 1500 人，若加計各地方鳥會的會員數，全臺的鳥會會員數大約只有 3000 人左右。近年來大家雖然普遍重視生態保育，然而全國賞鳥人口卻有逐漸遞減的趨勢，令人好奇的是，在一些熱門賞鳥據點卻經常可以看到上百支大砲對著野鳥拍攝，且往往歷經數星期人潮依舊不減，尤其當野鳥目標出現，大砲陣地的相機快門齊發，劈啪作響，氣勢可說是非常驚人。

不是說賞鳥人口已經逐漸減少了嗎？為何還可以到處看到這麼多熱情如火且不畏風雨的拍鳥人，我認為主要有兩大因素，第一是許多賞鳥人觀鳥多年後認為單單透過望遠鏡看鳥已經無法滿足他的好奇心，因此想進一步將美麗的野鳥影像長時間保存下來而投入野鳥攝影的行列，且賞鳥人之間經常會互相較量看鳥種數、辨認技巧，這些都會讓新進鳥友產生壓力，不如自己一個人或三五好友蹲在隱密處拍鳥來得輕鬆愉快；第二個因素是近年來攝影器材的進步神速和數位影像普及，讓拍攝野鳥生態的門檻降低，花費也相對減少，許多男女老少紛紛投入記錄野鳥生態影像的行列，使得野鳥攝影宛如全民運動般的盛行。

筆者從事野鳥觀察和生態攝影已經超過四十年，經歷過好幾年純粹以望遠鏡觀察野鳥的歲月，後來拿起相機透過觀景窗來記錄野鳥生態，發現自己就好像增加一隻天眼，可以從不同的視野角度觀察記錄野鳥生態，從那時候起，我也就一直與野鳥攝影相伴至今。我的野鳥攝影經歷了漫長的底片相機時代，在當時，許多周邊支援的設備不足，大多需要自己動手改裝，而拍好的底片有時還需寄到國外沖洗，在

等待好幾個星期後才看得到拍攝成果。

約在西元 2001 年左右，筆者購入第一臺數位單眼相機 FUJIFILM S2PRO，開始了野鳥數位攝影。當時的數位相機除了價格貴、連拍速度慢、畫素也不高，但縱使如此也已經很讓人驚豔了。隨著相機技術的日新月異和數位儲存技術提升，現在的野鳥數位攝影已經和當年不可同日而語，相機也由傳統的單眼反光鏡數位相機進化到目前更輕巧的無反光鏡數位相機，硬體設備的快速變化讓野鳥攝影師有些無所適從。儘管硬體設備推陳出新，但對野鳥攝影師來說，最重要的是對野鳥生態的熱情及對大自然永恆的關愛，所以筆者在編寫這本書時，拍攝野鳥的技術層面內容並不是最主要的重點，反而是在臺灣野鳥知識和野鳥攝影的倫理方面有較多一點著墨。另外，數位攝影時代和底片相機時代最大的差別就是使用底片拍攝野鳥時，在按下快門的瞬間就決定作品成敗，但數位攝影的按壓快門動作只能決定作品 50% 的成敗，另外 50% 則要靠數位後製編修調整，因此我在本書安排了關於後製編修方面的基本編修觀念和技巧說明，希望對廣大喜愛野鳥攝影，特別是剛接觸野鳥攝影的鳥友們會有些許幫助。

本書原稿大約完成於三年前，由於時程安排的關係至今才出版，其間有經歷相機系統的改變和新機功能的提升，因此本書內容也跟著做了多次修改，這期間承蒙劉小如、楊德良、饒仁炫、傅宏仁、賴珮茹等多位好友的協助和指正才能順利完成本書。另外，要特別感謝敬愛的李平篤教授在內容及用詞方面不厭其煩的指點，才讓本書內容更加順暢易於閱讀，最後要感謝內人潘永珠長期包容我四處拍攝野鳥並辛苦校對文稿，妳才是本書的大功臣。

目次
Contents

推薦序　2

作者序　6

前言　12

chapter **1**

觀鳥、知鳥、拍鳥……**19**

01 廣泛吸收野鳥知識……24

02 培養自然觀察習慣……24

03 充實攝影知識……26

04 經常和同好交流分享……26

05 參加自然生態講座……27

06 養成靜心觀察的態度……27

07 培養熱愛自然尊重生命的情操……28

chapter **2**

野鳥攝影補給站……**29**

01 發現臺灣野鳥……30

02 臺灣野鳥現況……36

chapter 3

野鳥攝影器材的
探究與選購……47

01 相機……50

02 鏡頭……55

03 其他周邊輔助裝備……60

chapter 4

野鳥攝影技術與應用……63

01 光圈與景深的應用……64

02 快門速度與微震的克服……67

03 對焦點應用……72

04 構圖與取景的應用……74

05 拍攝視角的掌握……82

06 眼神、視線和動向……86

07 光線掌握……87

08 夜行性野鳥拍攝……96

09 飛行中的野鳥拍攝……98

chapter 5

野鳥攝影作品的數位編修及管理……103

01 善用相機原廠的 RAW 檔編修及轉換軟體……105

02 如何利用 DPP4.0 編修管理野鳥 RAW 檔影像……106

• 認識 DPP 4.0 的操作介面……106

• 如何啓動 DPP4.0 的編修功能……107

• 認識 DPP4.0 的編修工具調色盤「Tool Palette」……108

• 如何為大量野鳥圖片分類和評分……109

• 如何為整批野鳥圖片命名……112

• 如何利用 DPP4.0 將 RAW 檔轉換成 JPEG 檔……113

03 利用 Photoshop 檢視編修野鳥攝影作品……114
- 認識 Photoshop 的工作介面……115
- Photoshop 的基本操作……115
04 野鳥照片常用修圖祕招……120
- 如何裁切野鳥攝影作品……120
- 如何調整水平線歪斜的野鳥照片……122
- 如何調整被裁得不成比率的野鳥照片……125
- 如何善用色階調整功能……127
- 如何讓野鳥照片更出色……129
- 如何讓野鳥照片更加銳利……132
- 如何局部調整野鳥照片的明暗度……135
- 如何消除野鳥照片上的汙點……138
- 如何移除野鳥照片中的雜物……140
- 如何增加野鳥照片的景深……146
05 作品的儲存和管理……151
- 野鳥攝影作品的分類……151
- 野鳥作品的儲存管理……152

何處覓鳥蹤……**153**

01 野鳥喜歡覓食的環境……154
02 鳥類固定停棲的位置……162
03 鳥類的繁殖區……164
04 野鳥度冬區域……165
05 候鳥過境的區域……166
06 溪澗環境附近……168

如何接近野鳥 ……**169**

01 安靜……172
02 低姿態……172
03 偽裝自己……173
04 車輛是很好的拍鳥掩體 ── 車拍……174

chapter 8

自自然然拍野鳥……175

01 野鳥生態攝影的真諦……176
02 野鳥生態攝影應有的倫理和規範……182

chapter 9

臺灣野鳥攝影地圖……187

01 臺灣北部地區……188
臺北市 ── 植物園 / 臺北市 ── 大安森林公園 / 臺北市 ── 關渡貴子坑 / 新北市 ── 金山清水溼地 / 新北市 ── 野柳岬 / 新北市 ── 新店廣興 / 新北市 ── 福山卡拉莫基步道 / 新北市 ── 挖子尾 / 新北市 ── 田寮洋 / 桃園市 ── 大園賞鳥區 / 新竹市 ── 金城湖賞鳥區

02 臺灣中部地區……217
臺中市 ── 八仙山賞鳥區 / 臺中市 ── 大雪山賞鳥區 / 臺中市 ── 武陵農場 / 南投縣 ── 杉林溪森林遊憩區 / 南投縣 ── 塔塔加 / 南投縣 ── 合歡山區 / 彰化縣 ── 福寶溼地 / 嘉義縣 ── 鰲鼓溼地 / 嘉義縣 ── 布袋溼地

03 臺灣南部地區……243
臺南市 ── 官田水雉生態教育園區 / 高雄市 ── 茄萣溼地 / 高雄市 ── 永安溼地 / 屏東縣 ── 恆春、墾丁

04 臺灣東部地區……255
宜蘭縣 ── 礁溪 / 宜蘭縣 ── 壯圍 / 花蓮縣 ── 布洛灣

05 臺灣離島地區……265
澎湖縣 / 金門縣

前言

野鳥生態攝影在臺灣

　　大自然就像一個喧嚷的生態寶庫，蘊藏著盎然的生命樂章，是科學鑽研探究的無窮寶藏，也是藝術創作的靈感泉源。

　　臺灣是一處舉世罕見的海洋性高山島嶼，三萬六千平方公里的土地上，超過三千公尺的高山多達 268 座；地形多變的海岸線、生機蓬勃的河口沼澤、廣袤的西部平原、茂盛的森林資源，共同孕育出臺灣與眾不同的特殊動植物生態，當我們信步走進各處山林野地或田園水澤，隨處都可觀察到令人驚豔的動植物生態。

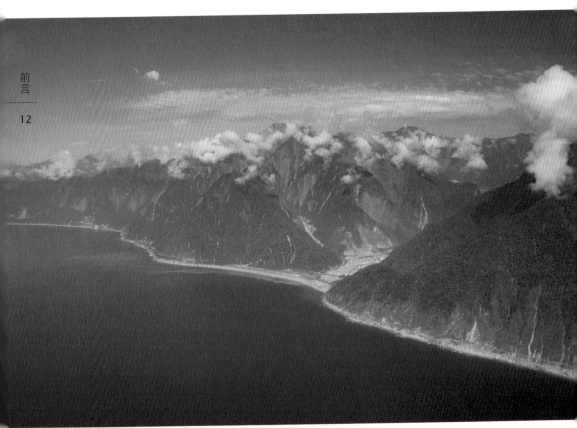

▲臺灣就像是地球腰帶上一顆閃亮的翠綠寶石。

▲臺灣許多平地雖然已高度都市化，但豐富多變的環境依然孕育種類繁多的野鳥生態。

▲臺灣各處山林野地都有充滿令人驚豔的動植物生態。

野生鳥類因具有悅耳的鳴叫聲，豐富多彩的羽衣和生動有趣的行為，成為自然界最受人喜愛而想進一步觀察和欣賞的對象。近年隨著生態保育觀念的普及、網路資訊的發達，和自然觀察記錄設備的進步，國內熱衷賞鳥人口快速增加，帶著望遠鏡去賞鳥儼然成為時尚的戶外休閒活動。每當在野外觀賞到令人驚嘆的野鳥生態時，總會激起將美麗野鳥影像記錄下來的衝動。許多經不起美麗誘惑的鳥友，更不惜投下巨資購置昂貴的攝影器材，並花費漫長時間在山間水畔追尋等待野鳥蹤影，欲想記錄野鳥的生態之美，並將美妙的生態體驗以具體的影像格式保存下來。這幾年拜數位相機的普及，和數位影像後製處理的方便，使得拍攝野鳥的技術門檻大幅降低，投入野鳥生態攝影的人數也急速增加。一些熱門拍鳥景點，經常可以看到眾多野鳥攝影同好，將俗稱大砲的望遠鏡頭層層疊疊排列，形成一幅誇張的攝影奇景，這種盛況在數位相機尚未普及前，是完全令人難以想像的景象。

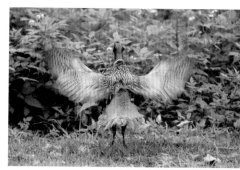

▲野生鳥類成為自然界中最受人喜愛而想進一步觀察和拍攝的對象，圖為展翅的環頸雉。

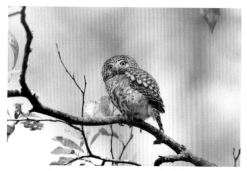

▲臺灣島上孕育的特有種和特有亞種鳥類多達83種，這些只在臺灣才看得到的鳥類是最能代表臺灣野鳥生態特色的山中精靈。

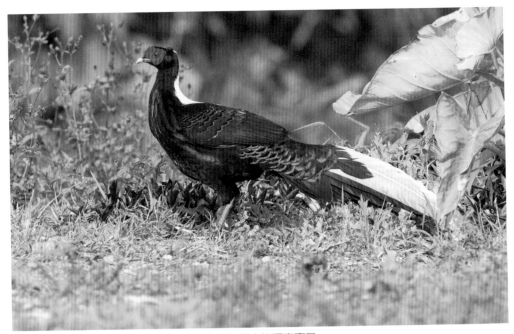

▲棲息於中海拔的藍腹鷴是臺灣 30 種特有種鳥類中的漂亮寶貝。

　　臺灣野鳥攝影沿革和發展，與各地鳥會的成長過程關聯密切，1980 年左右賞鳥風氣正在起步，各鳥會除了每周例行野外賞鳥解說活動之外，每個月還會舉辦月會活動，目的是讓會員能夠定期交流聯誼並分享賞鳥心得。

　　臺北鳥會成立於 1973 年，是國內最早成立的野鳥團體，當時稱為臺北賞鳥俱樂部，成員除了少數幾位臺灣人之外，大部分是來臺工作的美國人，他們在美國就是業餘的賞鳥專家，來臺灣之後利用空暇到處賞鳥，當然也將賞鳥風氣帶到臺灣。早年臺北鳥會每個月都會舉辦會員月會聯誼，活動最早是在圓山動物園的會議室內

舉行，後來再改至杭州南路一段的天主教震旦中心舉辦。當時臺北鳥會會員最期待的聚會活動，就是例行月會時能欣賞到資深會員李元亮先生的野鳥攝影作品。

　　他是臺北鳥會第一位擁有長焦距鏡頭的會員，當大家還拿著雙筒望遠鏡在賞鳥時，李元亮已經帶著那套令人羨慕的長鏡頭裝備在野外拍攝野鳥生態。那時他使用的是 Nikon 500 mm 的反射式望遠鏡頭，這種鏡頭在當年戒嚴時期，望遠鏡頭取得相對不易的情況下真是羨煞所有鳥友。臺北鳥會另一位資深會員張根巽先生也是幾乎同期開始拍攝野鳥的鳥友，他就是後來寫信給臺北市政府，建議將關渡溼地規劃

為水鳥保護區，而間接促成現今關渡自然公園成立的幕後推手。當時他使用的是傳統折射式 400 mm 鏡頭，只是張先生出席月會的時間較少，鳥友對他的野鳥作品較不熟悉。

緊接著，筆者和資深會員王嘉雄、劉川等人，也分別委託友人從日本購入 SIGMA 600 mm 和 Nikon 500 mm 反射式長鏡頭，並相繼投入拍攝野鳥生態行列，也開啟了臺灣拍攝野鳥風氣的先機。之後數年，相繼有臺北鳥會呂佩義、陳永福、郭智勇、劉克襄，臺中鳥會蕭慶亮，臺南鳥會陳加盛及高雄鳥會王健得等鳥友，也陸續投入野鳥攝影。他們的野鳥攝影作品，除在鳥友聚會時跟大家分享外，也獲得各出版社及平面媒體廣泛採用。翻開早年出版的鳥類書籍和相關野鳥生態報導、雜誌等，都可發現這些野鳥生態攝影師的攝影作品。

◀三十幾年前臺北鳥會的熱心幹部每星期日早上 7 點 15 分都風雨無阻在臺北市館前路的中國飯店門口集合，帶領鳥友到野外賞鳥及拍攝野鳥生態，圖中為當年臺北鳥會活動組長呂佩義帶著望遠鏡在飯店門口等待鳥友集合。

▲ 60 年代熱心參與臺北鳥會活動的老鳥友至今每年都還會定期聚會（前排左一為筆者，後排左三是王嘉雄，後排左四為劉川）。

▲ 1988 年老鳥友相約到合歡山松雪樓拍攝高海拔野鳥，右起分別是林勝惠、筆者、王嘉雄夫婦、王金源等。

反射式望遠鏡頭的優點是短小輕便，缺點是光圈較小、影像解析度較差，在光線不佳的環境下，拍出來的作品會呈現出細砂紙般的粗糙感；逆光拍攝時，還會產生許多圓圈形光斑，因此無法滿足攝影者的需求，再加上和日本、歐美等地野鳥攝影作品的質感相比較，鳥友們紛紛捨棄反射式鏡頭，改買光學品質更好的折射式望遠鏡頭，也就是俗稱的大砲鏡頭。以全片幅底片相機的成像面積來說，通常鏡頭的焦距在 500 mm 以上就稱為大砲望遠鏡頭。當時的鳥友以購買 600 mm 光圈 F4 的超長焦距鏡頭為主，也有人直接購入焦段更長 800 mm 光圈 5.6 的望遠鏡頭。那時攝影鏡頭自動對焦技術還不成熟，大部分都還是以手動對焦，望遠鏡頭也不例外。由於長焦段的望遠鏡頭視角較小、景深也非常淺，拍攝時稍一不慎就可能脫焦，因此每位野鳥攝影者都訓練出眼明手快的取景和對焦技巧。

▲反射式長鏡頭具有短小、輕便、價格便宜的特色，是早年拍鳥同好的最愛，圖中雖是 600mm 的反射式長鏡頭，但還是可以手持拍攝。

相機也是野鳥攝影的一大挑戰，早期的單眼相機機身大都是機械式，除光圈和快門必須手動設定之外，相機快門也都是單張拍攝。按下快門後須手動捲片，對於需要爭取時間及拍攝連續動作的野鳥攝影來說相當不方便。雖然有些機型有設計外掛捲片器，可減少捲片動作時間，但在使用上依然不甚方便，直到電子式相機慢慢普及後，才略為改善相機使用的方便性。

俗稱正片的 135 幻燈片，是當年野鳥攝影者共同採用的拍攝媒材。市面上主要有柯達和富士兩大廠牌，柯達公司所生產的幻燈片分為 Kodachrome 和 Ektachrome 兩種系統。Kodachrome 幻燈片拍完後，必須經特殊的沖洗過程，才能顯現豐富層次的影像，然而臺灣並無相關的沖洗店家。底片拍完後，必須寄送到美國、日本或澳洲等地沖洗，往往須等待兩個星期才能收到沖洗完成的幻燈片，程序相當麻

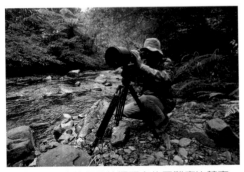

▲早年使用底片相機拍攝野鳥的困難度比較高，攝影師除了要精準選擇每次按快門的機會，還要練就快速準確手動對焦的本領。

煩。我曾經遇到寄送過程中遺失底片的情形，因此除非攝影者對 Kodachrome 幻燈片的色感或影像風格有特殊堅持，一般都會選擇在臺灣較方便沖洗的 Ektachrome 系統正片。Ektachrome 幻燈片的感光度（ISO）有 64、100、200 及 400 度等，富士公司所生產的 Fujichrome 幻燈片感光度則有 50、100 及 200 度等。感光度越高幻燈片的顆粒就越粗，為獲較佳攝影品質，攝影師大都習慣使用較低感光度的底片來拍攝；但相對會降低拍攝的快門速度，使得長鏡頭拍攝野鳥的失敗率大為增加；若是在光線條件較暗的森林或陰天，則會使用 200 度或 400 度的正片來拍攝，影像品質就較差。這些因器材和底片使用上的限制，是野鳥攝影被歸類為較高難度攝影範疇的主要原因。因此，多年來臺灣的賞鳥風氣雖快速盛行，賞鳥人口不斷增加，但勇於投入野鳥生態攝影的鳥友還是不多。1995 年中華民國自然生態攝影學會為整合國內野鳥攝影同好互相交流攝影心得，成立「500 俱樂部」廣邀野鳥攝影鳥友參加，總共才約集到二十位野鳥攝影者參與，可見在使用傳統幻燈片的年代，野鳥攝影還是一項難以普及的攝影項目。

數位相機的問世和普及為野鳥攝影開創新的里程碑，由於數位攝影的方便性，使得野鳥攝影變得更為簡單、輕便、經

▲柯達公司生產的 Ektachrome64 度幻燈片。

▲柯達公司生產的 Ektachrome100 度幻燈片。

▲柯達公司生產的 Kodachrome64 度幻燈片。

▲富士公司生產的 Velvia100 度幻燈片。

濟。約在 2005 年，數位單眼相機的發展已達成熟階段。無論是影像像素、CCD 或 CMOS 的影像還原能力及數位影像讀寫速度都大大提升，尤其是記憶卡取代底片成為記錄影像的媒材，攝影底片耗材的花費大幅降低。以前每拍一張幻燈片包含材料和沖片費用約需臺幣 12 元，為了節省底片開銷，野鳥攝影者即使面對一些難得的拍攝機會，都精打細算捨不得多拍。改用可重複讀寫的數位記憶卡後，看到心動的畫面則可以恣意爽快地按下快門，不用介意每按下一次快門就要花費不貲的底片和沖洗開銷。

數位相機的影像即時檢查功能，也是野鳥攝影變得更簡易的主要原因。以前拍攝完畢須等底片沖洗出來才能確定拍攝結果是否滿意，這往往是數天後的事了；若發現拍得不夠理想，也只有徒然扼腕嘆息，幾乎沒有重拍相同場景的機會。數位相機在拍攝之後馬上可檢視拍攝結果，不滿意還可即刻調整條件再重新拍攝，直到滿意為止。可隨意調整的感光度 ISO 值也是野鳥攝影方便的功能之一；底片相機時代，每一卷底片的感光度固定，每次裝填底片就要決定使用多少感光度的底片，除非整捲拍完後再更換不同感光度的底片，否則中途是無法更換調整感光度，若遇到光線變暗或想提高快門速度時就非常不方便。

總之，數位影像時代來臨使得高難度的野鳥攝影變得既簡單又容易。相機的硬體操作技術問題變得不那麼重要，只要有高檔的數位相機和高品質的長鏡頭，再加上一顆關愛大自然的心，人人都可成為傑出的野鳥攝影者。

▲大砲長鏡頭所費不貲，但為了拍攝野鳥的樂趣，鳥友們都不顧荷包損傷也要扛著大砲追鳥。

▲數位相機的普及為野鳥生態攝影開創新的里程碑，山野林間常看到成群瘋狂投入野鳥生態攝影的鳥友。

chapter

1

觀鳥・知鳥
拍鳥

　　可能是傳統野鳥攝影困難度較高，也可能是野鳥資訊流通速度較慢，對許多有心踏入野鳥攝影行列的朋友產生入門障礙，過去數十年拍攝野鳥生態一直維持在極為小眾的社群發展。但是，隨著時代的演進，近年來野鳥生態攝影人數快速成長，尤其在數位相機快速普及後，拍鳥成為極熱門的活動。不論在城市公園或山野林間，常可遇到手持長鏡頭或肩扛大砲的拍鳥人，四處尋覓鳥類蹤跡。就算是非例假日，依然可以發現這些幾近瘋狂的拍鳥人，群聚在熱門鳥點等候野鳥出現；難道他們可以為了拍攝野鳥而擱置本業犧牲工作嗎？這份愛鳥的熱情到底是如何產生？進一步去了解這些攝影者的背景及投入拍鳥的動機，會赫然發現，絕大部分的拍鳥人幾乎和各地鳥會保育團體沒有直接關聯，也就是說多數拍鳥人都不是因為參

加賞鳥團體的活動，被野鳥生態吸引和感動後才加入攝鳥行列；他們有一大部分來自各界退休人士，只想找一個能持續休閒又可獲得成就感的興趣，或純粹只想打發多餘時間並將其當成健康的休閒活動而投入拍鳥行列；也有一部分拍鳥人來自各攝影團體，原本以拍攝人像、風景、人文民俗等題材為主，在好奇心驅使及同好邀約下，改變攝影主題而投入拍攝鳥類生態；也有一些來自上班族，他們利用短暫假期投入野鳥拍攝，藉機接近大自然以排解工作壓力；當然也有少部分是各地鳥會資深會員，他們本著對野鳥的關懷，長期守護野鳥棲地並記錄野鳥生態。這些來自各界的熱情追鳥族，有些人剛開始對野鳥生態比較陌生，不知道要到哪裡拍鳥。有時候面對好不容易拍攝到的鳥類卻叫不出鳥名。還好拜網路資訊流通的方便，及鳥友

▲隨著數位攝影器材進步、方便、普及，使得加入野鳥攝影的人數快速增加，許多熱門拍鳥景點常常人滿為患，只要有珍稀野鳥出現就會吸引來自四方的追鳥人一起朝聖。

▲臺北植物園不僅林木茂盛且鳥類豐富多樣，隨時都可見到鳥友們群聚拍鳥。

間相互學習觀摩，網路上只要 GOOGLE 一下或下載專用 APP 軟體，就可以查詢到想要的野鳥資訊；FACEBOOK 和 LINE 社群網站，也可提供鳥友相互交流和討論野鳥攝影訊息。剛入門的拍鳥人，很容易在短時間內跨過鳥類攝影的基本門檻，這種拍鳥過程的方便性和幸福感，將野鳥攝影變成既輕鬆又有趣的健康益智活動。

回溯當時加入拍攝野鳥生態的初衷，鳥友可能因一時興起「不幸」墜入拍鳥的深淵而不能自拔，這種「甜蜜的陷阱」讓許多鳥友前仆後繼，耗費時間又損荷包，得到的收穫除魂牽夢縈，連作夢也會想到拍攝野鳥外，其他的成果則是電腦硬碟中滿滿的野鳥生態影像記錄。這些充滿個人野鳥生態記憶的影像，到底要如何處理和使用，也成為拍鳥人煩惱的課題。早年因拍攝野鳥生態的人較少、困難度較高，精彩的野鳥攝影作品取得不易，許多公部門、出版社、雜誌社或印刷廠等公私機構，大多會以付費方式取得野鳥圖片的使用授權，有些野鳥攝影師甚至能依靠野鳥攝影的稿費收入維持生活。但是近年來野鳥攝影圖片充斥，網路上到處可看到鳥友們發表既精彩又優秀的作品，無論野鳥生態記錄的廣度和深度，或攝影作品的細膩度，都遠遠超越早期傳統的底片時代。面對野鳥數位圖片爆炸氾濫的年代，攝影者要如何處理辛苦所拍攝到的圖片呢？現在野鳥攝影圖片的商業用途相當有限，除少數通路關係良好的專業攝影師，偶爾還能讓自己的作品被商業使用外，大多數攝影者辛苦拍攝到的野鳥影像，也只能在網路上或同好間交流觀摩。如遇到自己作品有被發表的機會，攝影者甚至都可以免費提供使用，要如往昔依靠拍攝野鳥生態來維持生計幾乎已經不可行。一些往日以生態攝影為業的專業野鳥攝影家，紛紛改行從事其他工作，成為數位攝影普及化的直接被影響者。

▶電腦硬碟中滿滿的野鳥生態影像是拍鳥人時間和汗水換來的成果，也記錄著每次拍鳥行程的甜蜜回憶。

早年投入野鳥生態攝影行列的人數較少，但絕大部分是鳥會系統出身的鳥友，他們都是參與鳥會賞鳥活動，深深被野鳥美麗而神祕的身影所吸引，進而產生好奇與探尋的動機才踏入賞鳥、觀鳥行列。在資深鳥友引導下，經過一段時間的野外觀察和體驗，逐漸深入了解野鳥世界的奧妙和感動於飛羽之美，才進一步拿起相機在山林間尋覓、記錄那曾經觸動心靈深處的身影。這群野鳥攝影者，普遍具備豐富的野鳥生態知識，也都保有深刻的生態保育意識。對於如何採用對野鳥干擾最小的方式攝取野鳥影像，並保護適合野鳥棲息的環境，都抱持著強烈的使命感，早年的臺灣環境保護運動，例如推動「野生動物保育法」立法、保護棲蘭山原始檜木林、關

渡自然保護區的設立等，都有他們熱情又執著投入的身影。追隨前輩們的經驗，我認為要成為一個優秀的野鳥生態攝影者，首先要讓自己成為一位熟悉野鳥生態的自然觀察者，讓自己在自然環境中接受大地薰陶，以培養謙卑的胸懷和尊重生命的態度，去認識大自然的奧妙和野鳥生態的神奇。如果能夠經由觀鳥、知鳥、愛鳥再來拍鳥的過程，比較能夠讓自己成為真正關愛自然、謙卑又大器的野鳥生態攝影者。

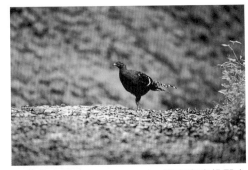

▲筆者在南投郡大林道拍攝到國內第一張帝雉的野外照片。

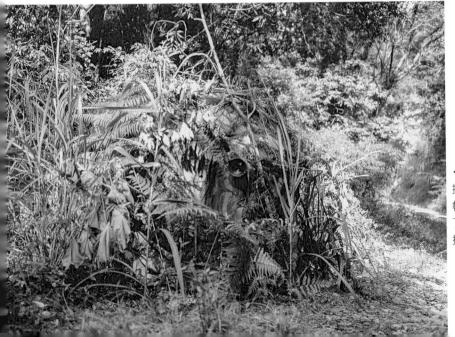

◀1985年筆者在南投郡大林道搭設偽裝帳等待帝雉，結果花了幾星期的等待才拍攝到照片。

但是，在資訊快速流通和攝影器材取得容易的數位年代，按下快門的過程變得不那麼嚴謹，昔日每按一下快門，就得花費十餘元的戒慎心情已不復存在。許多鳥友對於同一場景的野鳥影像一拍就是數百上千張，一天拍鳥行程下來記憶卡中的野鳥照片累積幾千張是常態。這種幾近無意識的拍攝方式令人驚嘆，也覺得有些浪費時間，而這些天文數字般的照片拍攝經驗，對個人攝影風格的養成，和作品層次的提升助益並不大，就算經過幾年的歷練，依然只會停留在拍攝鳥類大頭照的階段而無法突破。如果我們設定野鳥生態攝影是一種攝影的藝術型態，那麼攝影過程中所要關照的層面就更加廣泛，快門數量按得再多也只是提升技術層面的熟練度，有形和無形的藝術昇華則需要更廣度的思考和多面向學習。那麼數位時代的野鳥攝影養成到底要如何歷練和精進，才能讓自己成為較完整多元的野鳥攝影者呢？以下幾點建議可供參考：

▲ 1986 年全國各鳥會結合其他保育團體發動遊行，呼籲政府推動「野生動物保育法」立法，避免發生野生動物被任意捕殺的命運。

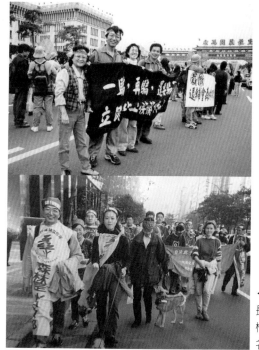

◀筆者擔任中華民國自然生態攝影學會第三任理事長期間，和國內生態保育團體發起保護棲蘭山原始檜木林運動，成功阻止退輔會利用清除枯立倒木之名砍伐原始檜木林。

01 廣泛吸收野鳥知識

對拍攝對象的深入了解，是各種攝影藝術的必然工作，例如要拍攝山岳就要了解高山相關的地質、地理、動植物、甚至是氣象等知識；要拍攝星雲就要去研究天文相關知識；要拍攝野鳥當然要對野鳥的生態有所認識，包括閱讀鳥類生態相關書籍、影片或電視節目等，都是很好的方式，透過網際網路查詢也可以獲得相當多的野鳥知識。另外，參加社群網路上的各種野鳥相關群族與同好經驗交流，也可獲得相當多的野鳥生態資訊。

▲社團法人臺灣野鳥保育協會舉辦「野鳥生態攝影精進研習班」推廣正確野鳥攝影知識、技術和觀念，特別邀請著名野鳥生態攝影家馮盈科老師擔任講師。

02 培養自然觀察習慣

大自然蘊藏浩瀚知識和無窮樂趣，窮盡一生都難窺其堂奧，若欠缺對大自然的基本知識，和探索自然的要領，僅憑手中的相機就要去記錄自然界的奧祕，就像是大海探針一樣毫無頭緒，因此要拍攝自然生態前，就必須對大自然有深刻了解和體會。自然觀察是解開自然奧祕的最佳途徑，由投身自然環境中親身去體驗自然的寬闊和美妙，除增長自然知識，還可培養珍惜自然環境、愛護野生動植物的情操。如此將可幫助自己很快進入動物生態的攝影領域，還可為自己規範出一條正確的生態攝影途徑。

▲大自然豐富多姿、蘊藏無窮樂趣，只要用心觀察都可從中獲得源源不絕的創作素材。

Chapter1　觀鳥、知鳥、拍鳥

24

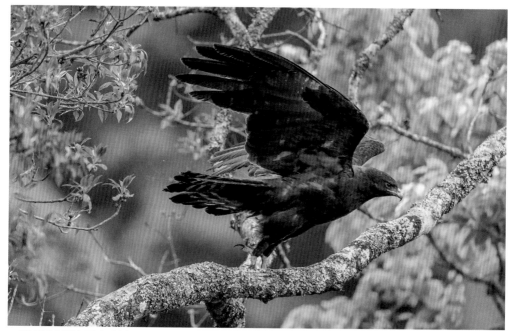

▲養成靜心觀察野鳥動靜,掌握最佳的快門時機才能記錄到精彩的野鳥生態,圖為稀有猛禽林鵰在林中瞬間起飛的畫面。

▲要拍攝野鳥生態就要先對自然生態有正確的認識,並培養珍愛生態環境的情操,才可以為自己開創一條寬廣的生態攝影途徑。

03　充實攝影知識

case.

野鳥生態攝影，是透過攝影器材去記錄野鳥與自然環境互動關係的藝術。除觀景窗後方的思維和修養外，對觀景窗前方的攝影器材更須充分了解，並熟悉其操作方法。攝影知識的充實不僅是熟知攝影器材的操作技巧，這只是踏入攝影領域必備的基本條件；更重要的是用心體會光影變化與作品氛圍的關聯性，尤其要知道如何運用自然光線的特質，去創造想要達成的影像目標，有機會也可參加具正確野鳥攝影觀念、能激發寬廣創意的野鳥攝影研習課程。

▲經常參與環境或生態相關的活動、研習和講座，是學習和接觸自然生態環境知識非常好的途徑。

04　經常和同好交流分享

case.

表面看來，攝影雖然只是手指輕按快門的動作，理論上任何人按下快門的結果應該都是一樣，但為何每位攝影者創作出來的影像作品會呈現不同風格，主要原因是攝影師面對觀景窗，必然會被其中的景物所感動，否則手指將按不下快門。心靈被觸動越深，作品所呈現的個人風格就越強烈。拍攝野鳥生態的過程中，若有志同道合的同好相伴相隨，除可切磋攝影技巧，也能分享拍攝過程的點滴和感動，透過分享別人的心靈體驗也可提升自己的創作境界。

Case. 05　參加自然生態講座

近年來環境保護意識抬頭，人們對環境相關議題的參與度相當熱絡，在各種學術或社會學習的場域，經常舉辦環境或生態相關的活動、研習和講座，這是學習和接觸自然生態環境知識非常好的途徑。經由生態專家的經驗分享，可以快速累積自己的生態知識，並學習專家們過往珍貴的經驗，對提升自身生態攝影的豐富面向很有幫助。

Case. 06　養成靜心觀察的態度

野鳥生態多采多姿、生動活潑，剛入門的攝影者面對這些豐富多變的拍攝題材，滿心感動之餘常興奮得不知如何拍攝。這是極自然和令人欣喜的過程，就算是一些資深鳥友面對機會難逢的景象也常會手足無措，尤其是透過觀景窗會讓攝影者的視野變得狹窄，對觀景窗之外的景象就易於疏忽而未加以掌握，或是攜帶攝影器材搜尋野鳥目標時，往往只專注於適合拍攝的標的範圍，對較遠和較隱密的野鳥活動會疏於注意，因而錯失觀察和拍攝的機會。我個人的經驗是當到達一處拍攝點後，並不用急著決定如何擺設器材和取景，而是先觀察附近環境及野鳥的活動狀況。這是讓自己心境安定下來的必要過程，唯有體驗當下環境、細微觀察野鳥動靜、融入野鳥棲息空間，才能心有所感地創作出兼具自然又野趣的作品。

▲到達拍攝野鳥的場域不必急著猛按快門拍攝，如果能先靜心觀察環境特色和野鳥動態將有助於掌握更好的拍攝時機。

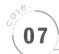

07 培養熱愛自然尊重生命的情操

生態攝影的精神，是透過攝影過程去觀察並學習大自然的微妙，再以能觸動人心的影像去影響周遭人們，以期達到珍愛自然環境資源的目的。要感動別人前就要先讓自己被感動，因此在拍攝野鳥生態的過程中，要培養熱愛自然和尊重生命的情操，以柔軟慈悲的心情去面對所要拍攝的對象。尤其野鳥是非常敏感的動物，要拍攝到生動自然又能觸動人心的影像，必須隨時注意攝影過程是否會對野鳥的棲息造成干擾，採取的拍攝方法是否會對野鳥的生存造成威脅。如果自己都對野鳥作品的攝取過程心存疑慮，那麼再美麗的影像都無法打動自己，更遑論去感動並影響別人。因此抱持一顆平常心是野鳥生態攝影不可或缺的心境，也唯有讓自己輕鬆自在，與自然生態維持自由平等的和諧關係才是創造成功作品的不二法門。

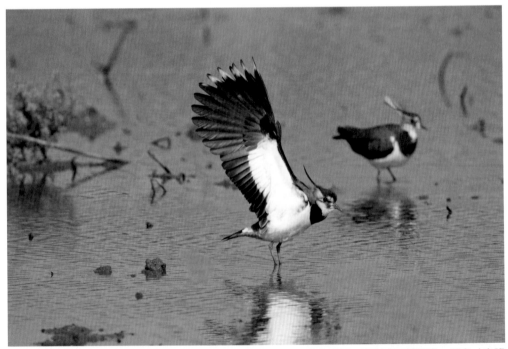

▲拍攝野鳥時保持輕鬆自在的心情，讓自己和野鳥維持平等和諧的關係，不刻意干擾野鳥，野鳥才會降低警戒心展現自然生動的行為。

有道是：「優秀的生態攝影師必定是一位優秀的生態觀察家。」鳥類是野鳥生態攝影的主要拍攝對象，對野鳥生態深入研究與了解是從事野鳥攝影的重要課題。尤其是臺灣本土的留棲性鳥類具有濃厚的島嶼鳥類生態特色，牠們四季都跟我們生活在同一塊土地上，是野鳥攝影可及性最高的取材對象。以自己的拍鳥經驗來說：雖然偶爾會和鳥友揪團到國外的保護區拍攝野鳥，儘管那裡的野鳥眾多、不怕人又好拍，但總覺得那些外國的鳥類缺少親切感，拍攝起來也不是很帶勁。尤其拍攝許多鳥類照片回國後，通常就將其束之高閣，存放在硬碟裡也咸少再去理會。因此棲息在我們周遭的臺灣本地野鳥，才是最能吸引人去攝取的對象。在拍攝過程中，若能進一步去認識臺灣的野鳥生態和其來龍去脈，對攝影層次的提升以及拍攝樂趣的增進都很有助益。

case. 01　發現臺灣野鳥

數萬年來臺灣便逐漸容納來自四面八方的鳥族棲息，最早居住於島上的原住民族長期以來都合理利用島上的自然野生動物資源，對野生鳥類當然知之甚詳，因原住民缺少文字記載，只能從傳說和禁忌中窺探生活周遭的鳥類概況。明鄭之後漢人大舉來臺，但大部分是屬於墾荒性質的移民，對野地的鳥類也沒有系統性記錄，但畢竟鳥類和庶民生活息息相關，雖然沒有正式的鳥類記錄，但民間卻都流傳著非常親切的鄉土性鳥類名稱，例如烏鶖、鵁鴒、長尾山娘、青笛仔等等。明鄭到清朝統治臺灣期間，臺灣的正式鳥類觀察記錄幾乎一片空白，這段期間大概只能從一些官方編修的地方誌，例如：臺灣府志、諸羅縣志、葛瑪蘭廳志、臺灣通志等典籍中發現少許的鳥類記載。根據林文宏先生的觀察，這些地方誌有關鳥類的描述大都存在以下缺失：描述過於簡短，引經據典、以古比今、引喻失義，語多怪力亂神，抄襲成風，大多引用中國大陸鳥名。因此這些記載太過籠統而不切實際，幾乎無法成為臺灣鳥類的實質記錄。

▲臺灣本土的留棲性鳥類具有濃厚的島嶼鳥類生態特色，是野鳥攝影的最佳取材對象，如臺灣特有鳥類火冠戴菊鳥總喜歡在特有植物臺灣冷杉上棲息。

　　西元1840中、英兩國簽定南京條約，戰敗的中國除割讓香港之外還開放廣州、福州、廈門、寧波、上海等五處港口供洋人自由通商，同時也吸引許多西洋的官員、傳教士、商人等陸續抵達中國，其中不乏對自然博物學具有專長和興趣的人士，他們發現中國是一處自然生態的處女地，於是展開對各個自然領域的探索，其中有一位年僅十八歲的年輕外交官叫斯文豪（Robert Swinhoe）也對中國的自然生態產生興趣並利用公餘觀察各種生態，尤其對鳥類的觀察研究更情有獨鍾。西元1860年斯文豪奉派至臺南擔任副領事，隔年一月他將領事館遷移到臺灣北部的淡

水，在淡水擔任領事期間除了四處旅行觀察動物生態之外，更委託獵人至北部山區採集鳥類標本，臺灣許多珍貴的鳥類如藍腹鷴、朱鸝、竹雞、綠啄木、八色鳥等多是在這段時間被他陸續發現。1863年斯文豪在英國鳥類學會的「Ibis」刊物上發表了《福爾摩莎鳥學》一文，共收錄臺灣鳥類觀察目錄201種，其中有五種是屬於臺灣特有種，這就是臺灣最早的鳥類觀察目錄。一直到1866年斯文豪奉調離開臺灣為止總共陸續記錄到226種臺灣鳥類，這是臺灣有史以來最豐富且最完整的鳥類記錄，也開啓了臺灣鳥類的發現新頁。西元1873年斯文豪因健康因素離開中國返

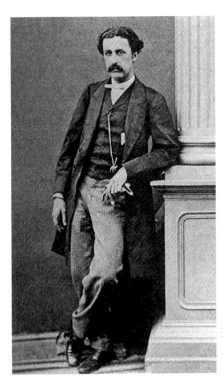

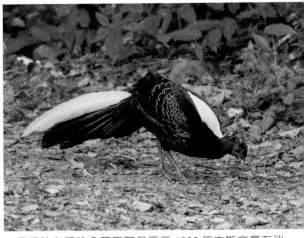

▲臺灣特有種珍禽藍腹鷴是西元 1862 年由斯文豪在淡水地區所採集到,為紀念斯文豪因而命名為斯文豪雉(Swinhoe's Pheasant)。

◀英國外交官兼博物學家斯文豪先生是開創臺灣野鳥發現史的第一人,共記錄到 226 種鳥類,目前臺灣許多野鳥依然以他來命名。

回英國養病,同年美國的密西根大學教授史蒂瑞抵達高雄,並至埔里、霧社、大武山及臺北大溪、淡水、五股一帶採集鳥類標本,到淡水時還與 1871 年才到臺灣傳教的馬偕醫生見面。幾年後,他將在臺灣採集到的鳥類標本帶到英國給斯文豪鑑定,斯文豪從一堆標本中發現了一種他未曾見過的臺灣特有種鳥類——藪鳥,於是他就以史蒂瑞為名將藪鳥命名為 Steere's Babbler,史蒂瑞的資料也發表於 1877 年的「Ibis」刊物上,然而就在同一年,斯文豪卻因病過世,臺灣鳥類的發現之路也因中法戰爭而中斷了將近 30 年,期間

雖然有英國人史坦因(Frederick William Styan)曾採集到烏頭翁,瑞典人霍斯特(A.P.Holst)曾採集到黃山雀,但他們的成就都難以和斯文豪相提並論。

中日甲午戰爭的隔年 1895 年簽訂馬關條約,清朝將臺灣割讓給日本,也開始了臺灣被日本統治 50 年的歷史。

日本人來到臺灣之初,對臺灣森林資源的興趣遠大於對動植物的探索,這時有位英國的採集家古費洛(Walter Goodfellow)於 1906 年一月到臺灣採集鳥類標本,他沿著清朝時期的八通關古道一路攀上到玉山,這趟行程採集到冠羽畫

眉、金翼白眉、紋翼畫眉、栗背林鴝、火冠戴菊鳥、灰頭花翼畫眉等臺灣特有種鳥類，當他結束採集行程準備下山時，驚訝地發現來幫他搬運行李的鄒族原住民頭飾上插著兩根黑白相間的鳥類羽毛，這是他從來都沒見過的美麗羽毛，於是將它帶回英國，後來經大英博物館的鳥類學家格蘭特（William Robert Ogilvie-Grant）鑑定為從未發現過的新種雉科鳥類尾羽，這也是臺灣特有珍禽——帝雉奇特的發現過程。1907 格蘭特更將古費洛和之前斯文豪、霍斯特等人的紀錄彙整之後發表了一篇新的臺灣鳥類名錄，使臺灣鳥類發現總數累積到 260 種。

▲藪鳥是由美國密西根大學教授史蒂瑞在臺灣所採集，後來經由斯文豪確認為臺灣特有種鳥類，並以史蒂瑞為名將藪鳥命名為 Steere's Babbler。

▲金翼白眉生活在中高海拔山區，是古費洛在玉山山區發現的臺灣特有種鳥類。

▲生活在臺灣中高海拔的灰頭花翼畫眉生性隱密，也是古費洛在玉山山區所發現。

▲生活於中海拔的臺灣特有種鳥類黃山雀。

當 1912 年古費洛第二次來臺，在日本採集家菊池米太郎的協助下成功到達阿里山區捕捉到帝雉的活體並將其運回英國繁殖，後來菊池米太郎一直留在臺灣成爲日治時期最重要的生物採集家，臺灣非常多的動物都是由他發現。

就在同一年日本野鳥學會成立，發起人之一的內田清之助發表了一篇「臺灣鳥類目錄」，收錄了 290 種鳥類，比英國人格蘭特發表的鳥類名錄增加了 30 種，這些增加的鳥種都是由菊池米太郎所採集的鳥類資料而來。之後日本野鳥學會的鳥類學家如黑田長禮、鷹司信輔、山階芳磨等陸續派遣多位採集專家到臺灣收集鳥類標本，也發表了許多臺灣鳥類相關的論文，最後由曾留學英國的鳥類學家蜂須賀正氏和山階鳥類研究所的鳥類學家宇田川龍男在 1950 年合作發表「臺灣鳥類研究」一文，總共表列了 394 種臺灣鳥類記錄，是臺灣百年來最完整深入的鳥類研究論文。可惜的是日本人在臺灣的鳥類研究工作因爲二次大戰而完全停止。

日本戰敗後，臺灣歸還中華民國，國民政府也因大陸失守而播遷臺灣，初期的政局紛亂、社會不安，人們無心理會鳥事，再加上隨國民政府來臺的學者中也沒有鳥類專家，致使臺灣鳥類研究和發現沉寂了二十幾年，一直到 1964 年後由美軍主導的「遷移性動物病理學調查」在臺灣執行後才又喚起臺灣鳥類研究的風潮。本計畫是一個國際性的研究合作計畫，臺灣地區由東海大學的歐保羅教授負責，生物系陳兼善教授協同執行，當時的畢業生康國爲、陳炳煌和顏重威等人也參與該計畫。

該計畫的重要不在於它的成果，而是他對後續臺灣鳥類研究及社會賞鳥風氣的影響，尤其是計畫結束後陳炳煌等人在 1972 年成立了「東海野鳥社」，並由生物系學生翟鵬擔任第一任社長，成爲臺灣第一個校園賞鳥社團，也帶動後續臺北鳥會、臺中鳥會、高雄鳥會等的陸續成立，臺北鳥會更於 1984 年，在張豐緒先生的大力協助下正式向臺北市政府成功登記爲獨立的社團法人，並改名爲「臺北市野鳥學會」，會員人數也因會務運作順利及賞

▲帝雉的發現過程充滿戲劇性，牠是古費洛僅以兩根尾羽就鑑定爲臺灣特有種珍禽。

鳥風氣日益普及而快速增加。自此以後臺灣的鳥類發現也幾乎由民間業餘的賞鳥人士來擔綱，而且新紀錄鳥種累積非常快速，例如 1979 年顏重威編寫了「臺灣鳥類新目錄」時共收錄了 394 種鳥類，但到了 1995 年中華鳥會公布的「臺灣鳥類名錄」就已達到 458 種，16 年間就增加了 64 種，增加速度相當可觀。近年來臺灣各縣市都陸續成立了賞鳥社團，加上這些年來數位攝影器材的進步和風行，投入拍攝野鳥的人口快速增加，許多極為稀有的候鳥、過境鳥和迷鳥的影像紛紛現蹤，尤其在保育觀念高漲的今天，鳥類記錄的發現已經不再依靠標本的採集，眾多鳥友們的野鳥攝影作品無疑提供了鳥類新發現最有利的證據。根據 2021 年中華鳥會所公布的資料，臺灣野鳥被發現的累積種數已經達到 690 餘種，以臺灣三萬六千平方公里的彈丸面積來講，這幾乎是一個不可思議的天文數字。

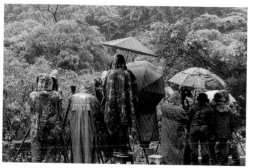

▲近年來鳥友拍攝野鳥的熱情就是風雨也無法阻擋，臺灣許多難得一見的野鳥就是這樣被發現記錄。

▲顏重威是臺灣光復後重要的鳥類學者，出版多本臺灣野鳥圖書，是早年賞鳥者的主要參考資料。

▲任教於東海大學的陳炳煌教授是東海野鳥社和臺北鳥會的創會會員。

臺灣位於東亞花綵列島的中樞位置，處於世界八條主要候鳥遷徙路線之東亞路徑上，地理位置優越，擁有豐富與獨特的生態資源。

以野鳥棲息條件來說，臺灣可說得天獨厚，三萬六千平方公里的土地棲息 690 餘種野鳥，包含 30 種特有種、53 種特有亞種，全世界約有 1／15 鳥種可在臺灣觀察到，這種鳥類物種歧異度特別高的現象，是很難得的生態景觀。

臺灣野鳥獨特棲息環境生成原因有兩種自然環境上的優勢。一是臺灣島本身獨具的生態環境因素：臺灣雖然不大，但擁有近四千公尺的高山，三千公尺以上的山岳更多達兩百座以上，生態環境的多樣性有如從赤道到北方寒原一般。舉凡熱帶、亞熱帶、溫帶、寒帶等地理環境所具有的生態特色，在臺灣島上都有分布，也就是說在各種氣候帶棲息的鳥類，在臺灣都可以找到適合的環境棲息。其次是：就北半

▲臺灣為高山島嶼，舉凡熱帶、亞熱帶、溫帶、寒帶等地理環境所具有的生態特色，在這片土地上都能觀察到。

球候鳥遷徙路線言之，臺灣剛好處於東亞候鳥遷徙必經的中繼站。眾多南來北往的冬、夏候鳥都會以臺灣作為休息補給站、度冬區或繁殖區。一年四季都有種類繁多的候鳥在臺灣出現，為臺灣原本就很特殊的野鳥世界注入更多生力軍。

▲大濱鷸等在南洋度冬的鷸鴴科候鳥會在春季短暫過境臺灣，並稍作休息後再飛回北方的繁殖區。

◀臺灣各大河川出海口有寬廣的溼地，是遷徙性水鳥的重要驛站。

　　以野鳥季節性出現的習性來分：臺灣的野鳥可分為留鳥和候鳥兩類：留鳥是指整年都棲息在臺灣的鳥類，牠們生於斯、長於斯，一生幾乎都不會離開臺灣，是一群最具本土特色的野鳥。據統計留鳥約有158 種，其中 83 種是屬於全世界僅分布在臺灣的特有種和特有亞種，約占臺灣留鳥種數的二分之一，充分顯現出島嶼特有物種較多的生態特色。

▲留鳥是指整年都棲息在臺灣的鳥類，牠們一生幾乎都不會離開，是一群最具本土特色的野鳥。

臺灣是孤立於海上的島嶼，生存於島上一百多種留鳥多屬飛行能力較差的族群，無法像擅於飛行的候鳥作長距離南北遷徙。但這些留鳥遠古就住在臺灣的嗎？如果不是，牠們的祖先到底來自何方？1860年到臺灣擔任領事的英國鳥類學家斯文豪經過幾年的觀察研究，發現臺灣雖和日本、菲律賓距離很近，但鳥類相卻少有關聯性，反而和中國喜馬拉雅山區的鳥類比較接近。據鳥類學家長期研究歸納出臺灣留鳥的種源祖先，都是發源於喜馬拉雅山區，歷經數個地球冰河期後，大致依循以下三個途徑來到臺灣。

來自華北再擴散至臺灣高海拔山區

喜馬拉雅山區有些比較習慣低溫環境的鳥類，擴散到華北一帶棲息，寒冷的冰河期往南遷徙來到臺灣。當冰河逐漸消退，這些鳥類往臺灣氣候較寒冷的高海拔遷移，成為現今臺灣高海拔鳥類，例如煤山雀、星鴉、茶腹鳾、火冠戴菊鳥、岩鷚等。

來自華南、華東再擴散至臺灣中海拔山區

喜馬拉雅山區有些鳥類，往東擴散到華南、華東一帶棲息，冰河期時遷徙到臺

▲棲息在高海拔山區的煤山雀。

▲生活在中海拔森林下層的白眉林鴝。

▲臺灣藍鵲是少數生活在低海拔山區的臺灣特有種鳥類。

灣。當冰河消退牠們便遷到和原來棲地環境類似的中海拔山區，經長期變遷，部分鳥類演化成臺灣的特有種和特有亞種。如原屬畫眉科的冠羽畫眉、藪鳥、紋翼畫眉、白耳畫眉及帝雉、白眉林鴝、白尾鴝、黃山雀等。

來自熱帶中南半島，再擴散至臺灣平地及低海拔山區

冰河時期中國西南山區一些鳥類往較溫暖的中南半島遷徙。冰河期過後再往北遷徙到溫暖的臺灣平地和低海拔山區。例如臺灣藍鵲、黃腹琉璃、金背鳩、白環鸚嘴鵯等。

候鳥是指特定季節才會出現在臺灣的鳥類，依季節特性分為冬候鳥、過境鳥、夏候鳥和迷鳥。

冬候鳥

在北方繁殖的野鳥，冬季遷徙到溫暖的南方度冬。其中部分在臺灣停留，直到隔年春天再飛回北方繁殖區，在臺灣只有秋、冬季節才可發現，因而稱為「冬候鳥」。例如各沼澤水域常見的小水鴨、琵嘴鴨、黑面琵鷺和種類繁多的鷸鴴科鳥類。

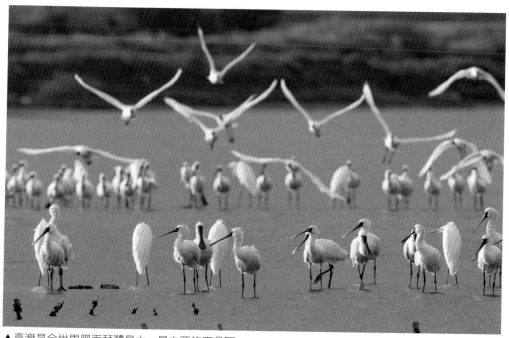

▲臺灣是全世界黑面琵鷺最大、最主要的度冬區。

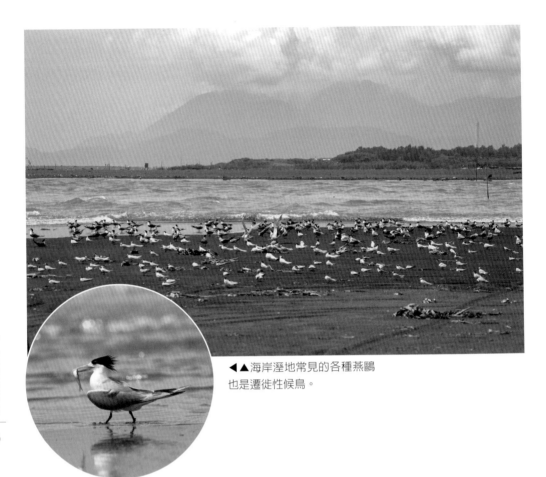

▼▲海岸溼地常見的各種燕鷗
也是遷徙性候鳥。

過境鳥

南北遷徙的候鳥，部分候鳥度冬區在更溫暖的菲律賓、印尼、馬來西亞等熱帶地區。秋天往南遷到度冬區，或春天往北遷徙回到繁殖區時，會在臺灣短暫停留，就像是機場過境旅客，因此被稱爲「過境鳥」。例如紅尾伯勞、灰面鵟、赤腹鷹以及許多鶺鴒科鳥類等。

▲每年秋天都有數十萬隻的赤腹鷹在南臺灣恆春半島過境。

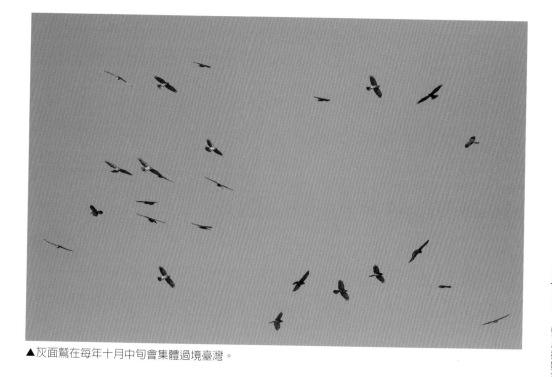

▲灰面鵟在每年十月中旬會集體過境臺灣。

夏候鳥

　　部分在熱帶地區度冬的候鳥，春夏會飛到臺灣棲息，並在臺灣繁殖下一代，等待秋天幼鳥長大後再飛到南方度冬，這些春、夏兩季才出現在臺灣的候鳥稱爲「夏候鳥」。例如美麗又稀有的八色鳥、有托卵繁殖行爲的中杜鵑，以及金門地區常見的栗喉蜂虎。

▲可愛活潑的栗喉蜂虎於夏季在金門繁殖。

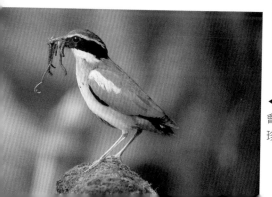

◀美麗稀有的八色鳥在每年四月會飛臨臺灣繁殖下一代，是一種珍貴稀有的夏候鳥。

迷鳥

　　南來北往遷徙的候鳥，有些遷徙路線和活動範圍原本不包含臺灣地區，但在遷徙過程中因飛行方向錯亂、氣候變化、亞成鳥缺乏經驗等因素迷失遷徙方向，以致偏離飛行路線來到臺灣，這些原本不會出現的候鳥，卻在臺灣被發現，稱之為「迷鳥」。

▲棕腹仙鶲是臺灣罕見的迷鳥，2013年時曾在野柳短暫出現。

▲棲息於青康藏高原的斑頭雁在 2021 年曾於宜蘭出現。

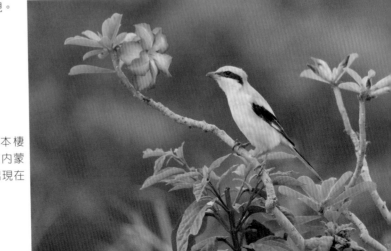

▶ 2020 年一隻原本棲息在中亞、新疆、內蒙一帶的灰伯勞卻出現在臺南北門。

臺灣的自然環境相當多元，造就多樣性的野鳥棲息空間，依野鳥棲息習性可將臺灣的野鳥區分爲陸鳥、水鳥和海鳥。陸鳥是生活在陸地上的鳥類，以地面、草灌叢、樹叢、森林和溪澗等環境，作爲棲息覓食場所，食物型態以植物的嫩芽、種子、果實、昆蟲、小型爬蟲、甚至小型動物等爲主。由於陸域是相當多元且立體的生存空間，陸鳥都能依著自己喜歡的棲地生活，很少逾越慣常棲息的環境。例如平地的鳥類很少飛到山區，低海拔鳥類也不會飛上高山，這是食物分配的自然區隔，否則再豐盛的陸地也不足以供養龐大族群的鳥類。陸鳥也是最具臺灣本土氣質的鳥類，臺灣 83 種特有鳥類幾乎都是陸鳥，牠們在臺灣棲息的歷史，可溯源到兩百多萬年前數個冰河期，是最能適應臺灣本地自然特性的鳥類。

▲星鴉是臺灣特有亞種鳥類，僅生活在中高海拔山區。

▲氣質高貴的帝雉是臺灣特有種鳥類，只棲息在中高海拔的雲霧森林中。

水鳥是生活在沼澤水域的鳥類，像湖泊、水庫、大小河川出海口的沼澤、沙岸、紅樹林、泥灘地，及漫長海岸的岩礁、潮池、沙泥地等，都是水鳥棲息的環境。臺灣的水鳥多屬遷徙性候鳥，只有少部分留鳥。因此每年秋季候鳥南遷到隔年春季北返時節，是沼澤水域最熱鬧的季節，也是觀賞和拍攝水鳥生態的最好時機。

海鳥是常年在海面上飛行覓食的鳥類，廣義分類上屬於候鳥，具漫遊性以汪洋大海為家、以海島礁石為休息站、以食物豐盛的海洋為餐廳。有些擅長翱翔的海鳥更可以日夜飛翔，竟日以海洋上空為床不需著陸休息。臺灣四面環海，海鳥種類和數量相當豐富，只因為平時都遠離陸地，要觀賞和拍攝並不容易。像種類眾多的燕鷗、白腹鰹鳥等，要等到夏季繁殖期匯集到臺灣沿岸、澎湖、馬祖列嶼等無人小島繁殖時，才有機會以較近距離觀察和拍攝記錄牠們的生態。

◀喜歡淺水溼地的反嘴鴴是臺灣南部常見的冬候鳥。

▲白眉燕鷗是澎湖夏季常見的海鳥。

除土生土長的留鳥以及漂泊不定的候鳥之外，臺灣還有一群身分奇特的外來種鳥類。既不是留鳥也不是候鳥，而是人為因素來到臺灣的不速之客，大部分是經由商人或動物園自外國經由合法或非法方式引進臺灣買賣或飼養，時日一久，因逃逸、棄養、放生而在野外存活。由於適應力強又缺乏天敵，許多種類在野外大量繁衍擴展，甚至和臺灣原生鳥類產生棲地和食物的競爭。有些種類如中國畫眉還與臺灣原生種畫眉雜交，使得純種臺灣畫眉的獨特基因逐漸消失。自東南亞引進的白尾八哥、家八哥等成為平地的優勢鳥類，嚴重壓縮原生種八哥的生存空間，使得原本在平地普遍存在的臺灣八哥成為瀕危鳥種，這幾年患難成災的埃及聖鹮也曾達到嚴重侵害環境的程度。這些外來種鳥類的危害已逐漸在臺灣各處浮現，值得大家重視。

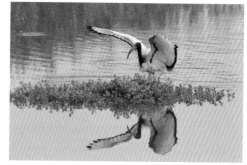

▲外來種埃及聖鹮在臺灣並沒有天敵，已在野外造成嚴重生態災難。2020年林務局強勢移除，目前野外族群已有減少。

▲外來種白尾八哥數量增長迅速，已經嚴重威脅臺灣本土八哥的生存空間。

▲家八哥因善於模仿人們的聲音而被引進飼養，現在已經逸出野外成為普遍的外來種留鳥。

▲體型壯碩的黑領椋鳥是野外強勢的外來種鳥類，牠們時常會搶奪其他鳥類的食物，造成臺灣原生野鳥的生存壓力。

chapter

3

野鳥攝影
器材的探究
與選購

　　野鳥對人類都保持著一定的警覺性，會和人類維持距離，不同環境中的野鳥和人類保持的安全距離也不相同，要順利拍攝野鳥生態就需先了解野鳥習性、克服人、鳥間的距離限制，而使用特殊望遠鏡頭是拉近人鳥間距的最好方法。在各種攝影類型中，野鳥攝影須準備的器材是比較麻煩的重裝備，單以機身加上大砲鏡頭及穩定性比較好的大型三腳架，重量就已達十餘公斤，若再另加其他攝影穩定裝置、偽裝行頭及夜間拍攝的補光燈具、輔具等，周邊裝備的重量可能上看二十公斤。因此野鳥攝影者除必須對林林總總的器材和裝備相當熟練之外，還要有良好體力，才能應付在極短時間內即須就定位執行的拍攝工作。

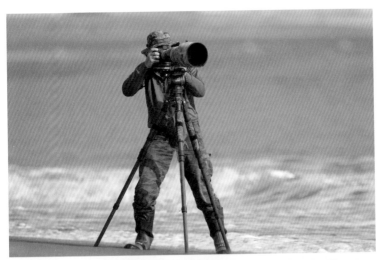

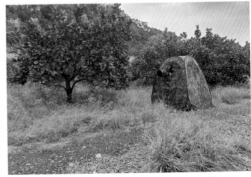

▲採用偽裝帳拍攝野鳥有助於降低野鳥的警戒心，避免對其造成干擾。

◀野鳥生態攝影的裝備比較笨重，機身、長鏡頭，加上重型三腳架和油壓雲臺就有十幾公斤重，攝影師需有相當的體能才可勝任。

◀如何減低野鳥對人類的警戒心並拉近拍鳥人和野鳥之間距離，是野鳥攝影首要克服的難題。

◀水鳥和海鳥棲息在比較開闊、空曠的溼地和海岸環境，要近距離拍攝較為困難，必須使用長焦段鏡頭才能拍攝。

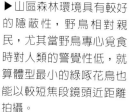

▶山區森林環境具有較好的隱蔽性，野鳥相對親民，尤其當野鳥專心覓食時對人類的警覺性低，就算體型最小的綠啄花鳥也能以較短焦段鏡頭近距離拍攝。

　　談到攝影器材免不了將相機的功能及操作技巧加以介紹，翻閱攝影相關專書，都會千篇一律介紹相機的構造及原理。其實相機操作方法和相關特殊性能的內容，不用多花錢去買攝影書籍來看，因為購買相機時都會附上內容詳盡的使用說明書。每種相機的操作方法及功能在說明書裡都有完整介紹。只是多數人在購買相機後，對那厚厚的說明書和細小如螞蟻般的文字內容都感到麻煩，而將說明書和包裝盒一起束之高閣，未加以詳細研讀。建議大家要將購買相機時的使用說明書找出來好好研究一番，那是能帶領你深入攝影領域的一本聖經，當你仔細弄懂相機說明書內容後，可能就是攝影器材專家了。因此本書就不再針對攝影器材基本操作和攝影原理等基本知識重複贅述。本章節我想進一步介紹的是在拍攝野鳥過程中如何更加靈活運用手上的相機、鏡頭和周邊輔助設備以達到最佳拍攝效果。

01 相機

廠牌選擇

　　如果你是從底片相機時代就開始玩單眼相機的資深老手，在選購適合拍攝野鳥生態的數位相機時可考慮自己習慣使用的相機廠牌，及已擁有攝影周邊配備的匹配性；底片相機時代所購買的部分鏡頭及周邊配備，在數位相機上有些能繼續適用，購置相同廠牌的數位相機，可省去部分器材選購支出。但若你是剛要踏入野鳥攝影大門，選擇相機廠牌時就自由多了。目前專業的單眼數位相機以 Canon、Nikon 以及 SONY 三大廠牌爲主流，各廠牌的數位相機都有自行獨家開發的數位規格和賣點，專用的鏡頭規格和周邊支援的配備也都已經相當齊全，在硬體規格來看各廠牌可說幾乎不相上下，以野鳥生態攝影的角度來看並沒有哪家廠牌特別占有優勢，但是各廠家在長期相互競爭下也發展出一些各自的特色，例如 Canon 除了致力開發高解析度畫素的數位相機之外，在影像的色彩表現方面也比較偏向歐系的溫暖色調，對人像皮膚的演色表現能力頗佳。Nikon 則沿襲其堅固耐用的傳統而且在自動對焦速度上被許多運動攝影玩家所青睞。

SONY 在專業數位相機的行列雖然起步比較晚，但以其生產數位家電的優勢及先進感光元件的生產技術，表現出彎道超車的態勢，尤其近年在無反光鏡數位相機的開發上更居領先地位。綜觀各主流專業相機廠牌都各有其專長與特色，同等級的產品其價位也相當接近，因此在新選購入門廠牌之前除了考慮自身習慣、個人喜好之外，也可以多多參考各廠牌的表現特色以及網路上使用者的經驗評價。

機型選擇

　　選定相機廠牌後，接下來要傷腦筋的是如何在五花八門的機型中，選擇最適合自己的相機機型。打開網路瀏覽同一廠牌的數位相機目錄，會發現同樣是數位單眼相機，機型卻多到令人眼花撩亂，不同機型間的價格差距甚至多達十倍。如果你不是經常注意相機資訊，面對種類繁雜的機型，必然不知如何下手。

　　同一廠牌數位相機的機型，大致分低階、中階和高階三類，若經濟條件不是問題，當然建議購買時就一次到位，選擇功能和性能都很完備的頂級高階機型。但若

在有限預算範圍內，要選擇適合拍攝野鳥生態的數位單眼相機，到底要注重哪些選購要點，以下建議可供參考。

●數位單眼相機的類型

數位單眼相機又稱 DSLR（Digital Single-lens Reflex Camera 的縮寫），它是由傳統底片單眼相機進化而來，還保有傳統的反光鏡設計，可以直接透過鏡頭觀看反射在觀景窗內的景象以便取景對焦。由於數位單眼相機承襲底片單眼相機的許多優點，一直是許多攝影愛好者選購數位相機的首選，尤其是可隨時換鏡頭的設計，讓攝影擁有更多的可能性，但也因為相機內保留反光鏡設計，使得相機體積無法縮小，而拍攝瞬間的反光鏡反彈力量容易造成相機內部微震而影響影像品質。近年眾多相機品牌紛紛思考解決方案而推出單眼無反光鏡數位相機，俗稱單眼無反相機，這種數位相機顧名思義就是指沒有反光鏡的單眼數位相機。因為沒有了反光鏡，機身可以更為輕薄，拍攝時可避免反光鏡反彈的噪音和微震，但也因此無法直接透過鏡頭在觀景窗看到拍攝的實際即時影像，所以需要透過電子觀景窗取景。電子觀景窗的影像是由鏡頭投影到顯示器後再轉換為數位信號顯示在觀景窗上，這影像傳送過程需要一點時間，因此觀景窗上看到的影像會比實際影像存在一些時間延遲，也較為耗電。無反光鏡數位相機另外一個優點是捨棄傳統獨立的圖像對焦傳感器，直接將自動對焦的相位差感應點設計在 CMOS 感光元件上，不但可大量提升自動對焦感應點的數量，也使自動對焦更加快速精準。以目前數位單眼相機的發展趨勢來看，無反相機應該會逐漸成為未來數位相機的主流，如果你還在猶疑該如何選購或更新手邊的單眼相機，以上的建議可作為參考。

▲數位單眼相機繼承底片單眼相機的反光鏡設計，機身會比較厚重，反光鏡的彈起也比較容易產生微震現象。

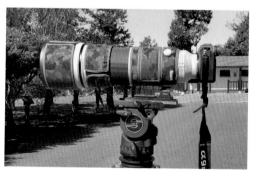

▲單眼無反相機省略反光鏡而改以電子觀景窗取景，使得機身變得更加輕薄。

●相機的連拍速度

相機的連拍速度是野鳥攝影相當重要的考量因素，由於野鳥較活潑好動，相機連拍速度如果夠快則有助於捕捉野鳥瞬間有趣的行為。目前有些較高階數位單眼相機的連拍速度，可達每秒十五甚至二十張，以往較難拍攝的野鳥行為，如飛行、起飛、降落或追逐、打鬥、捕食、洗澡、交配、求偶展示等都變成相對容易捕捉。

▲數位相機越來越快的連拍速度有助於捕捉野鳥瞬間的有趣行為。

●相機的感光元件

數位相機的感光元件 CCD 或 CMOS 就像相機的大腦，它的功用和傳統相機底片一樣，負責感應光線強弱並記錄經由鏡頭投射在相機對焦屏上的外部影像，再經由影像處理器將其轉換為數位資料。目前數位單眼相機所採用的感光元件，規格大致分為全片幅 Full Flame、APS-H 和 APS-C 三種。全片幅 CMOS 的感光元件大小是 36 × 24 mm，其長寬比是 3：2，和傳統相機底片規格大小一樣，因此稱為全片幅。一般傳統 135 底片相機適用的鏡頭，使用於全片幅數位單眼相機所產生的影像，和 135 相機所拍攝的影像大小一樣。

APS-H 感光元件的規格為 28.1mm × 18.7 mm，鏡頭焦長轉換率要乘上 1.3 倍，例如焦距 600 mm 的鏡頭裝在 APS-H 相

35mm全片幅
36mmX24mm

APS-H片幅
28.1mmX18.7mm

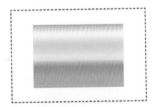

APS-C片幅
22.5mmX15.0mm

▲數位單眼相機各種不同規格的 CMOS 感光元件比較圖。

機上，其拍攝到的影像大小相當於全片幅相機使用焦長 780 mm 鏡頭所拍攝的影像大小，它是一種介於全片幅和 APS-C 間的過渡性規格，這種規格的感光元件較常使用於拍攝高畫質的 HD 影片。Canon 所生產的旗艦型相機 Canon EOS 1D Mark IV 就採用 APS-H 規格感光元件。但如果數位相機配備的是 APS-C 感光元件，因其面積是 22.5 ×15.0 mm，所以鏡頭焦長轉換率要乘上 1.6 倍，大部分的中、低階數位單眼相機都採用此類感光元件。這種具有放大影像作用的感光元件，對野鳥攝影來說是相當有利的功能。例如使用 400 mm 鏡頭，在配備 APS-C 感光元件的數位相機使用，就可達到 640 mm 鏡頭的成像效果。因此，如果使用的是 500 mm 以下的長鏡頭，配備 APS-C 感光元件的機型，將有助於增加鏡頭的焦距，尤其在空曠沼澤區拍攝較遠距離的水鳥時，有助於放大拍攝遠方的野鳥影像。

● 記憶卡

在底片攝影時代，傳統底片扮演影像感光和儲存的雙重角色，但數位相機拍攝過程中則分別由感光元件負責感應光線的強弱，由記憶卡來扮演儲存影像資料的角色，它會將經由感光元件和影像處理器轉換後的數位影像資料儲存起來，在數位攝影的過程中扮演非常關鍵角色。

目前數位相機所使用的記憶卡可分為 CF 卡和 SD 卡兩種，兩種記憶卡各有其優點，CF 卡雖然體積比較大，但具有容量大、堅固及穩定性高的優點，而比 CF 卡更加輕薄的 SD 卡，也廣受大家的喜愛，有些相機還會有 CF 卡和 SD 卡同時存在的雙卡設計。一般購買記憶卡時都會特別注意記憶卡上大大的容量標示，那是記憶卡所能記錄儲存影像的最大容量，但是對野鳥攝影來說記憶卡的容量並不是那麼重要，反而是記憶卡的讀、寫速度是快速連拍野鳥精采生態時的關鍵所在。

記憶卡的速度可分為讀取速度和寫入速度兩種。在記憶卡上所標示的速度是最高的讀取速度，也就是記憶卡連接電腦後轉存到電腦硬碟的速度。寫入速度則是數位相機拍攝影像後存入記憶卡的速度，對

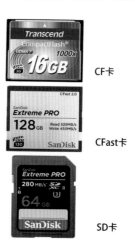

CF卡

CFast卡

SD卡

▲數位相機常用記憶卡種類。

於數位攝影來說寫入速度遠比讀取速度更加重要，尤其是經常採用高速連拍的野鳥攝影，如果記憶卡的寫入速度不夠快，當需要高速連拍時常會有卡彈停頓的狀況，有時還會因此錯失精彩的拍攝機會。記憶卡的表面通常都有「160MB／s」的標示，那是指記憶卡的讀取速度並非寫入速度，一般來講記憶卡的寫入速度會比讀取速度減少 10% 至 20% 左右。確實的寫入速度則需要在各廠牌記憶卡的官方網站才能看得到。

目前的數位相機都具有動態錄影的拍攝功能，因此記憶卡上也會標示錄影拍攝的記錄存取速度，通常是以電影拍板的圖示來標示錄影存取速度。一般影片拍攝每秒需記錄 60 張靜態影像，記錄到記憶卡時要格外注重其流暢性，所以寫入的速度只有拍攝靜態影像時的 50% 左右。此外，拍攝野鳥時通常會使用 RAW 檔來拍攝並

將拍攝速度設在高速連拍的位置，因此記憶卡的寫入速度是選購時的重要考量。至於野鳥生態攝影到底要選擇哪種速度的記憶卡呢？這則要看所使用相機的連拍速度和動態影像的記錄格式而定。例如 C 牌 6D2 相機每秒可拍攝 6.5 張 RAW 檔像片，每張 RAW 檔影像約有 20M 大小，因此在全速連拍的狀況下每秒就需要 130M 的寫入速度，否則就容易延緩拍攝速度。至於影片紀錄方面則可分為 Full HD 和 4 K 等兩種規格的影片，如果你的相機只能記錄 Full HD 影片，那麼影片寫入速度最少達每秒 10M 以上的記憶卡就足夠，若相機有拍攝 4 K 影片的功能則需選購影片寫入速度達每秒 30M 左右的記憶卡。不過大家也不用擔心選錯記憶卡，目前市售的記憶卡外包裝盒上都會標示此卡是適合 HD 或 4 K 影片使用，購買時只要根據外包裝上的標示就不會錯。

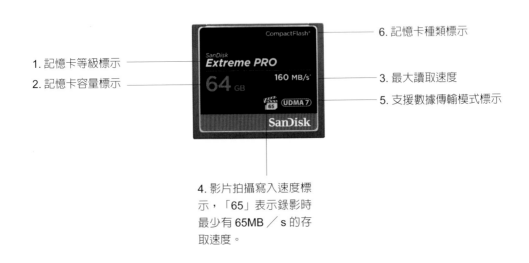

1. 記憶卡等級標示
2. 記憶卡容量標示
6. 記憶卡種類標示
3. 最大讀取速度
5. 支援數據傳輸模式標示
4. 影片拍攝寫入速度標示，「65」表示錄影時最少有 65MB／s 的存取速度。

記憶卡的讀寫速度也會顯示在記憶卡的規格上，以 SanDisk 為例，CF 卡和 SD 卡就分為 Utral、Etreme、Etreme Pro 等三種等級的規格，分別是由普通等級到專業等級，以野鳥攝影為例，最好選擇 Etreme Pro 等級才不容易在快速連拍野鳥生態時因寫入速度延遲而錯失精彩鏡頭。近年來為因應數位影像的像素逐漸增大以及 4K 甚至 8K 影片的普及，CF 記憶卡也進化為全新規格的 CFast 2.0 記憶卡，它的靜態圖片影像讀取速度可達 525MB ／ s，寫入速度也達到 450MB ／ s，影片的寫入速度更高達 130MB ／ s，可保證快速連拍下不會有寫入延遲的尷尬狀況，只是目前只有 Canon 1DX2 以上的頂級高階數位相機有支援 CFast 2.0 記憶卡，其他一般數位相機還無緣使用。

02　鏡頭

相機的鏡頭有如人類眼睛般重要，眼睛好壞會影響觀看景物清晰度，而相機鏡頭好壞更直接影響到拍攝影像的品質。野鳥攝影都是使用超長焦段的鏡頭，外部光線經過較長距離和多組鏡片折射後易產生影像衰減現象，因此野鳥攝影對於鏡頭品質的要求也更加嚴格，想得到高品質影像就必須選購具高解析度的鏡頭。

打開網路上的鏡頭目錄網頁，會發現同樣焦距的長鏡頭價格差距非常大，例如以 Canon 長鏡頭為例，400 mm F5.6 的鏡頭價格約 5 萬元，但 400 mm F2.8 的鏡頭價格竟高達 35 萬元，其價差高達七倍。不同廠牌相同焦距鏡頭，價格差距也非常懸殊。面對這麼複雜的廠牌差異和價格差距，該如何選購適宜的野鳥攝影鏡頭呢？以下提供幾項選購攝鳥鏡頭的思考方向供參考。

◀要拍到高品質野鳥影像最好選用具大光圈、高解析度的長鏡頭。

價格與重量

鏡頭的品質真是一分錢一分貨，要購買高解析度的鏡頭必然需要花大把鈔票。通常大光圈鏡頭會比小光圈鏡頭貴，且光圈每加大一級，價格就會貴上兩至三倍以上。大光圈長鏡頭的優點是影像解析度和色彩還原能力都非常好，在低照度光的條件下，依然能快速自動對焦且拍攝到高品質影像，它的背景模糊優化程度相當漂亮，是達到拍攝高畫質野鳥影像的最佳利器。若荷包有限又嫌原廠鏡頭太貴或太重，可考慮選購副廠鏡頭，價位會便宜很多，重量也輕便許多。新舊世代鏡頭的重量也會有一些差異，例如 Canon 廠牌的超望遠鏡頭早期都是使用鋁鎂合金作為機身材質，重量比較重，最新一代的超望遠鏡頭機身大都採用更輕量的碳纖維強化鎂合金，重量減輕許多也更加堅固，對需要重裝備的野鳥攝影來說甚為便利。

光圈大小

鏡頭的光圈大小不但影響品質和使用的便利性，更直接關係到價格，光圈越大價格越貴，且價差都以倍計。優點是鏡頭品質佳，能夠在光線照度較低的環境拍攝。雖然還是建議若經濟許可，儘量一次到位選購大光圈鏡頭，但大光圈的長鏡頭體積大、重量也較重，操作靈活性比較不方便，選購時還須考量自己的荷包和體力再做決定。

▲鏡頭的光圈大小除了具有極大級距的價差之外，也會影響拍攝品質和使用方便性。

定焦與變焦

　　焦距固定不能調整改變的鏡頭就是定焦鏡頭，此類鏡頭雖然在取景構圖時比較沒有彈性，但卻具有成像品質較佳的特性。拍攝野鳥到底該選用哪種焦段的鏡頭比較適合？一般來說山鳥棲息的山林環境比較複雜，水鳥棲息的沼澤水岸比較開闊，因此建議拍攝山鳥可選擇焦距在400mm 至 600mm 之間的鏡頭，如果拍攝水鳥則可選擇 600mm 至 800mm 之間的鏡頭。

　　變焦鏡頭則是可隨時改變焦距的鏡頭，一般統稱之為 ZOOM 鏡頭，它具有取景構圖的方便性，但畫質略遜於定焦鏡頭。目前各大相機廠牌因應野鳥攝影風氣盛行，都有生產超長焦段的變焦鏡頭，像 是 Nikon 的 NIKKOR200-500mm 或 是 SONY 的 FE 200-600 mm， 甚 至 Canon 還 發 表 了 RF 200-800mm F6-8.5L IS USM 的超長焦段變焦鏡頭。有些副廠牌鏡頭也有很長焦段的伸縮焦距設計，例如 TAMRON SP 150-600 mm F ／ 5-6.3 或 SIGMA APO150-600 mm 的變焦鏡頭等，這類副廠鏡頭雖然在色彩還原和影像解析度方面沒有原廠鏡頭理想，但重量輕便、價格比原廠鏡頭便宜很多，適合各種環境場景的拍攝需求，這些變焦鏡頭對體力稍差或謹慎荷包的野鳥攝影者來說，是非常理想的另類選擇。

▲定焦大砲鏡頭、ZOOM 變焦鏡頭或類單眼長焦距相機在使用上各有其優缺點，選購時要考慮自己的體力和荷包深淺。

三腳架和雲臺

　　野鳥攝影用來支撐相機和鏡頭重量的三腳架是必備裝備，使用長鏡頭拍攝野鳥時，機身加鏡頭的重量動輒將近八公斤，幾乎不可能以手持操作，而拍攝野鳥通常都需要長時間等待，若無三腳架支撐將是難以忍受的苦差事。鏡頭和相機重量已夠累人，如果還要攜帶足夠支撐攝影重裝備的腳架，將會是相當嚴苛的體力考驗，因此選擇重量適宜且具良好穩定性的三腳架是拍攝野鳥前的重要功課。

▲針對使用鏡頭的焦長、重量及衡量自身的體力，選擇重量適宜又穩定性良好的三腳架是拍攝野鳥前的重要功課。

　　攝影用的三腳架由三腳架和雲臺構成。早期的三腳架大都使用鋁、鎂等合金材質，雖然質地堅固耐摔，但重量相對較重。近年隨著材料科技的進步，大型三腳架大多採用碳纖維的輕質材料，重量相對減輕很多。目前較常被選用的大砲鏡頭用

三腳架是 GITZO 四號和五號，而為了適合不同場合的拍攝需求，三腳架又分為三至六節等不同節數。最大的拉高長度 133 至 243 cm 不等，其最大的承載重量也略有差異。高度約 150cm 的四節腳架，是最通用的腳架格式，適合各種拍攝場合使用。若考量到經常出國拍攝，為方便將腳架收納在行李箱，可選購收納後長度較短的六節式腳架。

　　雲臺是連結三腳架和相機鏡頭的重要關節，雲臺的品質關係到相機操控的方便性和穩定性。拍攝野鳥慣用的雲臺大致可以分為油壓雲臺、球型萬向雲臺、懸臂式雲臺等三種。

　　油壓雲臺具有阻尼油壓功能，承載力也比較大，早期是電視臺或電影公司用來拍攝動態影片的設備，雖然比較笨重，但兼具操控順暢和穩定性佳等特性，因此廣受使用大砲鏡頭的野鳥攝影族愛用。一般油壓雲臺都設計有水平阻尼和垂直阻尼鬆緊的段數調節，段數越少阻尼越輕，段數越多阻尼越重，可按照使用鏡頭的長段、重量和個人操控習慣來調整阻尼的鬆緊段數，但要特別注意的是水平阻尼段數和垂直阻尼段數最好設定在同一鬆緊度，否則操控時會有水平和垂直兩個方向鬆緊不一的不順暢感。

另外,使用其他種類的雲臺常會擔心固定旋鈕沒鎖緊而造成鏡頭傾倒,油壓雲臺的水平彈力功能就可完全避免這種不小心的危機,只要將鏡頭放置在雲臺中心點位置,再依照鏡頭的重量來調整水平彈力段數,就可確保鏡頭維持在水平位置。另外,如果在雲臺上方能夠附加鏡頭長板,除了方便提握之外也可以有效降低微震的產生。目前市面上較常被使用的雲臺以Manfrotto 和 Sachtler 等兩種歐系品牌為主,其中 Manfrotto 價位較適中,Sachtler 則屬高價位,兩者價格相差數倍,如何選購要看自己荷包有多深。

▲油壓雲臺具有阻尼油壓功能,承載力較大、穩定性佳,和鏡頭緊密連結在一起,也可有效降低微震產生。

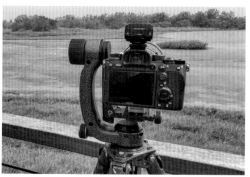

▲懸臂式雲臺可以乘載較重的鏡頭和相機,而且操控靈活、價格便宜,是拍鳥的好選擇。

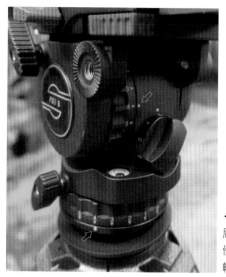

◀油壓雲臺的水平阻尼段數和垂直阻尼段數最好設定在同一鬆緊度,否則使用時會有兩個方向鬆緊不一的不順暢感。

除相機機身、鏡頭、三腳架等主要設備外，為應付不同的拍攝環境和天候條件，拍攝野鳥常需要其他附屬設備，以達到最佳影像效果。

閃光燈

閃光燈是許多攝影領域的重要輔助設備，對於需要表現膚色質感和營造環境氣氛的人像攝影更是不可或缺的攝影工具。但是在強調自自然然記錄生態和避免對拍攝對象造成干擾的野鳥生態攝影來說，閃光燈似乎是多餘的裝備。其實在早期拍攝底片的年代，由於底片感光度固定不能調整，因此為了在光線較差的森林中拍攝野鳥，閃光燈的使用頻度是比較高。但是就目前的數位相機來說，由於相機的 ISO 感光度可以任意調整，在微弱光線下也可以透過調整 ISO 值順利拍攝影像，因此使用閃光燈的必要性相對減低。為了不對野鳥產生不必要干擾，除非非常必要否則並不鼓勵以閃光燈來拍攝野鳥。

但是並非所有鳥類都在白天活動，有些如貓頭鷹等鴟鴞科鳥類和山鷸、夜鷹等都是在夜間活動，若要順利拍攝到這些野鳥生態，閃光燈就成為必要性的輔助工具。閃光燈的強弱是以閃光指數（GN值）來表示，指數越大表示閃光燈的功率越強。要如何知道何種閃光燈才適合拍攝遠距離的野鳥呢？以下簡單公式可協助你掌握閃光燈的有效拍攝距離。如果相機 ISO 感光度設在 100 度，閃光燈的有效距離（公尺）＝ GN 值除以光圈值。例如使用 GN 值 60 的閃光燈，在光圈 F4 的條件下，其有效閃光距離為 15 公尺。而每調整一檔 ISO 感光度則閃光燈有效距離會增加 1.4 倍，也就是在 ISO 200 的感光度下，以上條件的閃光燈有效距離會變成 21 公尺。由於野鳥的棲息位置距離相機比較遠，拍攝夜行性鳥類的閃光燈其閃光指數選擇 GN 值 45 以上較為合適。

快門線

快門線是各種攝影領域中不起眼卻很重要的裝備。對於野鳥攝影來說，快門線更是提升影像品質和方便操控相機的必備工具。在野鳥拍攝過程中，超長焦距的鏡頭很容易因按壓快門產生微震。這種微震會造成影像品質模糊鬆散，尤其將影像放

大時，因微震造成的模糊現象更為明顯，而使用快門線將能有效避免手指觸動相機快門的微震問題。另外，在等待野鳥不預期發生的動作，如起飛、降落、打鬥等，使用快門線來控制相機，也有助於捕捉瞬間行為。

早期底片相機時代的快門線功能較為簡單，只要以觸發快門為主。隨著科技進步，數位相機的快門線不只有單純觸發快門的功能，多功能電子式快門線，更具備有多項遙控功能，例如：拍夜景常用的長時間曝光、使用 B 快門鎖上功能、間隔時間自動拍攝等。此外，多功能快門線不僅包括基本設定、半按快門對焦、全按快門開啟的設計，有些還可以操作曝光時間、曝光補償及其他更多設定。另外，市面上也有以無線電或紅外線裝置設計而成的無線遙控快門線，這種無線遙控快門裝置的有效距離可長達幾十公尺，而不受快門線長度的限制，可作為遠距離監控拍攝之用。尤其是針對拍攝野鳥繁殖過程等怕受干擾的場景時，使用這類遙控快門裝置非常方便又不會騷擾拍攝主題。

有一些閃光燈的無線遙控觸發裝置，也可以當作遙控快門線之用，這種裝置的優點是具有多種頻率設定，因此一部遙控發射器可同時控制多部相機接收器，對於定點等待多重目標主題出現的場合相當方便。此外，某些廠牌的相機也發現這種遙控快門的需求趨勢，在新開發的數位相機上，增加以 WIFI 遙控啟動快門的功能，使用者只要下載遙控快門 APP，就可在手機或平板電腦遙控啟動相機快門，相當便捷。

◀無線遙控快門線由一個發射器和連接機身的接受器所組成，只要觸發發射器就可擊發相機快門，相當方便，但是觸發發射器到啟動相機快門之間有一點點時間差，對於需精準拍攝野鳥及時動作的拍攝場合須格外注意。

其他遙控拍攝裝置

o∙∙∙∙∙∙∙∙∙∙∙∙∙∙∙∙∙∙∙∙∙∙∙∙∙∙∙∙

數位影像的廣泛應用徹底改變拍攝型態。以前必須費盡九牛二虎之力才可辦到的拍攝方式,現在幾乎是輕而易舉就可完成。目前大部分的數位相機都同時兼具拍攝照片和動態錄影的功能,而先前介紹的快門線和遙控快門裝置,在功能上都只能幫助啓動快門以拍攝照片,要啓動相機的動態錄影功能並監看拍攝內容則無能爲力。針對這些遙控功能上的不足,市面上就有一種兼具監視、拍照、錄影功能的多用途裝置可供選擇。這種設備的遙控端具有小型監視螢幕,可直接透過相機鏡頭實景監看所要拍攝的景物,並且還可同時遠端遙控動態錄影或拍攝照片,對於無法靠近主題的野鳥攝影來說相當方便。

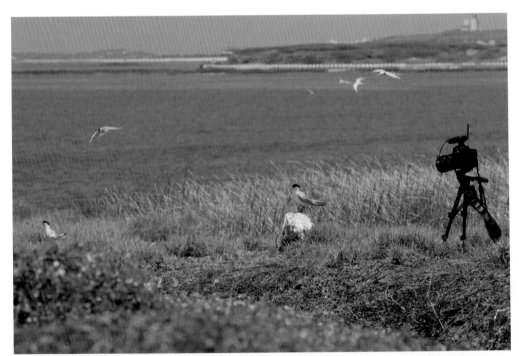

▲燕鷗的繁殖比較怕人驚擾,利用遙控拍攝裝置可以在不干擾野鳥的狀況下以較短的鏡頭拍攝。

chapter

4

野鳥攝影
技術與
應用

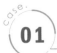

01 光圈與景深的應用

　　我們在強烈的陽光下會不自覺的瞇起眼睛，進到昏暗的室內則會自然張大眼睛，這是因爲人類眼睛面對周遭光線的強弱明暗變化，是利用瞳孔的收放來控制外部光線進入眼睛的光線數量。相機的光圈就是模擬眼睛瞳孔的構造原理來設計。利用百葉式金屬葉片的縮放，來控制光線在固定時間內通過鏡頭的多寡，是攝影過程中操控光線的第一道關卡，扮演最重要的光線守門員的角色。善用光圈管控外部光線進入相機的特性，不但可靈活掌握照片曝光量，更可進一步經營照片主題影像的清晰度，因此熟悉光圈的應用和控制是攝影非常重要的課題。

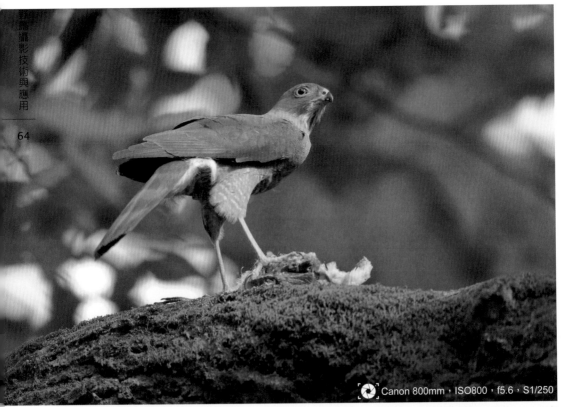

Canon 800mm，ISO800，f5.6，S1/250

▲使用超長鏡頭拍攝野鳥可以簡化背景、凸顯主題，但也因景深不足會造成野鳥身體局部模糊。松雀鷹在樹上分解獵物，由於樹蔭下光線較昏暗，只好提高 ISO 值並將光圈全開，焦點對準眼睛，讓頭部清楚，身體其他部位變得模糊。

　　每款鏡頭會以 f 值數字標示鏡頭的光圈值，f 值越小光圈開孔越大（如 f2.8）；f 值越大則光圈開孔越小（如 f22）。在同一時間內光圈開孔越大，容許外部光線通過鏡頭光圈，到達相機感光元件的光線量越多；相反地，光圈開孔越小，則相機感光元件接收到的光線量就越少。透過光圈開孔大小和快門速度的巧妙配合，可達到正確理想的曝光條件。

　　光圈另一和照片品質相關的是景深，簡單地說就是照片中景物前後清楚的範圍。光圈越小景深越長；反之，光圈開得越大，主題的景深就會越淺，主題後面的背景就變的越模糊。在拍攝人像攝影時就常利用光圈影響景深的特性，以大光圈拍攝人像藉以簡化繁複的背景，使拍攝的人物更加具有立體感，主題更明確突出。

　　野鳥生態攝影的光圈值應用方面，由於拍攝野鳥大都使用焦距較長的望遠鏡頭，這種長焦段鏡頭本身的景深範圍較小，若再搭配大光圈來拍攝，則照片的景深清晰範圍就會更小。因此，攝影者在拍攝野鳥時常發現照片上的野鳥主題頭部清楚，身體卻有些模糊；或是身體羽毛清楚，頭部或眼睛卻模糊不清。要改善這種狀況，最好將鏡頭光圈略為縮小，以獲得較佳的主題景深。以筆者長年的拍攝經驗，如果外部光線條件許可，會將光圈值縮小到 f8 和 f11 間，再將焦距對準野鳥頭部，通常可獲得相當理想的景深條件；而且大部分的鏡頭光圈若設在 f8 和 f11 間，拍出的照片影像品質也最好。外部光線條件如果不理想，例如晨昏、陰天或在樹蔭下，也不要為了增加景深而犧牲快門速度。快門速度太慢，容易因機身震動或主題移動造成野鳥影像模糊，這樣反而得不償失。這種情況下當然也可透過提高相機的 ISO 值來克服光線條件不佳的問題，只是 ISO

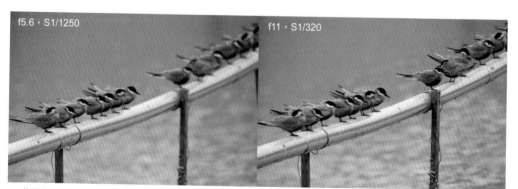

▲成群黑腹燕鷗停棲在魚塭的水管上，以大光圈拍攝會造成景深不足的現象，拍攝時若將光圈適度縮小可達到增加景深，有效改善鳥群清楚的範圍。

值調整也有它的限制，ISO 值越高照片畫質會變得越粗糙，這些攝影條件的巧妙搭配，端看攝影者對作品品質和風格的需求而定。

光圈值大小的調整設定，有時也要考慮到拍攝環境的客觀因素，例如野鳥停棲在環境比較雜亂的草叢、樹叢附近，如果使用小光圈拍攝則畫面會顯得複雜凌亂，這時候就可利用大光圈來縮小景深，讓背景景物變得模糊以達到簡化背景的效果。

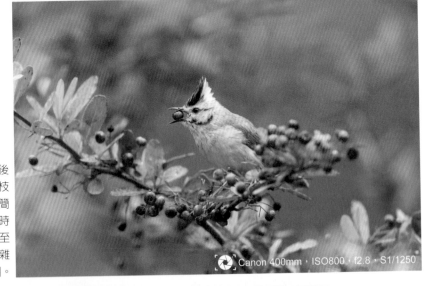

▶冠羽畫眉背後的狀元紅樹叢枝葉凌亂，為了簡化背景，拍攝時只好將光圈開至最大，以便讓雜亂的背景變模糊。

Canon 400mm，ISO800，f2.8，S1/1250

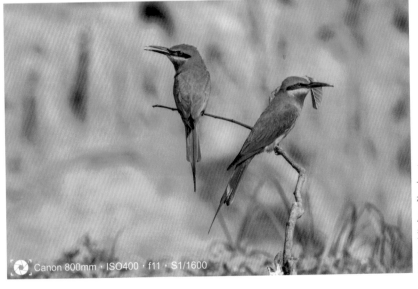

Canon 800mm，ISO400，f11，S1/1600

◀兩隻栗喉蜂虎一前一後站在樹枝上，為讓兩隻鳥的身體都能清楚呈現，只好縮小光圈以達到增加景深的效果。

快門主要用來控制外部光線進入相機感光元件的感光時間。快門速度通常以 S 標示，分別為 1、2、4、8、15、30、60、125、250、500、1000 等，其中1代表 1 秒，2 為 1 / 2 秒……1000 為 1 / 1000 秒，也就是快門打開到關閉讓感光元件感光的時間。數字愈小代表快門開啓時間愈長；反之則愈短。為便於計算曝光量，快門速度都採幾何級數的倍數方式增減進光量，也就是以 1：2 的比例增減。因此，每一級快門速度是它相鄰上、下一級快門速度的 1 / 2 或 2 倍，每一相鄰快門值間，有「一級光圈」的差異。

攝影應用上，快門除可和光圈靈活搭配以獲得正確曝光外，快門速度快慢也關係到照片主題的清晰度，這種特性被許多景觀攝影師巧妙運用以營造攝影畫面的曼妙情境。例如運用慢速快門以營造雲霧般的海浪、光影綿延的夜景等。但是在野鳥攝影的運用上，快門速度太慢是造成照片主題模糊或銳利度不足的主要原因。

總括來說，拍攝野鳥過程中，造成照片模糊的因素大致有兩項：一是野鳥本身的移動，野鳥只有在休息、睡覺或警戒狀態下才靜止不動，平時總是動個不停，這種狀態下除跟焦不易外，也會因野鳥瞬間的移動使主題模糊；二是超長焦距的長鏡頭，很容易因為按壓快門的動作不當，或反光片彈起的瞬間作用產生機身的微震，這種微震造成的模糊現象看似輕微，但當照片放大時就會影響照片的質感。要改善這兩種因主題移動或相機震動所造成的模糊現象，都可利用提高快門速度來克服。但快門速度要提高到什麼程度才可解決震動問題，在此提出「安全的快門準則」供參考。

所謂「安全的快門準則」就是在使用全片幅相機的條件下，安全的快門速度 =1 / 鏡頭焦距，例如在 ISO100 條件下若使用全片幅相機接上 500 mm 鏡頭拍鳥，快門速度最好設在 1 / 500 秒以上。如使用 APS-C 機身，安全的快門速度應再乘上 1.6 倍，也就是 1 / 800 秒，如快門速度比安全速度慢，就可能造成影像因晃動而模糊。但天候狀況瞬息萬變，在野外拍攝若想縮小光圈以增加景深，又要提高快門速度以增進清晰度，如此適合攝影的黃金天氣可說少之又少。拜科技進步之賜，現在數位相機的 ISO 感光度設計都可任意調整，可根據拍攝現場的光線狀況而增

減 ISO 值。有些高階機種 ISO 值可高達 25600，這是早年使用底片攝影時代無法想像的優勢。在光線不足情況下，攝影者可調高 ISO 值提升快門速度，以獲得清晰的影像品質。

可任意調整 ISO 值並非意味著數位攝影就可為所欲為，早年的底片時代是透過放大感光的銀鹵粒子來增加受光面積以提高 ISO 值，因此 ISO 值愈高的底片畫面粒子就越粗。數位攝影的 ISO 值則是利用放大電子訊號的方式來提高感光度，因此在提昇 ISO 值時，感光元件的電流干擾訊號也會同時被放大，造成影像雜訊明顯增加，畫質的解像力變差，這種現象在較低階或感光元件較小的數位相機上更為明顯。雖然許多數位相機都強調有雜訊抑制設計，但並非完全可信，一般來講，數位相機的感光元件面積越大，調高 ISO 值後產生雜訊的機會較小，這也是高階全片幅數位相機誇稱調高 ISO 值而不影響影像畫質的原因。

除了增加 ISO 值以提高相機快門速度外，並避免使用超長鏡頭產生的微震問題，也可利用周邊其他輔助設備或改變相機的操作方式來減少相機震動。

選用穩定性較佳的三腳架和雲臺

具有理想穩定性的三腳架和雲臺是野鳥攝影必備的工具，為減輕攝影裝備的重

▲野鳥攝影的大砲鏡頭很難長時間以手持拍攝，最好使用穩定性較佳的三腳架支撐，除了減輕體力負擔外，也是克服震動的最好方法。

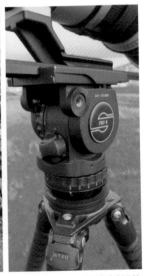

▲雲臺是連結相機和腳架的重要關節，要能靈活穩定相機完全依靠它。

量負擔最好選用質硬量輕的碳纖腳架。雖然碳纖腳架的價格比傳統合金腳架貴一些，但當需要揹著大砲鏡頭，再扛著腳架往前進時，就會發現多花點錢是值得的。三腳架的大小通常以號數表示，使用 500 mm 以上鏡頭最好選購 4 或 5 號重型三腳架，否則容易因三腳架的穩定性不足產生微震，降低影像清晰度。

雲臺是聯結三腳架和大砲鏡頭的重要關節，相機和鏡頭能否靈活運轉操控都倚靠它。目前大家較常採用有油壓功能的雲臺，它的特色是可做任意方向的旋轉操控，又不會減損其穩定性，非常適合野鳥追蹤攝影之用。

使用長鏡頭減震支撐穩定架

野鳥攝影採用的超長焦距大砲鏡頭，在拍攝過程中常因按壓快門的動作或反光片彈射而造成相機產生微震，這種現象可透過特別設計的「長鏡頭減震支撐穩定架」加以改善。目前市面上的減震穩定架樣式繁多，有廠商針對特定廠牌鏡

頭和腳架量身訂製，有些則是攝影者自行設計再請廠商打造，選購時要注意自己所使用的鏡頭和腳架型式，並以質量輕便、容易更換機身及變換拍攝角度為選擇考量。

使用快門線拍攝

拍攝野鳥時所產生的相機微震，很多時候是因攝影師在按壓快門鈕時施力不當所造成，若能採用快門延長線來遙控拍攝，將可避免因按壓快門時造成的相機微震。

使用「長鏡頭減震支撐穩定架」和快門線遙控拍攝可有效減低相機微震的產生。

▲使用「長鏡頭減震支撐穩定架」和快門線遙控拍攝，可有效減低相機微震的產生。

採用反光板鎖定方式拍攝

　　爲了避免在啓動快門瞬間，因反光板的瞬間彈射造成相機震動，大部分單眼數位相機都有反光板預鎖功能，也就是在啓動快門前，就先將相機的反光板升起鎖定，當按下快門時只有快門開啓的動作可以有效減少微振的產生，尤其是在光線不佳必須採用低速快門拍攝時，這種反光板預鎖功能更能發揮其減震威力，若能再搭配快門線的使用較果會更佳。

　　有鑑於反光板彈射對畫質造成的影響，最近各大相機廠牌紛紛推出的無反光鏡數位相機也可解決反光鏡彈起所造成的相機微震，如 Canon 的 EOS R 系列、Sony 的 A9 系列以及 Nikon Z7 等相機都是屬於無反光鏡相機，這些相機除了具有全片幅高像數的特色之外，機身重量也減輕許多，當然也不會有因反光鏡彈起所造成微震的問題，能有效提升影像銳利度。

▲以 800mm 鏡頭拍攝遠處溪谷中的鉛色水鶇主體，雖然很小，大致看起來還算清晰，但將兩張放大後就可以看出有無開啓相機反光鏡預鎖功能的差異。

▲開啓反光鏡預鎖功能後鉛色水鶇的細節明顯清晰許多。

▲未開啓反光鏡預鎖功能時鉛色水鶇因相機微震而顯得模糊。

鏡頭防手震功能

為了改善手持相機拍攝時產生的微震，大部分的長焦段鏡頭都會設計防手震功能，其原理是利用內建的陀螺儀感應裝置來感測垂直和水平方向震動，並將鏡片組往震動的相反方向修正，達到防手震的效果。這種在鏡頭內建的防手震設計，各相機廠都有各自的命名方式；像 Canon 的防手震稱為 IS（Image Stabilizer），Nikon 稱為 VR（Vibration Reduction）等。

一般在鏡頭側面都設有防手震的開、關切換鈕，只要切到 ON 的位置就可開啓鏡頭防手震功能，而切換鈕下方又有 I、II 兩段防手震模式，第一段表示上、下、左、右全方位防手震，適合手持相機拍攝靜態的野鳥。第二段則會關閉左右移動的防手震功能，只開啓上下垂直防手震功能，適用於手持追蹤拍攝飛行中的野鳥。鏡頭防手震功能是針對手持拍攝的場合所設計，開啓防手震功能後會更加耗電，如果是裝上三腳架拍攝最好將防手震功能關閉。

⑤對焦範圍選擇切換鈕

③自動對焦、手動對焦切換鈕

①防手震的開啓、關閉切換鈕

②防手震模式切換選擇鈕

④對焦點預設功能設定鈕

對焦點應用

和早期的底片相機相比，現在使用數位相機來拍攝野鳥真是非常幸福，尤其是數位相機自動對焦技術的精進，大大提升對移動主體對焦的方便性，特別是拍攝活蹦亂跳的野鳥更是一大福音。目前大部分的單眼數位相機都設計有多點自動對焦系統，一些較高階數位相機的對焦點，更高達 45、51 或 65 點，以方便攝影者精準地設定對焦點。

近年廣受歡迎的無反單眼相機更捨棄傳統的自動對焦感傳器，將自動對焦點設計在 CMOS 感光元件上，對焦點分布面積達感光元件的 100%，自動對焦感應點更多達 5940 點之多，大大提高自動對焦的精準度。

以野鳥攝影的對焦原則來說，會以鳥類頭部的眼睛位置作為主要對焦點。雖然相機的對焦功能有多種對焦模式可供

Canon 800mm，ISO200，f9，S1/125

◀無反單眼相機自動對焦點設計在 CMOS 感光元件上，對焦點分布面積達感光元件的 100%，大大提高自動對焦的精準度。

Canon 800mm，ISO800，f6.3，S1/2000

▶單點自動對焦隨野鳥停棲位置變換對焦位置，以方便構圖。

選擇，但要拍攝停棲、休息等比較靜止不動的野鳥主體，還是選擇「單點自動對焦點」模式為主。由於鳥類形態類似長橢圓造型，頭部位在橢圓的前方，為讓鳥類主體在畫面中表現完整的構圖位置，通常會轉動對焦點設定鈕，將「單點自動對焦點」的對焦點，設定在橫向畫面接近三分之一偏上的位置，以精準捕捉野鳥生動的眼神，當然也需隨野鳥頭部的擺動方位靈活改變對焦點。

除地面或樹棲的定點野鳥外，空中的飛鳥也是拍鳥人熱衷獵取鏡頭的對象，為拍攝這種不斷移動的飛行主體，常為難以精準跟蹤對焦點所苦。針對這個傷腦筋的問題，現在的數位相機已端出解決方案。

一般的數位單眼相機都有「擴展自動對焦點」功能，只要開啟此一功能，相機就會依主體移動的位置自動變換對焦點。例如，以單點對焦去追蹤飛行中的野鳥常有迷焦現象，但若改以「擴展自動對焦點」方式來追拍飛鳥，相機的對焦點將會自動尋找飛鳥在畫面中移動的位置，並精準地對焦，即便是快速連拍也能得到張張對焦精準的飛行版野鳥作品。

Canon 400mm，ISO400，f4.5，S1/5000

▲高階數位相機具有強大的自動追焦功能，能準確追拍飛行中的野鳥。

大自然有如一個繁雜又豐富的攝影棚，自然攝影師可以盡情釋放自己的想像力，透過觀景窗將這些多元繁複的元素在畫面上重新取捨安排，這就是自然攝影無限可能的構圖過程。野鳥攝影大多使用較長焦距鏡頭，這種鏡頭的特色是笨重、視野小、景深短。無形中在攝取景物時就已將自然界大部分繁雜的景觀元素隔離在畫面之外，因此和其他攝影領域相比，野鳥攝影的構圖技巧就相對單純許多。但攝影構圖牽扯到畫面中主題元素的形狀、大小、位置布局等問題，以及環境周遭的樹葉枝條、水光倒影、前景背景等相關景緻的經營規畫。這些主、客元素的關係位置，如何擺放和取捨關係到野鳥攝影作品的成敗與美觀。

攝影畫面構圖的好與不好是一種美學概念，既是美感體驗就不會有恆一不變的原則，它也不像曝光正不正確、對焦準不準等相機操作技巧具有比較具體明確的判斷基準。攝影者對於畫面構圖的經營，會隨個人的美感經驗、創意及對景物好惡等

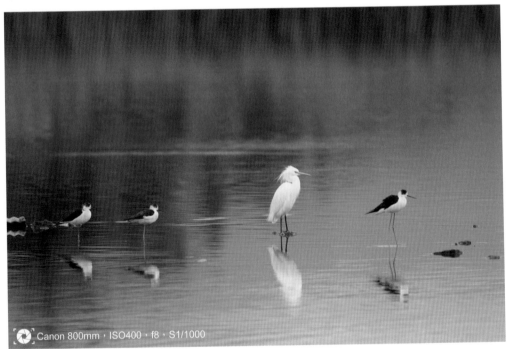

Canon 800mm，ISO400、f8、S1/1000

▲攝影構圖是一種美學概念，可隨創作者的主觀意識任意取捨主體元素的構成。

因素而有不同的表現。因此攝影雖只是攝影者透過手指輕按快門的過程，但每位攝影者所拍攝的作品有顯著不同，這是個人風格，是每位攝影者美感、創意、取捨和技巧訓練的綜合表現。雖說構圖美醜是屬於形而上的美感體驗，但並非完全沒有法則可以遵循。這些構圖方法雖非不可改變的規律，卻是新入門的攝影愛好者自我訓練的好方法，也是成為優秀野鳥攝影師必經的歷練過程，但要提醒攝影同好，攝影構圖永遠沒有最完美的一刻，攝影師心中自有一把尺，構圖的抉擇也要考慮到攝影作品的功能性，和個人對美感的主觀性。書籍所標列的構圖手法僅提供初學者「較佳」、「較快速」的入門參考。藝術大師在創作過程中總會慢慢忘卻既有技巧，早將各項綁手綁腳的規則教條拋諸腦後，學

習技巧但不拘泥於技巧才是藝術創作之道。

畫面元素的取捨

繪畫藝術家在藝術創作過程中，面對的是一張完全空白的畫布，他必須竭盡所能地在畫布上填充增加構圖元素，才能創作出一幅完整的作品；但自然攝影師的創作過程卻正好相反，他面對的是一個非常多元豐富的自然環境，在取景構圖的過程中，必須以自己的經驗來判斷哪些元素要保留，哪些元素必須排除在畫面外，是一個減法的創作過程，也就是拿掉會影響或干擾畫面美感的因素，儘量只保留希望表達的素材，因此攝影的表現是一種化繁為簡的藝術創作。

◀野鳥攝影師在攝取野鳥作品的過程中，心中都有一把屬於自己藝術創作風格的美學尺度，透過平時的美感養成，隨時發揮最佳的畫面構成經營。

對於野鳥攝影者來說，面對稍縱即逝的野鳥，這些畫面元素取捨的時間相對非常短暫，因此作為一位優秀的野鳥攝影者，除了要訓練眼明手快的對焦技巧外，更要培養在瞬間決定構圖取景的能力。至於如何判斷哪些元素要排除在畫面之外呢？一般來講，只要無法和野鳥相互幫襯，反而會干擾主題的元素，都可排除在畫面外，例如野鳥前方雜亂的樹木枝葉或土石雜草、畫面中突兀的陰影、色塊或人工構造物、背景透空或白色及異色亮點等。雖然敏銳度較好的攝影者天生就具有這種判斷力，將平時該思考的構圖取景技巧，內化成自然反應的創作本能，然而一般剛入門的同好，在面對雜亂無章的野地環境，往往會不知該如何取捨構圖。建議大家可以透過平時多觀摩優秀攝影家的作品、多參與文藝活動或藝術展覽，並多拍、多比較、多檢討攝影作品，或與攝影同好多交流討論等方式培養這種畫面構圖能力。

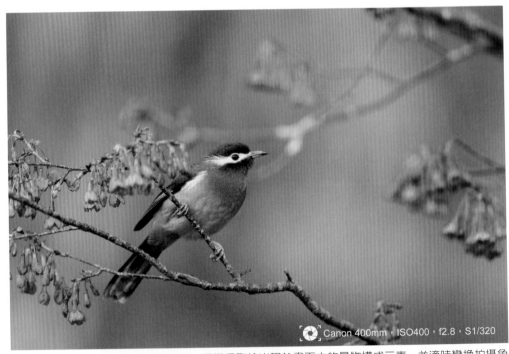

Canon 400mm，ISO400，f2.8，S1/320

▲野鳥棲息環境的周圍景物相當繁雜，要懂得取捨出現於畫面中的景物構成元素，並適時變換拍攝角度，將構圖景物化繁為簡。

主題元素的構圖安排

不論是以何種角度或構圖來拍攝，鳥類本身都是野鳥攝影所要捕捉和記錄的主角。至於要將野鳥的主角元素擺放在畫面哪一個適當位置則是構圖的重要課題。大部分的平面藝術如繪畫、設計、構成和攝影等都會涉及構圖問題，坊間的藝術理論書籍也都會提到基本構圖原理的法則，這些法則同樣適用於野鳥攝影領域。接下來則要討論構圖法如何應用於野鳥攝影。但要特別聲明，這些只是一般的構圖通則，根據這些通則雖可避免許多拍攝上的錯誤，但也不代表遵循通則就可以拍出曠世鉅作。這些通則比較適合野鳥攝影領域的初學者，作為入門的自我訓練課題；對於資深攝影師來說，攝影構圖法則只是內化於心、自然表露於外的基本功夫而已，畢竟藝術是沒有固定規則和模式可以依循，攝影師最好的創作途徑就是隨著自己的感覺走，唯有忠於自己的靈感和直覺才可創作出感動人心的作品。

●井字形構圖

井字形構圖是應用最廣，也是最保險穩當的構圖方式，若將攝影畫面橫邊和直

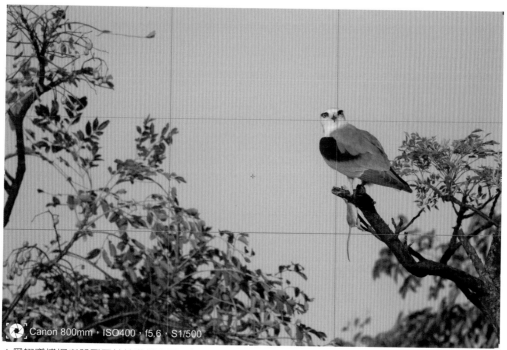

Canon 800mm，ISO400，f5.6，S1/500

▲黑翅鳶捕捉老鼠飛回枯枝準備享用晚餐，身體和銳利的眼神正好位於井字的交會處，野鳥主體雖然不大，卻自然成為畫面的視覺焦點。

邊各分成三等分，並各畫上兩條等分線，就會形成類似井字的畫面分割。而等分線交叉的四個交會點就是畫面趣味點所在，構圖時儘量將主題的視覺重心擺放在接近交會點的位置。例如拍攝一隻野鳥的特寫，牠的視覺重心就是鳥的眼睛，將眼睛擺在畫面三等分線的交會點上，就會讓畫面看起來比較生動活潑。如果拍攝的畫面是帶有環境大景的野鳥作品，野鳥就是畫面的視覺重心，可以將野鳥擺放在三等分線交會的趣味點上。有些人會認為以現在數位影像後製處理的方便性來說，這種主題擺放適當位置的構圖方式，都可透過影像軟體裁切處理來完成，不一定非要

在拍攝當下費心思考如何構圖；其實，應將影像軟體的後製處理當成攝影過程的不得已手段，優秀的攝影師大都會在拍攝影像時，就將可能的攝影創作條件都思考進來，儘量將作品拍得接近完美，後製階段只是作品的微調整理而已。

● 對角線式構圖

　　對角線是攝影畫面最長的距離，利用對角線作為構圖的方式，可以表現作品生動活潑的動態感，和較長視覺的延展性。野鳥攝影場景常有機會利用這種構圖方式來表現，例如站在傾斜樹枝上的野鳥、在田埂或沼澤水域邊休息的鳥群等。

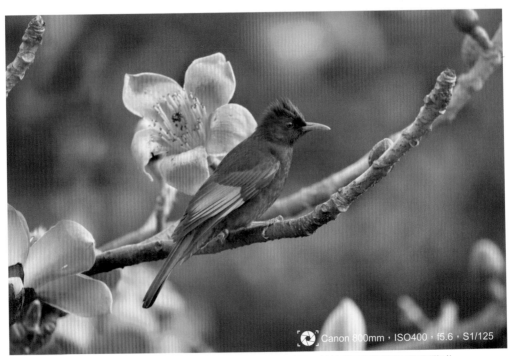

Canon 800mm，ISO400，f5.6，S1/125

▲對角線構圖可以打破畫面的單調感，表現出作品的生動活潑，並使畫面展現延展性和動感。

●三角形式構圖法

三角形構圖也是一種被廣泛採用的構圖方式，這種構圖具有讓畫面表現均衡、穩定的感覺。三角形式構圖的內容，有時可以是主體本身就是三角形，例如野鳥站在三角形的岩石上；有時候也可以是三個或多個個體組成的三角形，例如三隻野鳥分別站在不同位置組成的三角形等。如果將三角形的底面和頂點對調就會形成倒立的三角形，這也是一種經常被採用的構圖方式。它可以呈現畫面的動感和不安定感，經常被用以表現飛鳥飛行的姿態或即將降落的瞬間動作。

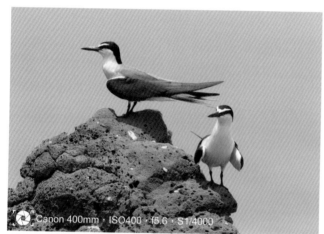

Canon 400mm，ISO400，f5.6，S1/4000

◀站在岩礁上的白眉燕鷗正好形成三角形的穩定構圖。

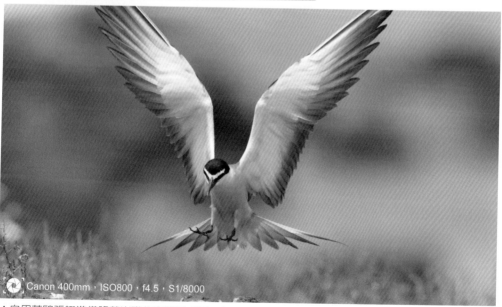

Canon 400mm，ISO800，f4.5，S1/8000

▲白眉燕鷗張翅準備降落岩礁的姿態形成倒三角形的不穩定構圖。

●置中與對稱式構圖

　　如果將拍攝主體擺放在畫面的中央位置，或拍攝左右對稱的主體將會使得畫面顯得單調呆板，但也並非完全不能採用這種構圖方式，因爲置中和對稱的構圖，同樣具有平衡、穩定、針鋒相對的視覺特點。常用於表現對稱的物體、景物、姿態或特殊風格的主體等。在野鳥攝影中，如正面拍攝野鳥以表現其對稱的體態或銳利眼神，就適合採取這種構圖方式。

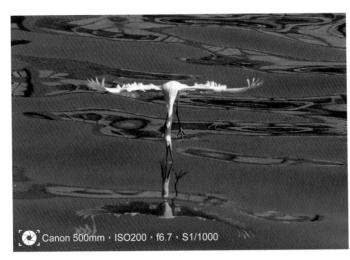

Canon 500mm，ISO200，f6.7，S1/1000

◀正面拍攝小白鷺張翅飛衝以撿拾水面上的食物，表現出左右對稱的平衡感，而水面上隨波擺盪的倒影為畫面增添律動感，使作品不致太過單調。

●框景式構圖

　　框景式構圖是許多建築、景觀、沙龍等攝影經常採用的構圖方式。這種構圖具有導引視線的作用，可引導觀賞者注意力投向畫面框構內的主體。在自然界常會有機會利用前景的枝葉、花朵、樹層、岩石或人工結構物等來框構主體，以達到畫面氛圍營造的目的。

Canon 800mm，ISO1600，f4，S1/125

◀黃腹琉璃站在彎曲的樹枝上，正好構成有趣的框景構圖。

●群鳥的構圖

　　拍攝野鳥過程中，時常會遇到鳥兒群聚，面對這麼多吸引人的主體目標同時在眼前出現，許多攝影者除滿心驚喜外，往往會手足無措，不知道要如何挑選拍攝目標，也不知道要如何取捨構圖。心裡如果沒有完整的構想，拍完的作品可能是一片雜亂無章群鳥亂舞的照片。其實拍攝鳥群時，同樣可以援引前面介紹的構圖方式來構圖。例如可將每隻鳥個體當作是畫面中的一個點，數個點會構成一條線，更多的點、線會組成具幾何型態的面，再利用這些點、線、面的元素在畫面中組成理想的構圖。另外面對眾多的鳥群到底要將焦點放在哪一隻鳥比較好。根據我的經驗，拍攝鳥群時當思索並選定鳥群在畫面中的構圖形狀後，通常會將對焦點移到畫面最前方的鳥兒身上。讓前方的鳥體當成畫面的主體來處理，其他在焦點外的鳥體則當作襯景來構圖。如拍攝群鳥的構圖是將焦點對在較後方的鳥體身上，會使前方鳥體在對焦景深之外而顯得模糊不清，嚴重干擾畫面的視覺效果，讓人感到不自在。

Canon 800mm，ISO800，f7.1，S1/3200

▲三隻黑尾鷗在畫面中連結成略為傾斜的動感線條，而對焦在最前面那隻黑尾鷗使其成為畫面的視覺重心。

拍攝視角的掌握

　　野鳥種類和生態習性非常複雜多樣，巨木林立的原始森林、低矮灌叢、山澗溪流到沼澤水域、大洋孤島等都有牠們的蹤跡。在複雜的環境中拍攝野鳥生態，相機鏡頭和野鳥主體間所形成的拍攝角度就非常多元。這種不同方位的拍攝視角，會嚴重影響野鳥攝影作品的質感和主題呈現的調性。面對相同主角若能適時調整拍攝角度，就會為畫面營造截然不同的影像感覺。

　　人是直立的動物，眼睛的位置比在地面活動的動物高許多，若以人正常站立的高度俯角觀察動物會使其看起來顯得渺小而有壓縮感。野鳥攝影師如果以尋常人的觀賞角度來拍攝野鳥，攝影作品也會僅呈

現泛泛之作而已。因此有經驗的自然攝影師，會採取較特殊的取景視角來攝取動物影像。

　　一般拍攝動物的攝影視角法則，要將相機鏡頭的視角擺放在與動物眼睛高度相同的位置，讓鏡頭和動物的眼睛保持接近水平的高度。例如，要拍攝高大的麋鹿、水牛等，大可站著直挺挺來拍攝；若要拍攝中等體型的山羌，最好以蹲姿角度拍攝；要拍攝在地面的野兔，則最好趴在地面取景。這種拍攝角度除可表現人和動物間親切的對等關係外，也可增加動物身體和背後景物的距離感，將繁雜的背景置於景深之外，利於凸顯主體並簡化背景的構圖，使畫面感覺更加輕鬆自在。拍攝野鳥也要依循同樣的道理，針對野鳥棲息站立的位置採取相對等姿態來拍攝，才能拍出親切怡人的作品；不過野鳥站棲的位置比較多樣，有時所在位置並非我們可以安排決定，攝影者所站立的攝影點未必能隨意挪移，因此會形成各種不同拍攝視角。以下將探討在各種不同視覺角度下所呈現的攝影效果。

▲許多森林鳥類通常棲息於高大的樹冠層，拍攝時只能採用較大的仰角拍攝。

仰視

野鳥站立在陡峭岩壁、高大樹林或高聳電線上，必須以仰視角度拍攝。這是最難克服的拍攝角度，只能拍到野鳥腹面影像，鳥兒看起來有高高在上的距離感，而且常會有透空光線和雜亂枝葉干擾，若非必要，應儘量避免以這種角度拍攝。但面對總喜歡站在高樹上的野鳥該要如何拍攝呢？此時可以拉高三腳架，或尋找制高點位置來改善；如果野鳥背景是明亮的天空，拍攝時需加大曝光量以免變成剪影效果的野鳥照片。

Canon 500mm，ISO400，f4，S1/125

◀黃腹琉璃鳥停棲於高大的羅氏鹽膚木上準備享用含鹽份的果實，這時只能採仰角拍攝，因此大部分所看到的是野鳥腹部影像，無法看清整體的羽色特徵，而且還會有透空的亮光干擾畫面。

▶遊隼喜歡停棲在海岸高聳的岩壁上，通常只能採用大角度的仰角拍攝。

Canon 800mm，ISO800，f5.6，S1/320

俯視

若野鳥棲息在岩壁下、溪谷中或海岸邊，野鳥就和攝影鏡頭形成往下俯視的角度，這種角度雖可將野鳥拍得很清楚，也容易交代野鳥和棲息環境的關係，但鳥兒看起來顯得有被壓縮的渺小感，畫面縱深也顯得不足，使背景凌亂。若在拍攝時降低拍攝位置，例如迂迴下到河床或海岸邊，採較低角度拍攝將有助改善影像壓縮問題。

▶俯角拍攝溪谷中的灰鶺鴒會清楚顯現背部羽色和溪流環境，但鳥體和背景水流會有壓縮感。

Canon 500mm，ISO200，f5.6，S1/200

Canon 600mm，ISO640，f5.6，S1/400

◀站在溪流岸上往下以俯角拍攝在急流涉水覓食石蠶蛾幼蟲的河烏，會讓褐色身體和水石背景重疊在一起，而分不清鳥體和背景的空間感。

平視

若野鳥棲息位置和相機等高，形成平行的拍攝視角，這是野鳥攝影最理想的拍攝角度，透過這種視角可以表現和動物間平實、親切、對等的關係。但善於飛行和跳躍的野鳥到底會站在什麼區位並不是人為可以左右，因此拍攝野鳥時就須適時調整拍攝位置，以取得最佳攝影角度。例如，要拍攝站在地面上的鷸鴴科鳥類或藍腹鷴、帝雉、竹雞等野鳥，最好儘量降低三腳架的高度，甚至可趴在地面來取景拍攝，這也是攝影者慣稱的「趴拍」。趴拍有點像士兵趴在地面上射擊的姿勢，這種拍攝姿勢可減少攝影者暴露在野鳥面前的體積，有助於降低野鳥的警戒心，但趴拍動作難度相當高也很辛苦，對年紀較大或膝蓋不方便的攝影者是困難的挑戰。若不想辛苦趴在地面，又想採取較佳的低角度拍攝，可使用外接監視螢幕來輔助，或購買可以翻轉的螢幕、可在螢幕上觸控拍攝的相機，透過螢幕上的取景影像，就可輕鬆地拍攝低角度作品。

▲採用低角度拍攝地面活動的灰斑鴴，使原本矮胖的鳥體看起來比較高䠷，並且加大鳥體和背景的空間距離，可柔化背景凸顯主體。

▲記錄在地面活動的水鳥或地棲性鳥類時，可將三腳架平展放低，儘量採用較低角度拍攝。

▲有些數位相機的觀景螢幕可以開啓翻轉也可觸控拍攝，很適合低角度拍攝。

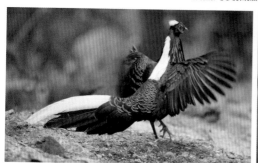

▲採低角度拍攝藍腹鷴會使野鳥看起來更加挺拔，也可將雜亂的背景柔化，使主體更加突出。

▲喜歡在地面活動的藍腹鷴很適合採取較低角度的方式拍攝。

　　除前面提到的各種構圖方式外，野鳥眼神的視線和行為動作方向，也是影響構圖的重要因素。眼睛是靈魂之窗，明亮的眼睛是鳥類靈性的象徵，也賦予鳥類野性和活力，更是野鳥攝影作品重要的趣味點。因此，拍出明亮、銳利、有眼神光的眼睛表現，是野鳥攝影的重要課題。畫面只要眼睛對焦銳利、眼神明亮，縱使身體其他部位或旁邊襯景略為模糊也算是成功的作品。鳥類眼神注視的方向也深深影響畫面的張力，鳥類眼睛若正視著鏡頭，就

能拍攝到具有緊迫張力的畫面，會給人產生如臨其境和野鳥四目相視的震懾感受。

　　倘若野鳥視線看向其他方向，取景畫面該如何安排？通常會在野鳥眼神注視的方向，或身體往前移動的方向，留下一些適宜的畫面空間，以免讓野鳥前方有碰壁的閉塞感。例如，拍攝往右行進的野鳥就將主體往左擺放一些；拍攝注視左方食物的野鳥就將鳥體往畫面右邊移動一些，以使畫面更加輕鬆合理。

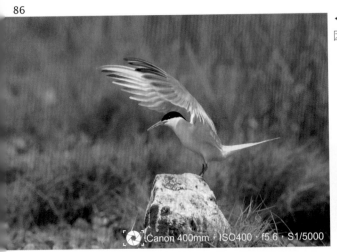

◀降落中的紅燕鷗，深黑色的頭部因眼睛反光而顯得更加有精神。

Canon 500mm，ISO200，f8，S1/125

Canon 400mm，ISO400，f5.6，S1/5000

▶凝視正前方的鵂鶹，其大大的眼睛和眼神反光，增加畫面的緊迫張力。

光線掌握

攝影如果是光線的魔術師,光線就是攝影的靈魂,攝影可說是記錄光影變化的藝術。沒有光線則任何攝影都無法表現,沒有良好的光線也無法創作出美好的攝影作品。光線除可增進攝影作品的鮮明色感和飽和色度外,更可營造畫面的情境和靈性。對於野鳥攝影,光線更是決定作品好壞和情感的重要因素,光線的重要性不亞於畫面構圖的講究。優秀的野鳥攝影師更會善用光線的特質創作出與眾不同的作品,表現出野鳥與環境間的情感關聯。

什麼是光線的特質呢?簡單地說,大自然的景物會隨著光線照射的強弱、角度方向和色溫呈現迥異的視覺氛圍。攝影師可透過掌握不同時間點的光線特質,來表現不同風格的攝影作品。野鳥的繽紛色彩也因光線的照射才顯得更加奪目。野鳥的生態行為也深受光線影響,一年四季的日照變化改變了野鳥的生態習性,候鳥南北遷徙,和留鳥高低海拔垂直遷降,都因季節性日照變化而發生,甚至一天內的光線變化,也影響野鳥作息行為。深入了解光線變化的特質,將有助於對野鳥生態行為的拍攝和記錄;而對於野鳥攝影作品的畫面經營,也需透過對光線特質的有效掌握才可達成。因此,訓練對自然界光線特質變化的敏感度,是野鳥攝影師必修的課題。

◀下午四點以後夕陽微暖的色溫是拍攝水澤附近水鳥生態的好光線,黑面琵鷺在偏西的陽光下覓食,與藍色水面上倒影形成溫馨的動感構圖。

光線強弱

太陽光照射在地面會因時間點、大氣天候條件和所處環境的差異而有強弱。從清晨陽光露臉，經正午和黃昏，自然景物都反射著不同強弱的光線，也顯現不同的光線質感。野鳥攝影以野鳥為拍攝主體，光線強弱會對攝影過程產生什麼影響呢？先就野鳥的生態行為來說，多數鳥類喜歡在光線比較溫和時活動，山區鳥類更為明顯。有道早起的鳥兒有蟲吃，清早的柔和

光線是山區鳥類活動的高峰期。經過整晚休息，天還沒完全亮，鳥兒就急著外出覓食，此時對人的警戒心也比較鬆懈，是觀賞和拍攝野鳥的黃金時段。約九點過後，陽光逐漸增強，氣溫也已升高，多數野鳥已填飽肚子，紛紛躲到樹蔭隱密處休息。中午光線最強，幾乎很難發現野鳥蹤跡。直到下午三點過後，太陽逐漸偏西斜射，光線強度也變弱，鳥兒才又開始活動。但山區天氣多變，接近下午或黃昏時分有可能因起霧或烏雲遮蔽太陽光線變弱，許多

Canon 400mm，ISO1600，f2.8，S1/160

▲帝雉通常會在清晨和黃昏光線較昏暗的時段，或是山區起霧時出外覓食活動。

山區鳥類也會開始活躍起來，群起鳴唱或在林間穿梭，所以一天當中光線強弱的變化深深影響野鳥行為。

其次，再以攝影畫面的經營來看，光線強弱也是影響野鳥攝影作品畫面氛圍的關鍵。日出前雖光線較為昏暗，卻能呈現柔和舒坦的氣氛，這時鳥兒既伶俐又有朝氣，柔順光線下鳥兒身影圓潤無陰影。當陽光乍現耀眼光芒單向斜射，鳥兒活動力增強，鳥群互動頻繁，透過溫潤晨光是追尋野鳥身影的最好時機。近午時分，強烈陽光由頭頂落下，在鳥兒身上產生強烈的明暗對比和重重陰影，野鳥無精打采顯露疲態，這是最不適合拍攝野鳥的時段。近晚時分光線強度漸弱，又會是適宜拍攝鳥類的光照環境。但也有例外，例如小辮鴴等身上具有金屬反射光澤的鳥類，則要在色溫較高的強光下拍攝，才可顯現那多彩的羽毛色澤，所以最好選在早上十點至下午三點間的晴朗光線下拍攝；但同樣有金屬光澤羽毛的帝雉、藍腹鷴若在強烈陽光下拍攝，則無法顯現出層次豐富的羽色，反而會變成高反差的硬色調，然而若在多雲或陰天時拍攝，則可表現出藍寶石般的多彩羽色。因此野鳥攝影師必須對外界光線的強弱變化保持敏感度，充分掌握鳥類羽毛對光線的作用關係，才能對瞬息變化的光線條件做出正確判斷。

Canon 800mm，ISO250，f9，S1/800

▲在正午強烈陽光的照射下，小辮鴴身上獨特的物理金屬光澤更容易顯現出來。

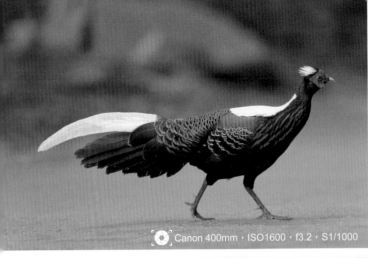

◀藍腹鷴在多雲、陰天或樹蔭等較柔和的漫射光線下拍攝，則可表現出身上多層次有如藍寶石般的亮眼羽色。

Canon 400mm，ISO1600，f3.2，S1/1000

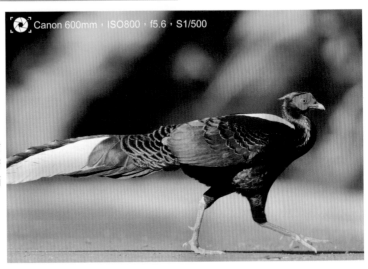

Canon 600mm，ISO800，f5.6，S1/500

▶藍腹鷴在強烈陽光照射下拍攝，則無法顯現出層次豐富多彩的羽色，反而會變成高反差的硬色調。

光線方向

　　自然界的景物會隨著一天中太陽光線照射的位置改變，而呈現千姿百態的韻味，陽光照射方向的改變對野鳥攝影的影響更為顯著。晨光下的沼澤水域，忙碌覓食的鷺鷥鳥群會因陽光照射方向不同，而呈現迥異的場景感受。有經驗的野鳥攝影師會根據自己所要表現的畫面風格，站在最適當的光線照射位置；剛入門的拍鳥人也可經由不斷改變相機拍攝位置，拍取不同光線照射方向的野鳥作品，不斷參考、比較作品的光照感覺，來體會自然光線照射方向對攝影的重要性。

●順光

　　如果站立拍攝位置背對太陽，攝影取景方向就是順光角度。以這光線角度拍攝

野鳥可將鳥兒身體細節和眼睛反光拍得非常清楚；缺點是畫面顯得平淡，羽毛立體感較差，景物也缺少縱深。對於初學野鳥攝影者，以順光角度拍鳥是最安全保險的練習方式。

●逆光

如果太陽在正前方，野鳥必然是在前方的逆光角度，利用逆光角度拍鳥是一種高難度的拍攝方式，易將羽色亮麗的鳥兒拍成烏鴉般的黑鳥。但並非完全不可採用逆光方式拍攝野鳥，有經驗的攝影師會善用逆光營造畫面氣氛。逆光的光線具有強烈對比性，可強化畫面的個性風格。尤其在晨昏強烈逆光照射下，鳥的羽毛會出現半透明邊光效果，很適合拍攝鳥兒邊框輪廓的表現方式。除非是想拍攝剪影，否則為了不讓主體在以逆光拍攝時變得暗黑一片，需按正常測光量再加大 1 至 2 檔光圈，以顯現出主體暗部的層次感。另外，為防止產生光斑或炫光破壞畫面清晰度，最好使用鏡頭遮光罩，或其他遮光物件避免陽光直射鏡頭。在沼澤水域的逆光條件下，由於天空會在水面產生近白色的光線空間，若善加利用畫面留白技巧，也很適合營造黑白虛實交疊的趣味作品。

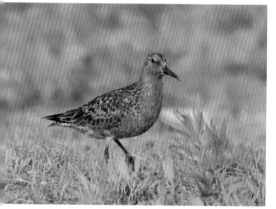

▲順光下拍攝紅腹濱鷸雖然影像清晰銳利，但整體畫面顯得平淡，缺乏立體感。

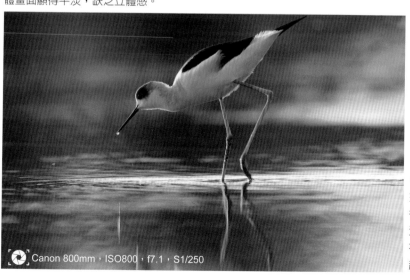

Canon 800mm，ISO800，f7.1，S1/250

◀黃昏斜逆光照射下拍攝覓食中的高蹺鴴，雖然畫面較為暗沉，但斜照的夕陽卻在其身上產生邊光的趣味效果。

●側光

如拍攝野鳥時，鏡頭方向正好和陽光形成 90 度，就是所謂的側光。在太陽光下拍鳥，側光是比較理想的拍攝角度。這時候鳥兒和整體環境景物呈現出良好的立體感。野鳥羽毛色彩顯得更加豐富而有層次，野鳥和周遭環境的空間縱深也更好。因此，拍攝野鳥時，儘量移動拍攝位置，讓相機和鳥兒形成側光的拍攝角度，才能獲得較佳作品。

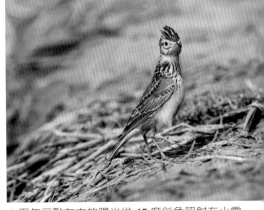

▲下午三點左右的陽光從 45 度斜角照射在小雲雀身上，呈現出良好的立體感，羽毛色彩顯得更加豐富而有層次。

●頂光

接近中午時分，陽光正好從頭頂照射下來，使野鳥和周遭景物看起來僵硬而缺乏生氣。野鳥羽毛豐富的色彩也會因刺眼的頂光失去光彩，這是最不理想的攝影光線，此時應收起攝影設備好好休息一下，等待較好的光線條件出現。

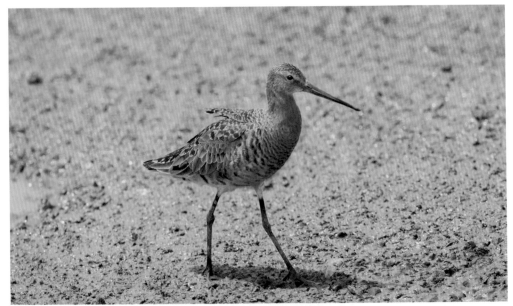

▲正中午的光線從黑尾鷸頭頂照射下來，在鳥體下方產生對比強烈的陰影，周遭景物看起來僵硬而缺乏生氣。

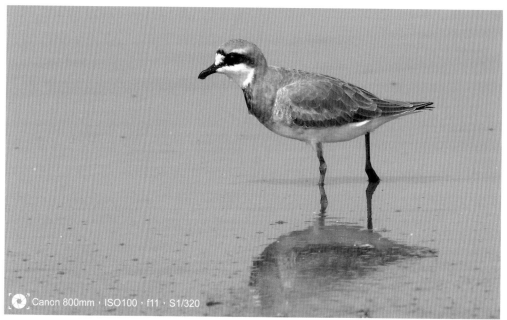

Canon 800mm，ISO100，f11，S1/320

▲同樣是正中午，強烈頂光照射在蒙古鐵嘴鴴身上，但因水面的反射光線使得鳥體下方陰影不致太暗，畫面也比較明亮而不會僵硬。

●漫射光

　　除清晨、日出前的溫柔光線外，陽光如果被雲層遮蔽就會形成漫射光。這時光線向四面八方反射，柔和而均勻地投射在鳥兒身上，不會留下生硬陰影，也不會產生高反差亮點，是最適合拍攝野鳥生態的理想光線。

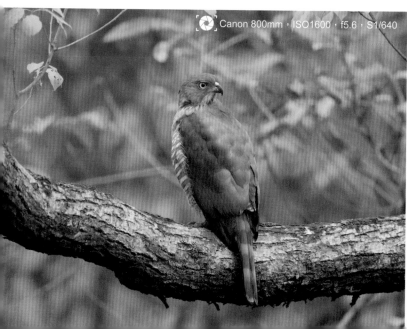

Canon 800mm，ISO1600，f5.6，S1/640

◀停在樹蔭下的鳳頭蒼鷹沒有強光照射，使整體畫面顯得輕鬆柔和。

光線色彩

太陽光是色彩豐富的全光譜光源，根據太陽在天空移動的位置，太陽光會轉變成許多不同色澤的光線。這是大氣層光線反射作用所造成，在攝影光學應用上就是所謂的色溫。一天中陽光色溫變化對攝影畫面的影響甚大，無論是畫面的質感、清晰度、情境氛圍都受到陽光色溫左右，深入了解光線色溫的應用，對野鳥攝影很有助益。

●晨昏光彩

以自然攝影來說，早晨和黃昏的光線色感是攝影師心目中的黃金光線，野鳥攝影當然也不例外。晨昏光線照射角度較低，藍色光被折射後剩下色溫較低的偏紅色光，這種光線給人溫暖祥和的感覺，照射在鳥兒身上會顯露出親切平和的影像氛圍，讓野鳥看起來格外可愛。另外，在溫暖斜射光襯托下，也很適合營造鳥兒與自然環境調和又溫馨的畫面，或透過逐漸下沉的夕陽展現鳥兒歸巢的祥和氣氛。但在晨昏光線下，拍攝野鳥要特別注意相機的白平衡調整，若將白平衡設定在「自動」位置，相機會自動將當時色溫修正，調回到其認為正常的條件拍攝，這樣將會喪失好不容易等到的美好色溫環境。

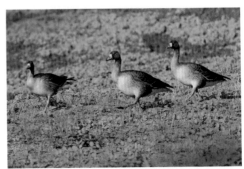

▲晨昏的光線使草地上漫步的白額雁給人溫暖平和之感。

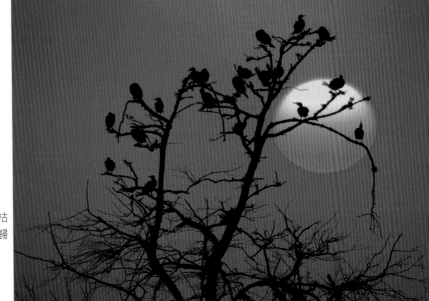

▶夕陽、鸕鷀、枯樹展現黃昏倦鳥歸巢的祥和氣氛。

●陰天色彩

　　太陽光線受到雲霧遮擋後光線無法直射地面，會以漫射光方式反射到景物，這時光線比較柔和勻稱，是屬於接近白色光的中性色溫，對鳥兒身上豐富羽色最能忠實呈現，非常適合寫實地記錄野鳥生態。

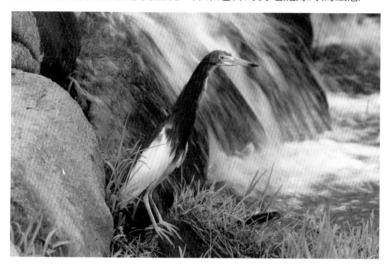

◀多雲天氣的漫射光是一種柔和勻稱的中性色溫光線，最能表現池鷺身上豐富多彩的羽色。

●中午光彩

　　中午時分陽光由頭頂直射地面，耀眼強光在鳥兒身上形成反差強烈的明暗對比；偏藍的光線色溫也會讓景物失去原有色澤，使鳥兒顯得慵懶缺少活力，是比較不適合拍攝野鳥的光線條件。

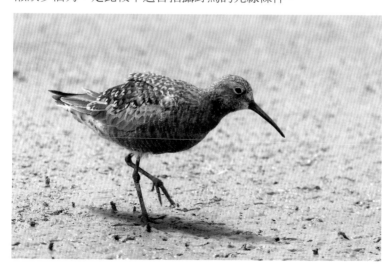

◀中午耀眼強光在彎嘴濱鷸身上形成反差強烈的明暗對比，不僅景物失去原有色澤，鳥兒也顯得慵懶缺少活力。

大部分鳥類都在白天活動，但有少部分夜行性鳥類如鴟鴞科的貓頭鷹、夜鷹、山鷸等，則是在夜晚才活動覓食，要拍攝夜行性鳥類的生態就必須藉助人工光源。用於拍攝夜行性鳥類的人工光源可分為持續光和閃光燈兩種。持續光一般使用於拍攝影片等持續性影像，因必須一直照射被拍攝的主體，對夜行性鳥類可能造成較大干擾，除非需以錄影方式記錄鴟鴞科等夜行性鳥類生態，否則不建議使用於照片拍攝。

閃光燈是利用瞬間閃光方式，讓被攝體在相機中感光，閃光時間通常都在千分之一秒以上，對被拍攝的鳥類影響相對較小，但還是必須注意勿長時間頻繁閃燈，或多人同時使用多盞閃燈拍攝。如果有多人一起拍攝夜鴞，為避免多盞閃光燈頻繁閃亮干擾鳥類，可採用第一人所使用的閃光燈拍攝，其他人對好焦點後將快門調到B快門，在同伴鳥友閃光燈觸發前先按下B快門，待閃光燈熄滅再鬆開，如此可只使用一盞閃光燈供多人一起拍攝，以達到最小干擾的程度。此外，夜間拍攝會使用手電筒搜尋目標或操作相機，最好能以黃色或紅色玻璃紙將手電筒燈光包覆，讓燈光變成波長較長的紅色光，以降低夜鴞鳥類對燈光的警戒，也會增加拍攝的成功率。

夜間運用閃光燈拍攝鳥類要格外注意使用技巧：夜間活動的鳥類會將瞳孔放大，若以閃光燈直接正面拍攝，會拍到明顯的紅眼影像，這是因為閃光燈的光線在眼球底部視網膜散射的結果。在此散射情況下，光線從進來方向反射回去，因此，眼睛在拍照時出現內裏發光的效果。具有良好夜視能力的夜行性鳥類其視網膜後有一反射層，因此「紅眼」現象會更加明顯。要避免這種現象，可將閃光燈以遙控線或無線發射器連結，使其離開相機一段距離，改以側光方式拍攝，也就是所謂的「離閃」。如此不但可消除不自然的紅眼現象，還可使拍攝的野鳥影像更有立體感。

閃光燈須和相機保持多少距離才不會產生紅眼現象？一般來講，若眼睛反射閃光燈光線的角度大於3度就不會產生紅眼現象，但夜晚拍攝時不可能用量角規去測量光線入射角度，在此介紹一個簡單公式來計算：以相機和被拍攝主體的距離除以20就是閃光燈必須離開相機的距離。例

如，貓頭鷹在 20 公尺遠的樹上，閃光燈最少要距離相機 1 公尺以上。

夜間使用閃光燈拍攝野鳥，由於是單向直射光源，缺少漫射光源的輔助，除了會使影像看起來較生硬，也會在背景留下僵硬的光影，這時也可在相機另一側架設一盞輔助閃光燈，也就是左、右各使用一盞閃光燈的方式拍攝。但須特別注意，輔助閃光燈也要與相機保持安全的紅眼消除距離，更要減光一至兩檔以免讓影像光線表現過於平淡。

$$離閃距離 = \frac{目標距離}{20}$$

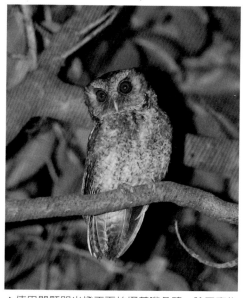

▲使用單顆閃光燈正面拍攝黃嘴角鴞，除了產生平淡影像和單調陰影外，眼睛瞳孔也因光線繞射而有紅眼現象。

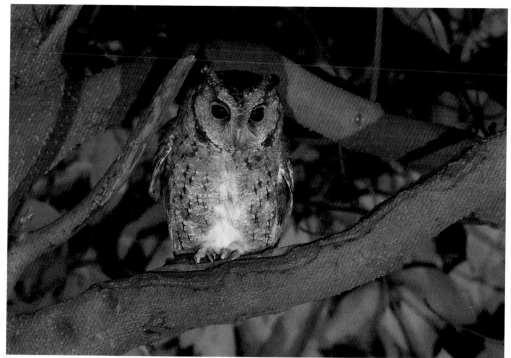

▲採用雙燈閃光燈拍攝領角鴞較不易產生紅眼，整體影像也較為柔和有層次。

09 飛行中的野鳥拍攝

鳥類是最擅於飛行的動物，無論覓食、繁殖、避敵和遷徙都依靠飛行技能才可完成。有些鳥類甚至一生中除繁殖之外都在空中飛行。由於體型和翼形的差異，鳥類飛行速度各不同，有些如紙鳶般緩慢滑翔，有些卻快如子彈般衝刺，要拍攝這些鳥類飛行生態確實是相當高難度的挑戰。

嘉義鰲鼓溼地是觀察和拍攝水鳥生態的好地方，地勢開闊平坦、背景單純，是練習拍攝飛行鳥類的好場所。曾經在鰲鼓溼地拍鳥，許多雁鴨、燕鷗在水面上快速飛過，大家都瞄準飛鳥目標，頓時相機快門響個不停，但卻有幾位鳥友一直抱怨對不到焦。我察看他相機設定的對焦模式，竟設定在最小對焦區域的中央單點對焦，這種對焦模式必須是主體在非常狹小區域內才可精準對焦，飛行中的鳥類如略為偏離對焦點，就會產生迷焦現象，當然無法捕捉到快速飛行中的鳥類。後來協助他們

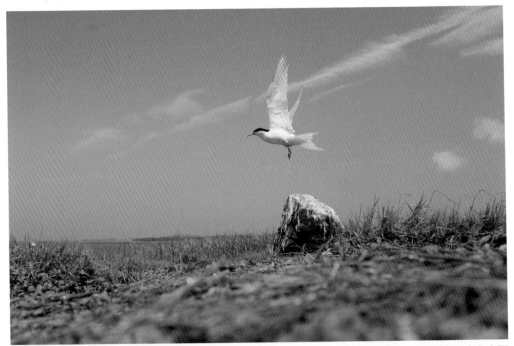

▲天空、海面、遠山、遠方森林等背景較為單純的環境，在拍攝野鳥飛行時可將相機的對焦設定在大區域的自動對焦模式。

將相機對焦模式改為大區域對焦，就可輕易拍攝到清晰的飛鳥影像。

目前的數位相機都已針對可能遇到的攝影狀況設計解決方案。就以拍攝飛行中的鳥類來說，大致可將其分為兩種狀況：首先，若飛鳥的背景是天空、海面、遠山、遠方森林等較為單純的景緻，這是最容易的飛行版拍攝方式。將相機對焦模式設定在大區域的自動對焦，攝影者只要以觀景窗跟蹤飛鳥並輕按快門，相機的焦點就會很準確地對焦在飛鳥身上，拍攝的成功率非常高。第二種為假如飛鳥的背景是較近的樹林、灌叢、岩壁、人工結構物或動態的海浪等比較複雜的景緻，此時將相機對焦模式設在較小區域的單點擴張或多點對焦，並以設定的對焦點區精準追蹤飛鳥，再半按快門對焦，就很容易拍攝到飛鳥影像。要請特別記住，拍攝飛鳥避免使用單點重點對焦模式，因為飛鳥飛行方向飄忽不定，速度也忽快忽慢，這種狀況很難以固定單點對焦方式拍攝。

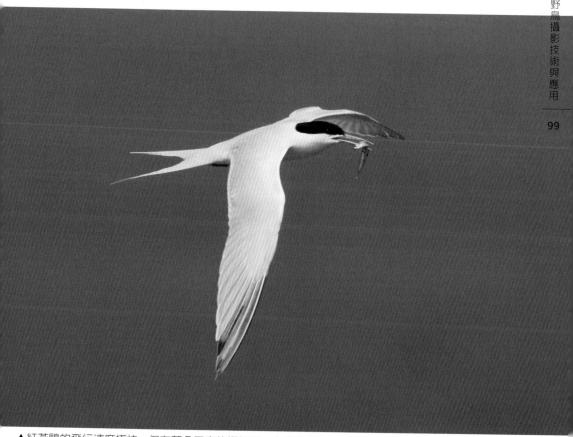

▲紅燕鷗的飛行速度極快，但在藍色天空的襯托下，白色主體採用大區域對焦點的模式拍攝很容易對焦。

另一情況是，如果可預知野鳥會在某固定位置如枯枝、巢位、覓食點等地方降落或起飛，也是很適合拍攝飛行中的野鳥影像。此時，要將相機的焦點對準降落點，或預先觀察野鳥的飛行路線再站在與野鳥飛行路徑相垂直的拍攝位置，並關閉自動對焦功能，將快門設定在快速連拍。此時只要以目光觀察鳥類活動狀況，當飛鳥出現在對焦框內之前便按下快門，這樣就可順利成功拍攝到飛行中鳥類的姿態，

這是所謂的「陷阱式對焦」。此時也要注意儘量提高 ISO 值以增加相機的快門速度，這種拍攝狀況通常快門速度最好能控制到 1 / 2000 以上，若快門速度不足，儘管對焦準確也將會拍到模糊不清的飛鳥影像。

以筆者拍攝野鳥飛行的習慣來說，通常會以手動的 M 模式來拍攝，再按野鳥飛行速度的快、慢及當時的天候光線狀況來調整快門速度和光圈。拍攝飛行版的野

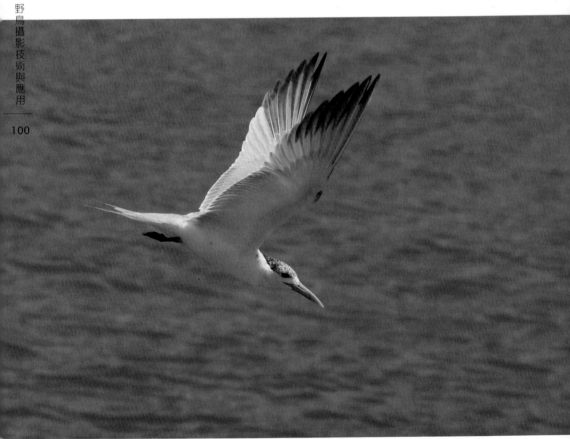

▲拍攝鳳頭燕鷗在相對平靜的海面覓食飛行，也可採大區域對焦模式拍攝。

鳥影像時會將快門速度設在 1600 至 3200 之間，例如拍攝黑鳶、林鵰、雁鴨等飛行較緩慢的野鳥，通常使用 1／1600 的快門速度就夠了，但若要拍攝五色鳥、翠鳥、燕鷗等飛行速度比較快的野鳥就需 1／3200 的快門速度才有可能拍到清晰的影像。至於拍攝野鳥飛行版時的光圈值要如何設定則要看當時的天光狀況，假設光線條件不錯，則可將光圈縮至 F5.6 或 F8 以增加景深，但要是光線條件較差的陰天也不要為了增加景深勉強縮小光圈，這樣不但會犧牲掉快門速度，也會因 ISO 值提高而影響畫質。此外，為了方便掌握拍攝時機，通常會將 ISO 值設定在自動模式以節省調整設定的時間。

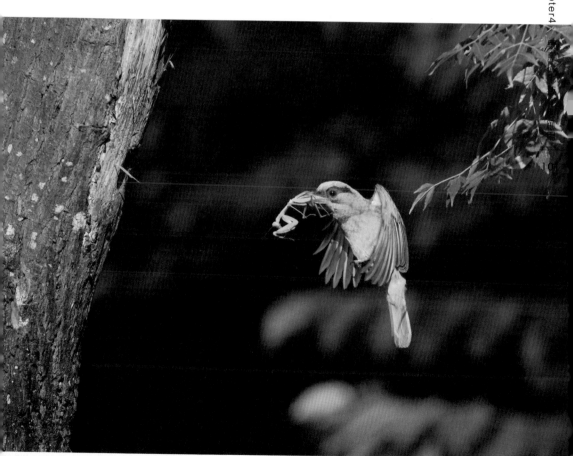

▲拍攝五色鳥回巢是「陷阱式對焦」的最好應用時機，先觀察五色鳥回巢路徑並站在與飛行路徑垂直的位置，就可捕捉到五色鳥飛行瞬間的姿態。

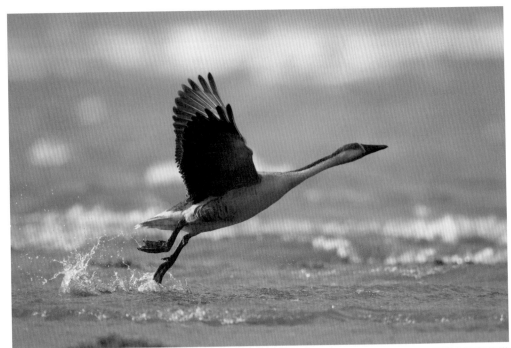

▲飛鳥的背景是較靠近樹林、灌叢、岩壁、人工結構物或動態海浪等比較複雜的景緻，可將相機對焦模式設在較小區域的單點擴張或多點對焦模式。

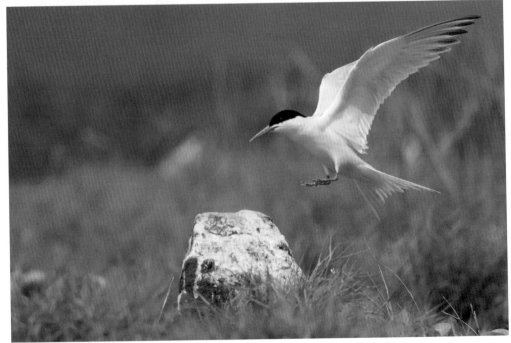

▲預先觀察並鎖定紅燕鷗經常停棲的礁石，以鎖焦方式就可拍牠張翅降落的姿態。

chapter

5

野鳥攝影
作品的數位
編修及管理

辛辛苦苦在野外記錄了精彩的野鳥生態，帶著微笑吹著口哨將記憶卡中滿滿的野鳥影像攜帶回家，這時候全身疲憊卻興致盎然，打開電腦插入記憶卡，一張張在按下快門時無暇細看的野鳥影像整齊排列在螢幕上。逐張檢視作品的野鳥姿態、構圖、曝光、色彩、銳利度，才發現白天在情不自禁下好像拍得太多了。單單要刪除多餘的畫面就要花費相當多時間，瀏覽之後，就想乾脆「暫時」存放在電腦硬碟，有空時再好好整理，然而時日一久、熱情一過就無心回頭去整理往昔的拍攝資料。這是許多拍鳥人的共同困境，因此除了要改變拍攝習慣外，也要養成逐日、逐次整理歸檔拍攝的野鳥影像資料。

各家廠牌相機都會隨機附贈具有編修微調影像功能的看圖軟體，不論是 RAW 檔或 JPEG 檔都可使用該軟體來觀看。那是整理拍攝影像的最佳工具，拍鳥人應善加利用，快速瀏覽之後將不理想或重複多餘的影像刪除，僅保留較理想或所需的畫面。接下來要將野鳥影像分類歸檔，這是一個相當重要的程序；若沒做好影像分類整理，往後要再尋找想要的畫面就相當辛苦。為節省硬碟空間，建議拍鳥人只保留 RAW 檔影像，必要時再將其轉檔輸出為 JPEG 檔或 TIFF 檔，再按鳥類名錄上的分類方式來歸檔，也就是先分「科」再分「種類」依序歸檔。

目前電腦的影像處理軟體功能相當強大，足以應付絕大部分的數位影像處理需求。有些攝影者喜歡將野鳥圖片利用 Photoshop 影像軟體來調整修改照片，甚至將野鳥照片進一步去背、疊圖、合成、重製，發揮個人創意將作品改造成另一種完全不同意境的感覺。這是屬於另一層面的藝術創作範疇，但站在自然生態攝影的角度，我比較偏向保留自然環境拍攝時的原創影像，一張自然的野鳥生態攝影作品，除顯現畫面清新自然的美感外，還可傳達相當豐富的環境意境資訊，這些訊息有時比畫面美感經營更重要也更能感動人心。

但是畢竟是在自然環境中拍攝野鳥生態，照片難免會受到天氣、光線強弱、色溫變化、現場環境等種種因素影響，無法盡如人意的拍攝到完美的作品，或是為了搶時間拍攝稍縱即逝的野鳥行為而來不及兼顧畫面採光和構圖的經營，這時候作品的事後編修就成為補足這些小遺憾的必要工作。

善用相機原廠的 RAW 檔編修及轉換軟體

case. 01

大部分數位相機都有同時記錄 JPEG 檔和 RAW 檔影像的功能，其中 RAW 檔是直接紀錄相機所拍攝到的原始影像資料，它具有不失真、資料量大、容易編修等好處，對於拍攝條件變化較大，需要利用後製軟體調整作品的野鳥攝影來說 RAW 檔是最好的拍攝選擇。

但是 RAW 檔原始影像檔無法直接輸出，必需經過檔案資料轉換成 JPEG、PNG、PSD、TIFF 等檔案格式後才可以被使用。所幸各大廠牌相機廠商都設計有專用的 RAW 檔編修和檔案轉換程式，例如 Canon 的 DPP 程式和 Nikon 的 Capture NX-D 程式等，這些原廠軟體都是免費下載，使用方法也都大同小異，我們只要好好善用這些免費的編修軟體，就可將作品調整至近乎完美的境界。

另外，一些專業影像處理廠商也開發出能夠編修 RAW 檔的程式，例如 Photoshop 的 Camera Raw 等程式，都是非常有效率的 RAW 檔處理軟體。以下就以 Canon 開發的免費 RAW 檔編修軟體 DPP4.0 為例，來說明 RAW 檔影像的編修方式。

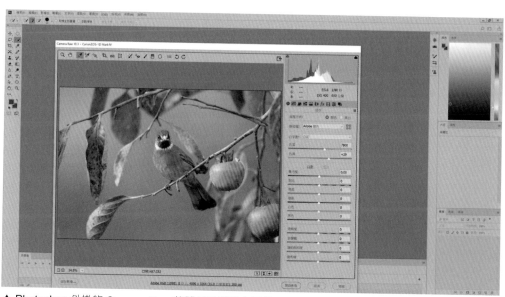

▲ Photoshop 外掛的 Camera Raw 軟體是功能強大又好用的 RAW 檔編修軟體。

02 如何利用 DPP4.0 編修管理野鳥 RAW 檔影像

Canon 所開發的免費編修軟體 Digital Photo Professional 簡稱 DPP，是一個方便有效的數位影像編修軟體，目前有 3.0 版和 4.0 版兩種版本，兩版本基本上主要功能類似，也可以安裝在同一臺電腦上，Canon 數位相機所拍攝的 RAW 檔影像可以使用 DPP 程式進行曝光、對比、色調、白平衡、飽和度、銳利度等的調整而不會減損影像畫質，也可以進行照片的裁切、雜訊消除、色差和鏡頭邊光不均的消除調整，處理大量野鳥照片時還可以將照片分類標記或評分以方便快速分批調校處理、刪除或重新命名，調整完成後的 RAW 影像也可以利用 DPP 的轉檔功能將其按單張或整批轉為可被其他編修軟體使用的 JPEG、TIFF 等檔案。

認識 DPP 4.0 的操作介面

DPP4.0 的工作介面共分成選單列、工具列、主視窗、工具調色盤、面板操控群組視窗等五大區塊。

● 選單列：

DPP 4.0 所有操作方法和編修功能都分別位於此選單列的八個功能選項下，只

要選擇需要操作的功能就可進行照片編修操作，而一些主要常用的操作功能如「工具調色盤」、「縮圖」、「標籤」等都已經預先顯示在工作介面上。

● 工具列：

這裡是 DPP 4.0 重要的編修工作區，工具列中提供了「影像編修 Edit Image」、「快速檢查 Quick Check」、「遙控拍攝 Remote Shooting」、「輸出 Print」、「儲存 Save」等五種重要編修選項供快速選用。

● 主視窗：

主要的影像顯示區，透過此區可瀏覽檢視影像。

● 工具調色盤：

DPP 4.0 最主要的影像編修調整工具，透過工具調色盤可針對 RAW 檔和 JPEG 檔影像進行精細編修。

● 面板操控群組：

在預設面板群中包含「影像收藏視窗」、「縮圖控制面板」、「影像排列變換鈕」、「標籤及評分設置面板」等常用操控功能。

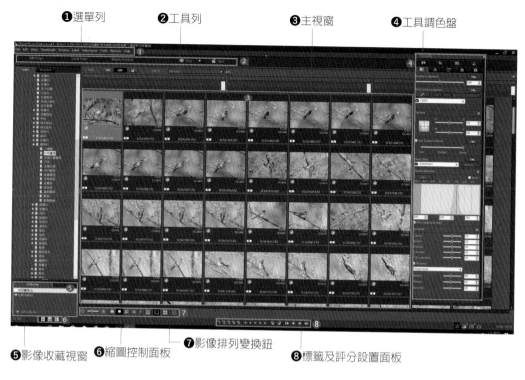

❶選單列　❷工具列　❸主視窗　❹工具調色盤

❺影像收藏視窗　❻縮圖控制面板　❼影像排列變換鈕　❽標籤及評分設置面板

如何啓動 DPP4.0 的編修功能

(Step1) 由主畫面中點選單張或選取多張圖片，再點擊功能列中的「Edit Image」進入影像編修功能視窗。

Step2 利用視窗右側顯示的編修工具調色盤「Tool Palette」就可針對單張或多張圖片進行編修調整。

認識 DPP4.0 的編修工具調色盤「Tool Palette」

新推出的 DPP4.0 其工具調色盤不但比 3.0 版多了強大的影像調教功能之外，還將散落各處主要的影像調整功能整合在一起，讓面板使用起來更加方便順手，此外，這次也增加了色彩個別調整功能和自動亮度優化功能，使影像調整更為方便。

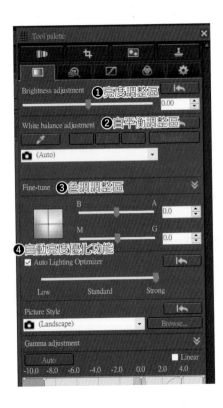

如何為大量野鳥圖片分類和評分

　　現代數位相機強大的快速連拍功能滿足了鳥友們記錄野鳥瞬間行為的樂趣，但是回家後要整理動輒數百上千張的野鳥圖片總讓人傷透腦筋。DPP4.0的圖片分類和評分功能可快速將野鳥照片分類標記或評分，無論是要分批刪除不滿意作品或是編修調校處理，甚至重新排列圖片都非常方便。

1. 將野鳥圖片依滿意度分別給予1至5顆星的評分

　　點選圖片並按鍵盤數字鍵「1、2、3、4、5」，圖片下方就會分別出現1至5顆星的評分記號，若要取消評分標示只需按數字「0」鍵即可將標示取消。

2. 將野鳥圖片依種類、大小或拍攝場景等分為五大類

　　點選圖片並按住「Alt」鍵，再分別按數字鍵「1、2、3、4、5」，圖片左上方就會出現 1 ～ 5 的數字標示，這樣即可將圖片分爲 1 至 5 大類，若要取消分類標示只需按住「Alt」鍵再按「Z」鍵即可。

3. 在選單列的「Edit」選項下拉選單中執行「Check Mark」或「Rating」選項,就可分別將同一類或相同評分的圖片一次選取,並針對選取的圖片進行整批編修或刪除。

4. 在選單列「Thumbnails」選項的下拉選單中執行「Check Mark」或「Rating」選項就可以分別將主畫面中同一類或相同評分的圖片重新編排歸類在一起。

如何為整批野鳥圖片命名

Step1 開啟要重新命名的圖片資料夾後按「Ctrl+A」鍵將圖片全部選取，接著在選單列「Tools」選項的下拉選單中執行「Start Rename Tool」或按「Alt+R」快速鍵就可開啟重新命名對話視窗。

Step2 在對話框中輸入野鳥名稱，DPP4.0 就會自動按「鳥名＋拍攝年月日＋流水編號」的方式重新整批為野鳥圖片命名。

如何利用 DPP4.0 將 RAW 檔轉換成 JPEG 檔

經過編修調整之後的 RAW 檔影像可利用 DPP 的圖片轉檔功能，將其轉成可廣泛使用的 JPEG、TIFF 等檔案。

步驟如下：

(Step1) 先選取欲轉檔的影像（可以多個影像一起選取或按「Ctrl+A」全部選取）。

(Step2) 點選選單列「File」的「Batch process」選項或直接按「Ctrl+B」快速鍵，在開啓的轉檔視窗中設定轉檔後的檔案格式、影像大小、解析度、檔案名稱等各項轉檔選項。

各項條件設定完畢後，滑鼠點按「Execute」就可完成單張或批次轉檔。

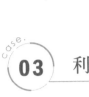

03 利用 Photoshop 檢視編修野鳥攝影作品

早年的底片攝影時代，攝影師只要專注於影像的拍攝，後製的影像顯像和曝光調整等過程都交由沖印公司來處理，其實完整的攝影流程應該包含影像拍攝和暗房顯像兩個階段，無奈早期的底片攝影師只能參與前半段，後段的彩色暗房幾乎沒有參與的空間。

拜影像科技進步所賜，現代的數位攝影師已經可以輕鬆掌控完整的攝影流程，只要學習簡易的影像編修軟體就可獨自輕鬆完成數位暗房的處理。目前市面上的數位影像編修軟體種類很多，其中 Adobe 公司所開發的 Photoshop 是應用最廣泛的數位影像編修軟體，它的功能強大、工具齊全，從影像的構圖、曝光、色彩等處理到影像任意合成、編輯等都難不倒它，可以說是從事數位影像工作者不可或缺的編修工具。野鳥攝影師如果也學會使用 Photoshop 來編修自己辛苦拍攝到的野鳥作品，將可以讓作品更臻完美。

認識 Photoshop 的工作介面

Photoshop的工作介面設計得非常清楚明瞭，介面上共分成選項列、選單列、工具列、面板群組和主要的影像視窗等五大項。

❷選單列　❶選項列　❹面板群組　❸工具列　❺主視窗

Photoshop 的基本操作

1. 如何開啟野鳥影像檔案

利用選單列的「檔案」下拉選項點選「開啟舊檔」，就可以從電腦資料夾中開啟野鳥影像檔案。

步驟如下：

Step1 執行「檔案＞開啟舊檔」命令，會自動展開「開啟檔案」對話窗。

(Step2) 按住滑鼠左鍵點選要開啓的影像縮圖,再按一下右下方「開啓檔案」鈕即可開啓檔案。

　　開啓的若是 RAW 檔影像,Photoshop 會直接開啓 Camera Raw 編修程式,待 RAW 檔影像在 Camera Raw 中調整完畢後再按下右下角的「開啓影像」鈕,即可在 Photoshop 中開啓 RAW 檔影像。

為避免開啟的影像經過編修儲存後無法回復之遺憾，建議在進行編修調整前先拷貝一份檔案，萬一修得不滿意，也不會影響原始檔案，其方法是在選項列的「影像」下拉選單中點選「複製」，如此一來就會在影像視窗中產生一個和原來檔案一模一樣的影像檔，再利用該影像檔編修調整即萬無一失了。

　　步驟如下：

Step1　執行選單列「影像＞複製」命令，會自動展開「複製影像」對話窗。

Step2　滑鼠左鍵按「確定」就會增加一個檔名相同的拷貝影像。

2. 如何檢視野鳥檔案

　　野鳥影像在文件視窗開啓後會以 50% 的比率呈現，但野鳥照片往往需要以更大的放大比率才能清楚確認眼睛、羽毛等細節，Photoshop 提供了非常方便的影像檢視工具可以快速縮放影像。

　　步驟如下：

Step1　在工具列點選「縮放顯示工具」，可放大或縮小檢視的影像。

Step2　點選「放大顯示工具」後，在影像上按一下就會等比放大影像，若按住 Alt 鍵後再於影像上按一下就會以等比縮小影像。

Step3　另外，在工具選項中，於縮放顯示選項勾選「拖曳縮放」，那麼在影像上按住滑鼠左鍵後，向右拖曳就可以放大影像，向左拖曳就可以縮小影像。

Step4 以滑鼠點選選項列中預設的「100％實際像素」、「顯示全頁」、「全螢幕」等選項可以快速回到預設的檢視狀態。

3. 如何關閉野鳥檔案

野鳥影像在 Photoshop 中編修完畢後，利用選單列的下拉選項點選「關閉檔案」後會出現對話視窗詢問是否要儲存變更過的檔案，點選「是」即可關閉並儲存檔案。

野鳥照片常用修圖祕招

對於野鳥攝影人來說，Photoshop 超強的影像編修能力或許功能太多了一些，有些複雜的功能在編修野鳥作品時可能都用不到，甚至一想到還要去學習複雜的 Photoshop 軟體就感到頭大，其實要徹底學會 Photoshop 的所有功能真的很辛苦，若是要達到融會貫通更是需花費相當時日去練習，在這裡特別針對野鳥攝影作品的編修特性將 Photoshop 繁複的功能和操作步驟化繁為簡，歸納出十項修圖方法，鳥友們只要具備最基本的 Photoshop 操作能力，再根據以下方法逐步操作即可調整出令人耳目一新的野鳥作品。

★為了讓初學 Photoshop 編修軟體的同好能夠簡單、明瞭、易懂，以下介紹的野鳥圖像編修方法除了第十項有使用到圖層觀念之外，其他各項方法將直接採用選單列的影像調整、濾鏡等功能，以及利用工具列的各種工具來編修圖片，而不使用調整圖層的方式來執行編修。

如何裁切野鳥攝影作品

野外拍攝野鳥影像經常需要快速掌握稍縱即逝的野鳥行為，拍攝時往往難以兼顧構圖的思考，事後的作品裁切就成為必要工作，這也就是所謂的二次構圖。Photoshop 提供多種的作品裁切方式可以滿足大部分的構圖需求。

1. 利用「工具列」的裁切工具裁切作品

　　步驟如下：

　　(Step1) 點選工具列的裁切工具 。

Step2 在影像視窗上拖拉出裁切框，或是拖拉裁切框上的控制點來
調整裁切範圍，按住滑鼠左鍵可以移動畫面以對應裁切框。

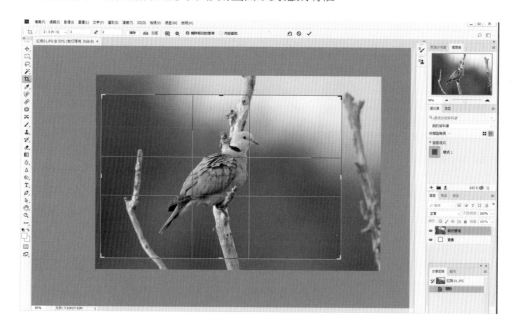

Step3 滑鼠按選項列上的 ✓ 圖示即完成裁切，按 ⊘ 可取消裁切。

2. 利用「工具列」的矩形選取工具裁切作品

　　步驟如下：

Step1 點選工具列中的矩形選取工具 。

Step2 在影像視窗上拖拉出選取框。

Step3 在選單列上執行「影像＞裁切」即可完成裁切。

★提醒：除非有特別需求，裁切野鳥照片時最好設定與數位相機畫框一致的 3：2 長寬比率，否則任意比率裁切可能會造成每張照片大小不一致的狀況。

如何調整水平線歪斜的野鳥照片

　　拍攝野鳥時常會專注於主角的拍攝而忽略背景構圖，經常會拍到水平線歪斜的照片，這時候當然只能依靠影像軟體來修正，Photoshop 提供了兩種水平線的修正功能。

　　步驟如下：

方法一：利用選單列「影像＞影像旋轉」調整水平線

Step1

執行「影像＞影像旋轉＞任意」。

Step2

在開啓的對話框中選擇「度順時針」，輸入欲旋轉的度數並按「確定」。

Step3

照片會按順時針方向旋轉，再利用工具列中的矩形選取工具拖拉出選取框。

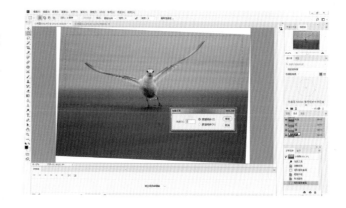

Step4

執行選單列上「影像＞裁切」，即可完成照片轉正裁切。

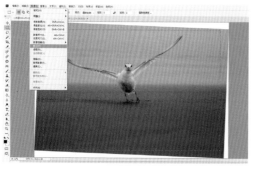
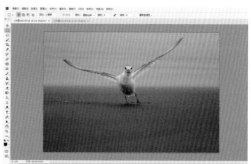

方法二：利用工具列裁切工具的「拉直」功能調整水平線。

Step1

點選工具列的裁切工具 ⌐╝，
並在選項列中點選「拉直」選
項。

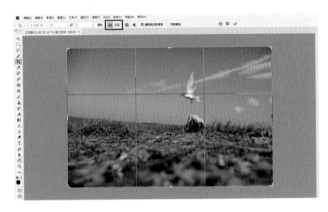

Step2

接著在圖片視窗上沿著歪斜的
水平線由左至右拉出一條基準
線。

Step3

這時發現照片已經自動轉正，只要滑鼠點按選項列上 ✓ 圖示即可完成水平轉正裁切。

如何調整被裁得不成比率的野鳥照片

　　遇到類似下圖星鴉狀況，圖片礙於畫面左邊枯木景物的干擾，無法裁切成3：2比率，若硬將不成比率的照片橫拉為原本比率，那麼星鴉影像將會嚴重變形，這時我們可使用「內容感知比率」功能來還原圖片比率，且不會使野鳥影像產生變形。

　　步驟如下：

Step1

利用裁切工具將圖片裁切成1：1的正方形圖片。

Step2

執行選單列「影像＞版面尺寸」調整版面，當出現「版面尺寸」調整對話框，將寬度的右邊選項設為％，左邊則輸入130。

Step3

利用矩形選取工具 選取整張畫面並執行選單列「編輯＞內容感知比率」，這時會在星鴉畫面上產生八個控制點。

Step4

拉曳左右兩邊控制點至預設版面兩側邊緣並填滿畫面，Photoshop 就會以補差點的方式填補背景版面並保持主題的原來比率不致變形。

Step5

滑鼠點按選項列上 圖示即可完成變形。

★「內容感知比率」功能除了以上的應用外，若想輸出比 3：2 更寬幅的寬景大幅照片，也可在不減損照片像素情況下加寬片幅。

如何善用色階調整功能

受到天候和環境條件的限制，拍攝野鳥時難免會造成曝光上的誤差，看照片時卻不知該如何修正，像是右圖的紅鳩因為在光線昏暗的狀況下拍攝，照片整體看起來顯得黯淡而無層次，這時就可利用 Photoshop 的色階調整功能來做最好的曝光檢視和調整。

看懂色階調整對話框

色階分布圖是以統計圖表來標示影像中各組成顏色（R、G、B）明亮程度的分布狀況。分布圖有水平軸（X 軸）和垂直軸（Y 軸），X 軸由 0 至 255 共 256 階組成，Y 軸則根據影像像素多寡而有所不同。分布圖下方有黑、灰、白三個調整滑桿，黑色滑桿代表暗部位置，灰色滑桿代表中間調位置，白色滑桿代表亮部位置，拖曳滑桿就可以分別調整影像的明亮度。分布圖上方的色版展開後有 RGB（紅、綠、藍）等選項可分別調整綜合色版或各色版的明亮度。

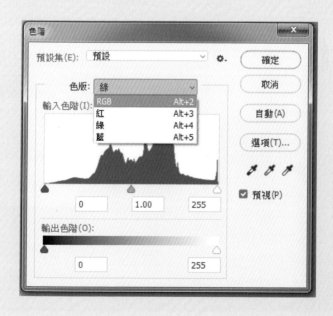

步驟如下：

Step1

執行選單列「影像＞調整＞色階」命令。

Step2

在開啓的色階調整對話框輸入色階圖示，可以發現整體色階分布偏向暗部，亮部區域明

顯不足。

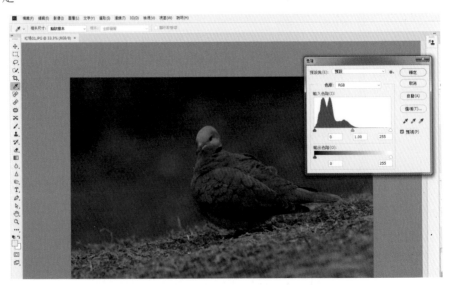

以滑鼠左鍵按住色階圖下方的白色滑桿向左拖曳到山形色階圖的右側邊緣，這時可發現調整後的紅鳩影像已變得明亮很多，若希望影像再亮一點則可將灰色滑桿往左拖移一些，整體影像就會變得明亮而有層次。

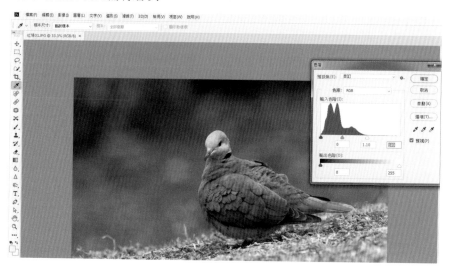

如何讓野鳥照片更出色

每年春天山櫻花盛開的季節是拍攝山鳥啄食花蜜的最好時機，但春天的天氣總是陰晴不定，下圖的白耳畫眉是在陰雨天拍攝，雖然有櫻花陪襯，但照片在色彩飽和度和對比度都略嫌不足，影像看起來較為平淡，這時就可利用「色彩飽和度」的調整功能來使影像更加出色。

步驟如下：

Step1

執行選單列「影像＞調整＞色相／飽和度」命令。

Step2

照片的櫻花顏色較平淡，因此在展開的調整對話框左上角選項中先選擇調整洋紅色，接著將「飽和度」的滑桿拖曳到「＋45」的位置，「明亮」拖曳到「-10」的位置，此時櫻花已經變得鮮豔。

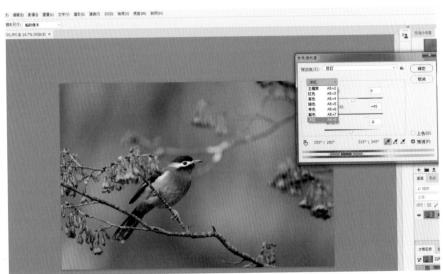

Step3

再來調整白耳畫眉身上色澤，在色版調整選項選擇「藍色」，再將「飽和度」的滑桿拖曳到「＋50」的位置，「明亮」拖曳到「-10」的位置，此時鳥身上的羽毛看起來更有光澤。

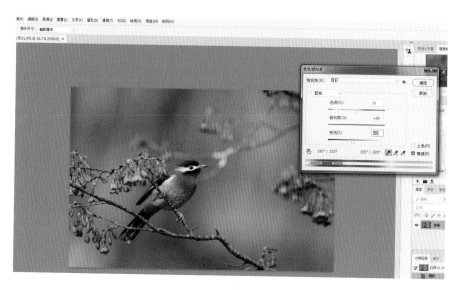

Step4

接著調整背景，在色版調整選項選擇「綠色」，再將「飽和度」的滑桿拖曳到「＋50」的位置，「明亮」拖曳到「-15」的位置，這時背景顯得更加翠綠，調整後的照片也更加出色。

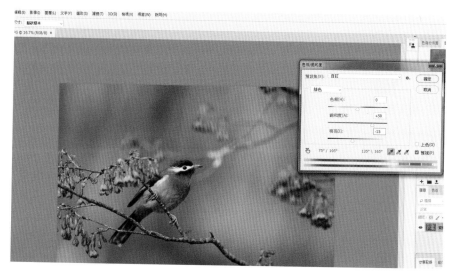

如何讓野鳥照片更加銳利

　　野鳥照片的成敗關鍵在於鳥兒的眼神光是否銳利、羽毛的紋理是否清晰，但是使用超望遠鏡頭拍鳥難免因為少許的微震、天候條件不佳、光線照射角度等因素造成野鳥照片的銳利度不足，例如下圖的黃尾鴝站在天堂鳥花朵上的照片，在構圖、背景和整體色彩表現方面都算不錯，但若將照片放大顯示就會感覺眼睛和羽毛的銳利度略嫌不足，這時候可利用 Photoshop 提供的銳利度調整功能，只要簡單的套用現成的濾鏡功能就可立刻讓野鳥照片變得更加清晰銳利。

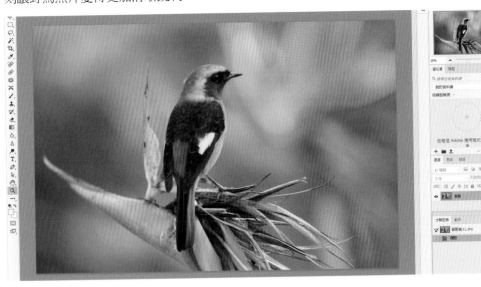

　　步驟如下：

Step1

執行工具列「🔍」放大工具命令，將照片放大顯示，發現黃尾鴝的眼神有些模糊，羽毛紋理也不夠清晰。

Step2

執行選單列「濾鏡＞銳利化＞更銳利化」命令，發現黃尾鴝的眼睛和羽毛已經變得銳利
清楚，連嘴喙邊的觸鬚也清晰可數。

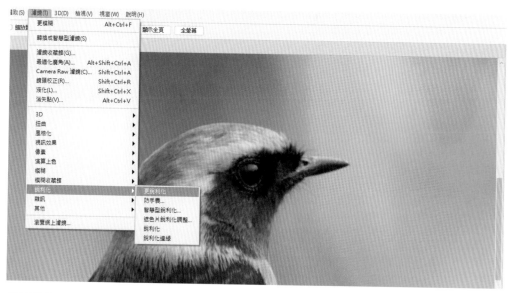

Step3

若覺得還不夠銳利，也可再使用工具列的「 △ 」局部銳利化工具在需要加強的地方塗
抹就能增加局部的銳利度。

Tips

銳利化濾鏡有六個功能選項，其中「更銳利化」、「銳利化」、「銳利化邊緣」為預設的套用功能，而「智慧型銳利化」、「遮色片銳利化調整」等項目則可開啟調整對話視窗，有多種調整參數可依需要調整效果，執行「防手震」命令會自動修正拍攝時因鏡頭微震所造成的模糊現象。

智慧型銳利化

遮色片銳利化調整

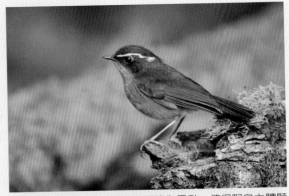

▲白眉林鴝照片因拍攝時鏡頭略為震動，使得野鳥主體顯得有點模糊而不夠銳利。

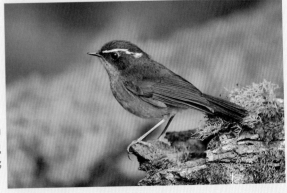

▶經過執行銳利化濾鏡中的「防手震」命令後，已經自動修正模糊現象，野鳥主體變得更加銳利。

如何局部調整野鳥照片的明暗度

　　有些野鳥照片會因為拍攝現場光線角度和環境光線條件的影響，造成照片局部太亮或太暗，若僅僅調整照片整體的曝光明暗還是無法達到滿意結果。例如下列白腹鶇照片因為在陰天的樹蔭下拍攝，使得照片曝光偏暗調，經過色階調整後白腹鶇的臉部依然偏暗，而石頭表面因光線過亮使得細節不明顯，這時就可利用工具列中的加亮和加暗工具來調整局部的明暗度。

　　步驟如下：

Step1

執行選單列「開啟舊檔」❶，開啟白腹鶇照片，此照片看起來光線昏暗，曝光度略嫌不足。

Step2

執行選單列「影像＞調整＞色階」命令，拖曳白色滑桿對應到色階圖的右邊❷，再將灰色滑桿略微往左拖曳使中間調變亮一些❸。

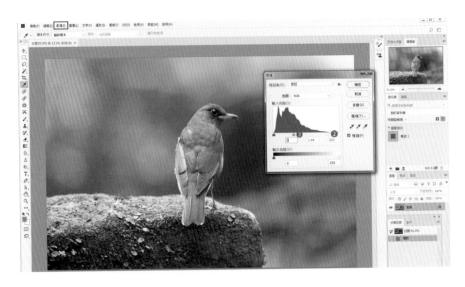

Step3

色階調整完成之後照片中白腹鶇的臉部依舊顯得灰暗，而石頭上的光線變得太亮。這時先利用工具列的加亮工具「　　」，並調整加亮工具的尺寸和硬度，範圍選項選擇「陰影」，再按住滑鼠左鍵在白腹鶇的臉部塗抹，此時白腹鶇的臉部已經變得明亮許多。

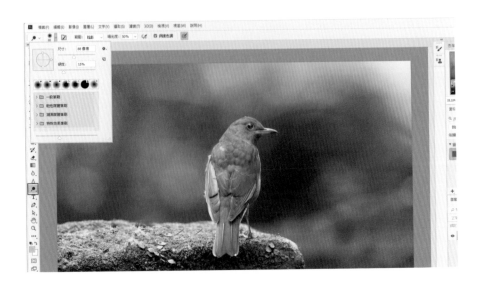

接下來選擇工具列的加深工具 ，並調整加深工具的尺寸和硬度。

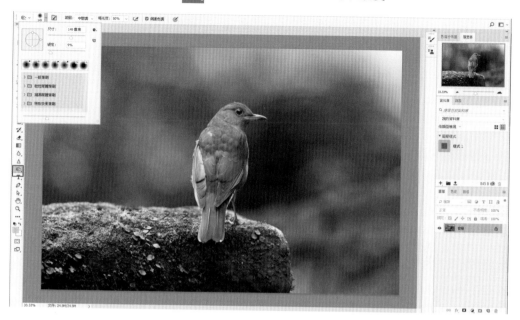

範圍選項選擇「中間調」，再按住滑鼠左鍵於石頭的亮面塗抹，此時石頭的表面看起來不會那麼過度明亮，也較有層次感，調整前後的白腹鶇照片可看出明顯差異。

如何消除野鳥照片上的汙點

　　一些野鳥照片由於拍攝現場環境條件的關係，在畫面上會產生許多礙眼的斑點使其看起來有些髒汙的感覺，像下圖的彩鷸在草澤溼地展翅，但水面卻產生許多水泡白點而干擾畫面的視覺美感，這時候只需利用工具列的汙點修復筆刷即可快速修補汙點。

　　步驟如下：

(Step1)

執行選單列「開啟舊檔」開啟彩鷸照片，此照片的光線條件和快門機會都還算不錯，只是水面美美的綠色倒影上因細微水泡反光，造成白色斑點產生視覺干擾。

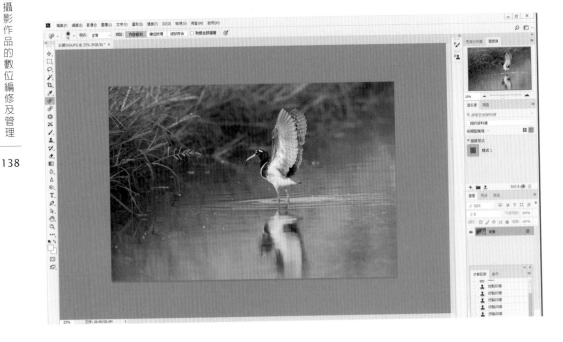

選擇工具列汙點修復筆刷工具「」，在選項列設定筆刷的尺寸、硬度，筆刷尺寸大小要比被修復的汙點略大一些，模式選項則選擇「正常」。

Step3

利用設定好的筆刷在白點上逐一點按或塗抹即可快速消除汙點，修復工具最大的特色是它會參考被修復影像附近的明亮度加以運算，將修復區的顏色和明度調到跟附近區域相類似，使修復後的影像更加自然，像經過修復後的彩鷸照片看起來就清新乾淨許多，也看不出修復痕跡。

如何移除野鳥照片中的雜物

　　拍攝野鳥在構圖時往往無法盡如人意，照片上經常會出現一些不希望入鏡的雜亂景物來干擾畫面，這些雜物在拍攝現場通常是無法避開或排除，只好借助後製的編修軟體來加以移除。這時候 Photoshop 提供多種有效工具來協助移除不必要的雜景。

方法一：利用工具列的仿製印章工具來覆蓋雜景，例如下方小辮鴴在水田中展翅的圖片，拍攝時的光線條件和時機都掌握得不錯，美中不足的是畫面中太多雜物干擾使其看起來有些凌亂。

Step1

執行選單列「開啟舊檔」開啟小辮鴴照片。

　　畫面上除了水田中許多土塊造成雜亂感之外，右下方還另有一隻小辮鴴的模糊頭部入鏡，擋住前景干擾畫面，造成視覺上的不舒服。

Step2

選擇工具列仿製印章工具「📌」，並在選項列設定印章的尺寸大小、硬度等參數。

Step3

按住鍵盤「Alt」鍵並將游標移到要修復的雜景附近，再按一下滑鼠左鍵就可設定一個仿製取樣點。

Step4

設定仿製取樣點之後就可以按住滑鼠左鍵在要覆蓋的雜景上塗抹，塗抹時會以仿製取樣點為中心將仿製的影像覆蓋在要修復的雜景上，如此重複取樣再重複塗抹即可將不需要的雜景覆蓋移除，經過多次修復後的小辮鴴畫面看起來就清爽許多。

方法二：利用工具列的內容感知移動工具來移除干擾畫面的雜景，這是一個用途廣泛且非常好用的畫面修復工具。例如下圖翠鳥站在水蠟燭花串上的照片，長長的葉片為背景增添有趣的律動感，但右下方斜切的深色葉片卻破壞畫面的協調性，這時我們就可利用內容感知移動工具「 」輕易的將其移除。

Step1

執行選單列「開啟舊檔」開啟翠鳥照片，畫面上右下角有一根深色葉片斜切畫面，嚴重影響畫面的完整性。

Step2

選擇工具列內容感知移動工具「 」，並按住滑鼠左鍵將要移除的葉片圈選起來。

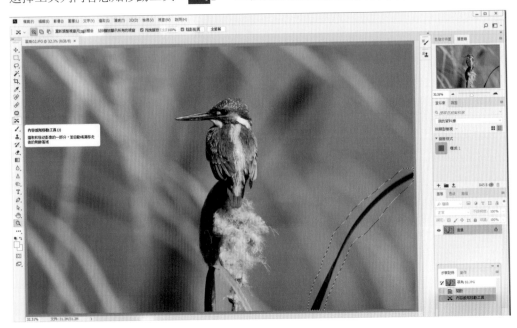

Step3

圈選起來的葉片範圍可以看到虛線閃爍，此時只要按下鍵盤的 Delete 鍵，並在填滿的對話框中在內容選取「內容感知」，混合模式選擇「溶解」，接著按「確定」，電腦程式就會運算，除了將選取部分移除外還會以最接近移除區附近的色彩明度像素來填滿該區域，因此幾乎看不出有任何修復過的痕跡。

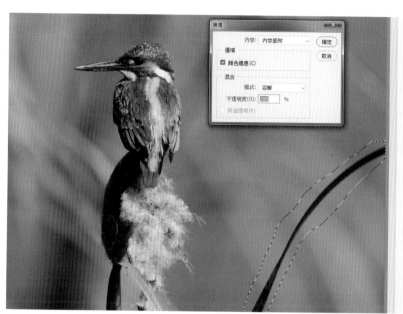

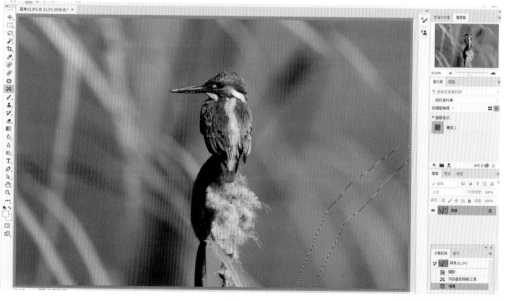

方法三：內容感知移動工具不僅可以快速有效移除干擾畫面的雜景，也可以用來移動畫面中的景物。例如下圖黃腹琉璃鳥正好一雄一雌雙雙站在山桐子的樹枝上，這是很難得的機會，但可惜的是兩隻鳥的距離有些遠，畫面看起來較無張力，此時我們就可以利用內容感知移動工具「❌」來拉近兩隻鳥的間距。

Step1

執行選單列「開啓舊檔」開啓黃腹琉璃照片，畫面中雌、雄鳥的間距有些遠。接著執行工具列內容感知移動工具「❌」，並按住滑鼠左鍵將左側樹枝和雌鳥一起圈選起來。

Step2

畫面上會出現虛線選取框，再按住滑鼠左鍵將選取框向右移動使樹枝對應連接到雄鳥站立的樹枝，接著勾選選項列確認變形圖示「✔」完成樹枝和雌鳥的移動。

移動後的畫面會空出多餘空間，這時候再利用工具列的裁切工具「」將多餘畫面切除，即順利完成雌鳥畫面移動，完成後除了雌、雄鳥間距更靠近之外，畫面也顯得完整緊湊。

如何增加野鳥照片的景深

　　溼地中的鷺鷥科、鸕鶿科、琵鷺、鷸鴴等鳥類經常是成群聚集，利用超望遠長鏡頭來拍攝，如果對焦前面的野鳥，則後面的野鳥就會模糊，對焦後面則前面就模糊，就算縮小光圈也難以前後兼顧。這時我們在現場拍攝時可拍一張前面鳥群清楚的圖片（圖一），再拍一張後面鳥群清楚的照片（圖二），然後利用 Photoshop 的「自動混合圖層」功能來擴展照片的景深，以達到前候鳥群都清晰的效果。

步驟如下：

(Step1)

執行選單列「開啓舊檔」開啓圖一和圖二的溼地鳥群圖片，再執行「視窗＞排列順序＞
2 欄式垂直」同時來檢視兩張圖片，其中一張前景的高蹺鴴是清楚，而後排的鸕鶿是模
糊，另一張則正好前後清楚的範圍相反。

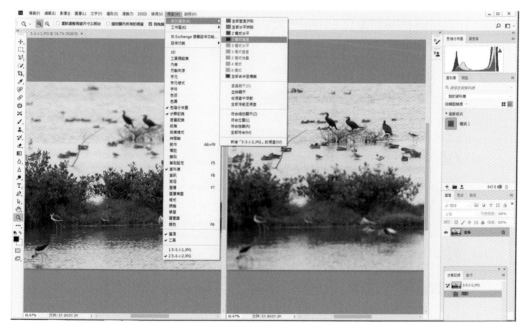

以滑鼠點選右邊圖二，按「Ctrl ＋ A」鍵執行全選圖片，再按「Ctrl ＋ C」鍵執行複製圖片，這時發現圖片邊框產生虛線表示正處於複製中。接著以滑鼠點選左邊圖一並按「Ctrl ＋ V」鍵執行貼上圖片，此時兩張圖片已經以上、下圖層的方式重疊在一起，而圖層面板中也增加了一個「圖層 1」。

Step3

在圖層面板中點選背景圖層，再按「Ctrl」鍵選取「圖層 1」，此時兩個圖層已經被同時選取。

Step4

執行選單列「編輯＞自動對齊圖層」命令，在開啓的對話框中點選「自動」並按下「確定」，此時兩張圖片會自動對齊。

執行選單列「編輯＞自動混合圖層」命令，在開啓的對話框中點選「堆疊影像」並按下「確定」，此時程式會開始運算並將兩張圖片嵌合在一起。再執行「視窗＞排列順序＞全部合併至標籤」，並將圖放大到全螢幕來檢視運算完成的圖片，這時可看到圖片中前後鳥群的影像都已經很清楚了。

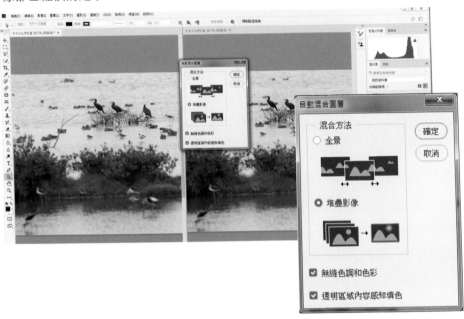

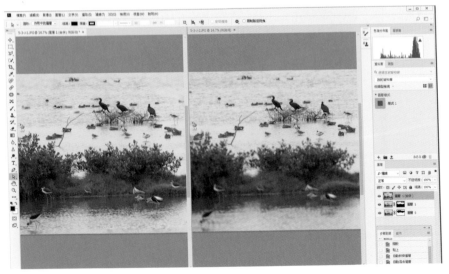

作品的儲存和管理

case. **05**

在底片拍鳥的年代，每拍一張幻燈片就得花費十元新臺幣，看在錢的分上每位野鳥攝影師無不戰戰兢兢，精準拿捏按下快門之節奏，每次拍鳥行程能夠拍個一、兩百張就算豐收，沖洗後淘汰不理想畫面能保留一、二十張幻燈片就很不錯了，因此後續的鳥圖管理和保存比較不成問題。

到了數位攝影的幸福年代，數位相機的連拍速度快，記憶卡容量大、讀寫迅速，按快門更不用憐惜底片和沖洗的龐大費用，遇到難得的拍鳥機會就手黏著快門鈕不放，不知不覺一天拍個一兩千張照片是件稀鬆平常的事。如此龐大的野鳥圖片量若沒有作好分類管理，對往後要回過頭來找尋需要的圖片就是一件傷透腦筋的事。

野鳥攝影作品的分類

動物分類上鳥類屬脊索動物門的鳥綱，往下再依次分為目、科、屬、種、亞種。野鳥攝影作品儲存分類也可以根據這種生物分類的方式加以歸類存放，日後找尋圖片只需根據鳥種的分類位置就很容易找到所需圖片。另外，也可以將其分類再簡化為「野鳥攝影／科／種／亞種」的簡易層次，如此一來更方便日後查詢。建議每次外拍回來都能逐批篩選圖片，再按生物分類系統方式分別存入電腦硬碟。我個人的習慣作法是會另外保存一份依拍攝日期和地點分類的備份紀錄，以便日後查詢各拍攝地點的野鳥紀錄。

▶野鳥攝影作品需按生物分類系統加以分類儲存，以便日後迅速找尋圖片。

▲除了按鳥類物種分類方式儲存圖片之外，也應按照拍攝日期及地點另外儲存一個備份圖檔。

野鳥作品的儲存管理

你覺得將辛苦拍攝的野鳥圖片依分類存放在電腦硬碟中就可以高枕無憂了嗎？如果你抱持這樣的想法，那就是將你的全部心血完全暴露在高度危險中。電腦儲存數位影像雖然方便，但卻非常不可靠，只要儲存的硬碟出現一點問題，那麼你多年的努力將瞬間化為烏有，因此存放野鳥數位圖片一定要另外製作一份甚至是兩份備份檔案，若可以的話，也同時在雲端空間裡存放另一個備份，以確保資料的絕對安全。我個人的作法是除了在電腦主機裡存放一份所有影像資料外，會另外在外接硬碟額外存放一個備份資料，並以陣列的NAS硬碟架設一個具有自動備份功能的雲端網路伺服器儲存空間，存放包含野鳥圖片的所有數位資料，如此多重的備份儲存方式才能更加確保數位圖片的安全性。

▲利用 NAS 網路陣列硬碟來備份野鳥攝影作品既方便又有保障。

chapter

6

何處覓鳥蹤

臺灣眞是一個自然生態寶庫，三萬六千平方公里土地總共記錄到690餘種野生鳥類，特有種和特有亞種多達83種。從離岸海島、海岸沼澤、平原都會，到低、中、高海拔山區森林，甚至三千公尺以上的高山寒原，都有眾多野鳥棲息。若以單位面積的種類密度計算，臺灣可說是世界首屈一指的野鳥天堂。儘管如此，野生鳥類爲躲避天敵，大多具有很高警覺性且生性羞澀，總是選擇隱密性良好的環境棲息。平時要發現牠們的蹤跡已不容易，更何況要近距離拍攝到清晰可愛的野鳥影像。因此，如何找尋鳥類蹤跡並在適當可及的距離內和野鳥相遇，就成爲喜愛野鳥攝影者必修的一堂課題。

廣闊的自然野地，鳥兒自由飛翔，看似沒有固定活動規律的野鳥，其實常依循著恆定的自然法則在生活。牠們對四季變化的感受相當敏銳，對喜愛的棲息環境也有其忠誠度，也很清楚在哪個季節應該到哪裡生活。臺灣位在東亞候鳥南北遷徙必經的中途位置，眾多候鳥在遷徙途中都可能在此短暫停棲，野鳥攝影者必須對各種鳥類慣常棲息環境相當熟悉，並對鳥類的生態習性深入研究，才能在最佳時間找到最適當地點捕捉到最自然生動的野鳥影像。以下提供若干如何根據其生態習性找尋野鳥的方法供鳥友參考：

01　野鳥喜歡覓食的環境

Case.

覓食是鳥類花費最多時間的日常活動，尤其是遷徙性候鳥依循季節變化，爲了找尋食物南北奔波，遷徙過程中爲補充體力，更會找機會四處覓食。若能找到野鳥覓食場域，是拍攝野鳥最有效的方法。但野鳥有食果、食種籽、食肉、食魚、食蟲等不同食性，覓食地區和覓食方式也有差異，若能了解不同鳥類的食性及作息狀況，將有助於順利找到拍攝對象。

▲柿子、木瓜、芭樂等農作水果成熟時，會吸引許多食果性鳥類來爭相啄食，圖為白環鸚嘴鵯。

▲海岸溼地有豐富的魚、蝦、蟹、貝和軟體動物，是遷徙性水鳥們最好的餐廳。

▲沼澤溼地中豐富的軟體生物是鷸鴴科鳥類的重要食物來源。

▲藍磯鶇、斑點鶇、虎鶇等鶇科鳥類喜歡在地面上啄食蜈蚣、雞母蟲、蚯蚓等食物。

野鳥覓食的路徑

「日出而作，日落而息」是人類慣常的作息狀況，野鳥也跟人類一樣，在日出日落間都有慣常性的生態行為。尤其是山區群聚性鳥類，如紅山椒鳥、小卷尾、繡眼畫眉、青背山雀，以及一些在地面活動的鳥類如竹雞、棕三趾鶉等，清晨醒來常會依循平日習慣覓食途徑沿路找尋食物，這就是野鳥的「食徑」。若能細心觀察特定環境的野鳥慣常食徑，就能以逸待勞在特定位置等待野鳥出現。

▲臺灣藍鵲是群聚性鳥類，牠們的食性廣泛，常成群飛行於樹冠層活動覓食。

▲喜歡在地面活動的棕三趾鶉會依循固定的覓食路徑活動。

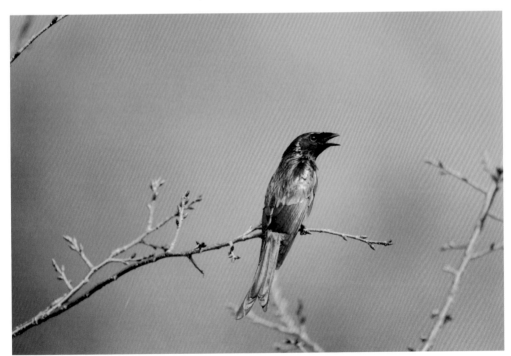

▲小卷尾是山林中的歌唱高手，會和紅山椒、繡眼畫眉、綠畫眉等鳥類結成鳥陣並穿梭於樹林間覓食。

花開的地方

植物開花是要吸引野鳥和昆蟲前來覓食以助其傳播花粉，有些具有甜美花蜜的花朵是鳥兒最愛，像是常見的山櫻花、木棉花、扶桑花等，每當春天來臨，各地山櫻開花時節，總會吸引眾多畫眉、山雀、鶇、鶯、繡眼和鵯科鳥類覓食，這時只要守候在櫻花樹下，就可輕鬆地拍攝到精彩的野鳥覓食影像。

▲冠羽畫眉喜歡成群穿梭於櫻花樹間吸食山櫻花的花蜜。

▲山櫻花盛開時，赤腹山雀喜歡在花叢間啄食花瓣。

▲木棉花的花朵碩大蜜源豐富，是紅嘴黑鵯、白頭翁、綠繡眼等鳥類的最愛。

Chapter6 何處覓鳥蹤

157

果實成熟的地方

植物開花後就會結果，當果實成熟時常轉為鮮豔可口的色彩，吸引鳥類覓食。鳥兒吃食花果，也為植物擴展生長領域，因此每當果實成熟時，就有成群野鳥前來啄食，如平地的穀類、禾本科植物的種籽，以及喬木的雀榕、島榕、茄苳、苦楝、珊瑚樹等。山區則有楠樹、山櫻、山桐子、假沙梨、青剛櫟、桑寄生、水麻等。另外，種植的水果，如柿子、木瓜、釋迦、芭樂等都是鳥類的最愛。因此熟知植物的四季生態及果實成熟的時間地點，也是拍攝野鳥的重要課題。

▲各種榕樹果實是許多食果性鳥類的重要食物，圖為綠鳩正在啄食正榕的果實。

▲秋天一到，滿樹結實纍纍的狀元紅會吸引眾多山鳥前來享用鮮紅果實。

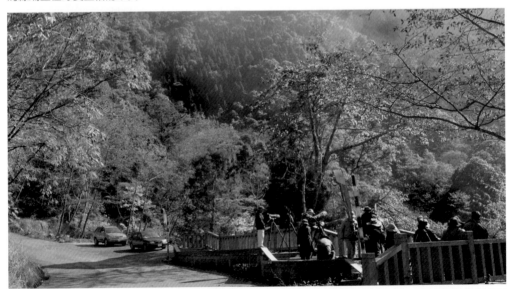

▲每年農曆春節前後是山區山桐子果實成熟的季節，五色鳥、白耳畫眉、黃腹琉璃、白頭鵯等會群聚山桐子樹上享用果實，也成為拍鳥人的年度盛會。

▲秋天柿子成熟時會吸引許多山區鳥類如小彎嘴畫眉、五色鳥、白環鸚嘴鵯等來享用甜美果實。

▲鐵冬青鮮紅的果實是許多鳥類最愛,圖為稀有冬候鳥朱連雀啄食鐵冬青果實。

昆蟲棲息的地方

肥嫩多汁的昆蟲是食蟲性鳥類的最愛,像是螳螂、螽斯、蟋蟀、蜂類以及鱗翅目(如蝶、蛾)、鞘翅目昆蟲的幼蟲,更是鳥類的重要食物。例如戴勝喜歡在有金龜子幼蟲的草地翻找雞母蟲;鉛色水鶇會捕食空中的飛蛾;蜂鷹會尋找虎頭蜂的蜂巢啄食巢中蜂蛹及幼蟲;茶腹鳾會行走於老樹幹啄食昆蟲;清晨山區的路燈下,山雀科鳥類會聚集覓食被燈光吸引而來的昆蟲等,因此熟悉昆蟲的生態變化和經常棲息的位置,也有助於野鳥拍攝。

◀螳螂是許多食蟲鳥類喜歡捕食的對象。

▲溪流水域上空的飛蛾是鉛色水鶇最常捕食的昆蟲。

▲清晨時分青背山雀喜歡在路燈下捕食被燈光吸引而來的昆蟲。

水中生物聚集的地方

在水塘、溪流、海邊溼地都是魚類棲息的環境，一些溪澗鳥、水鳥會來覓食魚、蝦、蟹類和水蟲等水中生物，例如河烏、翠鳥、小白鷺喜歡在溪邊啄食小魚、小蝦或水蟲；鷸鴴科水鳥則會以長長的嘴喙挖食泥土中的節肢動物和貝類，小鸊鷉、鷺鷥、黑面琵鷺等鳥類則會聚集淺水塘和溼地找尋魚類；各種燕鷗和白腹鰹鳥等會在海面追逐魚群等。

▲小白鷺會守在湍急的溪流處伺機捕食逆流而上的魚類。

▲沼澤溼地常聚集數量眾多的鷺鷥、黑面琵鷺和鷸鴴科鳥類。

▲小鸊鷈會在沼澤潛水捕食水域中豐富的魚、蝦。

▲大濱鷸以長長的嘴喙挖起躲藏在泥沙中的貝類為食。

▲鳳頭燕鷗會成群聚在河海交會處覓食。

▲小剪尾總是站在溪流急湍處等待機會捕食水蟲。

02 鳥類固定停棲的位置

野鳥除覓食外，大部分時間都在休息和整理羽毛。用心觀察會發現許多鳥類休息時常選擇一些固定的地點，在這些定點就能以逸待勞地等候野鳥出現。例如，樹林有些突出樹梢的枯枝、樹幹或田野間農民所插設的竹竿、木樁、棚架等。有經驗的野鳥攝影師都知道如何觀察尋覓這些黃金位置，並在附近耐心等待，通常都會有令人驚豔的收穫。有時這些樹枝還會出現許多不同種類的野鳥輪流停棲，這也是鳥友間戲稱的「神枝」。另外，像山區溪澗一些獨立突出的河床石頭，常布滿白白的排泄物，這是溪流鳥類如鉛色水鶇、河烏、紫嘯鶇、小剪尾或翠鳥等經常站立的停棲點，也是拍攝溪澗鳥類的最佳鳥點。野鳥為了清理羽毛也經常到水邊、水塘或水盆邊洗澡，如果事先觀察到這些野鳥澡堂，只要守候在附近就可拍攝到牠們快樂洗澡的有趣畫面。

▲田野間一些突出的枯枝竹竿是伯勞鳥喜歡站棲的位置，圖為稀有過境候鳥虎紋伯勞。

▲森林裡的獨立樹幹常可看到猛禽站立停棲，體型碩大的熊鷹站在樹幹上顯得異常威猛。

▲樹冠層的枯枝經常成為附近野鳥們輪流停棲的地方。

▲黃尾鴝選擇站立花園中突立的花冠上，好像在宣示領域。

▲八色鳥在森林中清澈的小水窪洗澡。

▲在樹林邊緣，臺灣藍鵲利用冰涼的溪澗水洗盡一身酷暑。

03 鳥類的繁殖區

許多鳥類如鷺鷥、燕鷗、水雉和某些鷸鴴科等，有集體繁殖的情形，這些鳥類聚集的繁殖區也是拍攝野鳥生態的最佳場所。但鳥類繁殖過程相當敏感脆弱，很怕人為干擾，拍攝鳥類繁殖行為時要格外小心，除了儘量以偽裝、掩蔽方式拍攝外，更要避免同時聚集太多人一起拍攝，或是在同一位置長時間拍攝，以免親鳥不敢回巢而導致繁殖失敗。另外，一些警覺性較高的猛禽如林鵰、熊鷹、大冠鷲，以及稀有的保育鳥類如八色鳥、朱鸝等，除拍攝記錄過程要格外謹慎外，切勿暴露巢位資料，以免引來大量攝影者搶拍或招致不肖捕鳥人的破壞。

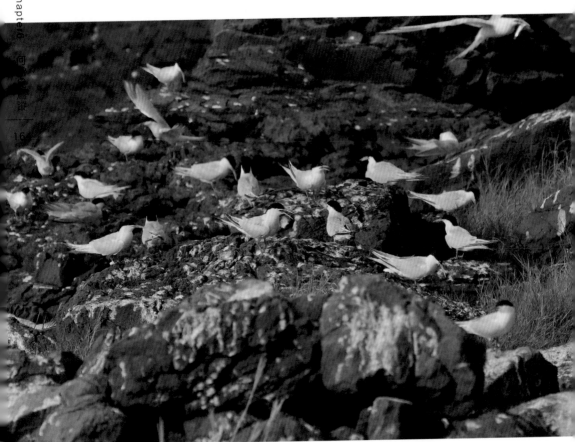

▲在野鳥的繁殖區拍攝野鳥生態要格外謹慎，以免干擾野鳥繁殖，圖為澎湖無人島上的紅燕鷗繁殖區。

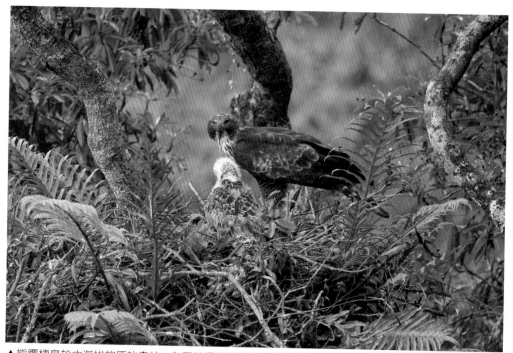

▲熊鷹棲息於中海拔的原始森林，為了拍攝熊鷹生態，筆者曾在大武山區預先搭好的偽裝帳內生活一星期。

^{case.}
04　野鳥度冬區域

秋冬季節，臺灣各處沼澤水域會發現眾多候鳥棲息，這些區域都是拍攝遷徙性水鳥的好地方。較具代表的如七股和茄萣溼地的黑面琵鷺、鰲鼓溼地的雁鴨和鷸鴴科水鳥、北部地區則有金山清水溼地和關渡溼地等。這些候鳥來到溼地的季節通常都十分固定，若能掌握每處溼地慣常出現的時機，對拍攝水鳥生態都很有幫助。

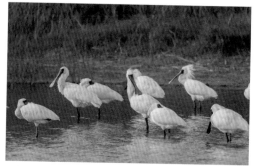

▲每年冬季都有超過二千隻的黑面琵鷺在臺灣度冬。

候鳥過境的區域

在北方繁殖的候鳥,春、秋兩季會往返於繁殖區和度多區間,臺灣正好位於候鳥遷徙的中繼站,每年都可以觀察到眾多候鳥在各遷徙熱點短暫聚集停留。這時候正是拍攝候鳥生態的最好時機,例如恆春半島在每年九月有赤腹鷹、十月有灰面鵟過境,北部野柳岬有鶇科、鶯科和一些罕見迷鳥的過境熱潮,而各大型河川出海口的沼澤溼地,也都可在春、秋兩季發現眾多鷸鴴科鳥類過境。這些過境候鳥出現的時間都非常短,鳥友們可以把握這短暫的候鳥過境停留期,到一些過境候鳥熱點進行拍攝。

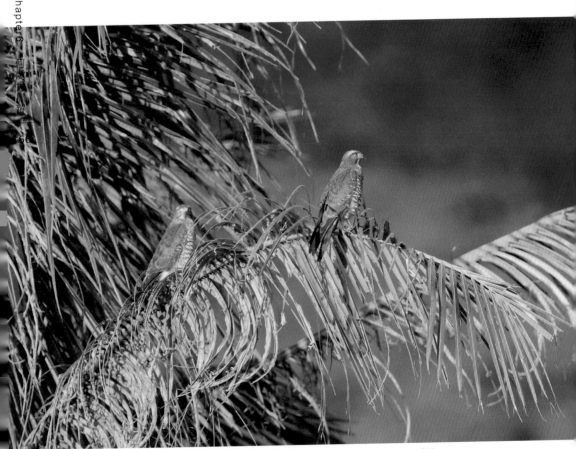

▲每年十月十日前後,灰面鵟大量過境恆春半島期間是拍攝其生態的最好季節。

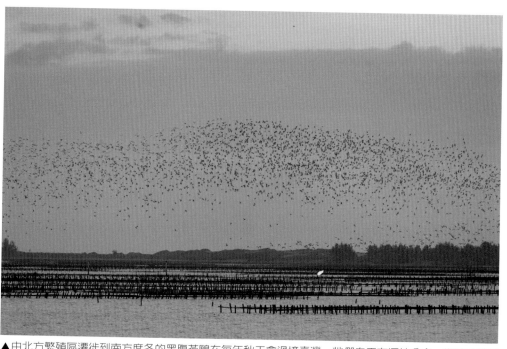

▲由北方繁殖區遷徙到南方度冬的黑腹燕鷗在每年秋天會過境臺灣，牠們白天在溼地覓食，當黃昏飛回臺南北門井子腳潟湖一帶過夜時，會形成萬鳥齊飛的壯觀景象。

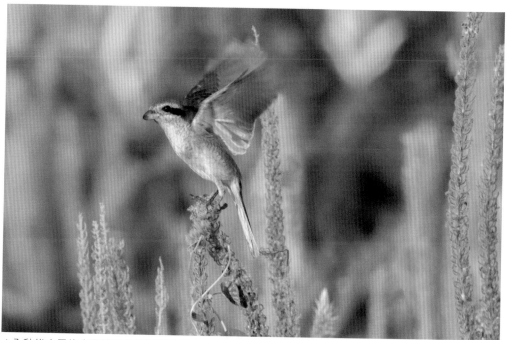

▲入秋後大量往南遷徙度冬的紅尾伯勞會過境臺灣的恆春半島。

　　臺灣山高水急，溪流錯綜分布，溪水中魚蝦、水蟲豐富，兩岸密林也孕育眾多昆蟲、兩棲、爬蟲等生物，自然吸引眾多溪澗鳥類來享用美食。經常在溪流附近覓食的溪澗鳥類大約有九種，牠們在狹窄的溪流空間中合理有序的分配領域，充分有效利用溪流資源，是臺灣野鳥世界最引人入勝的一群可愛精靈。綜觀這些溪澗鳥種類雖然不多，卻個個身懷絕技，像是在湍急翻滾的溪流中河鳥能如履平地的靈活捕食水蟲和魚蝦；在潮溼的溪石上小剪尾會不停翻找食物；鉛色水鶇喜歡在突出水石上守候，水流上方掠過的飛蟲都逃不過牠的法眼；笠簑鷺和夜鷺靜靜矗立在溪邊伺機捕魚；紫嘯鶇更是不會錯過水岸林間的任何食物，若能深入認識溪澗鳥類的習性，要在溪流環境中拍攝溪鳥生態並不困難。

▲翠鳥。

▲紫嘯鶇。

▲鉛色水鶇。

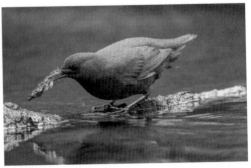

▲河鳥。

chapter

7

如何接近
野鳥

野鳥活潑好動，對人類保持相當高的警戒性，當找到鳥類經常棲息出現的地方，卻發現野鳥都距離甚遠，大砲鏡頭可能還是無用武之地。要如何縮短人鳥間的距離，以捕捉清晰自然的野鳥影像，成為野鳥攝影者要費盡心思的課題。

鳥類有很好的飛翔能力，攜帶笨重攝影器材去追逐野鳥是完全不可能的任務，也是錯誤的拍攝方式。以我長期在野外拍攝野鳥的經驗，體認到最笨但也是最好的方法，就是「在野鳥經常出現的地方靜靜地等待」。以時間換取空間，等待野鳥放下戒心，主動靠近。唯有放鬆心情，讓心境、身形與自然環境融為一體，當野鳥感受到你的存在對牠無害，就會以自然的神情出現在面前。當然，若能適度隱藏自己，讓野鳥不容易發現你的存在，也是接近野鳥的好方法。

▲「在野鳥經常出現的地方靜靜等待」，並以地形地物作為掩蔽，等待野鳥放下戒心，主動靠近。

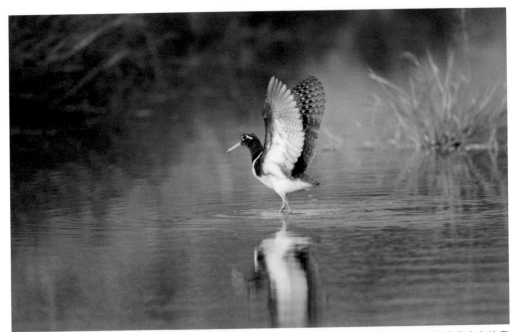

▲彩鷸是警戒性很強的水鳥，只有「適度隱藏自己」、「安靜地等待」才有機會拍攝到牠從容自在的身影。

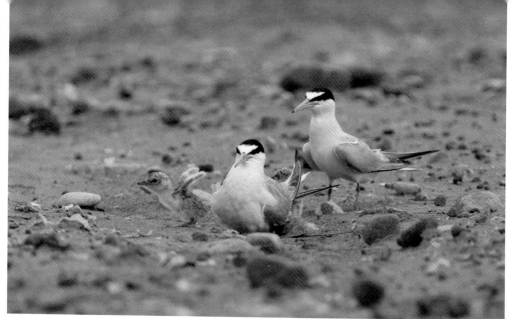

▲小燕鷗夏季會在開闊的海岸礫石灘集體繁殖，這時最怕人為干擾，若要拍攝其生態必須妥善偽裝躲藏自己。

◀拍攝山區鳥類的繁殖生態必須相當謹慎，以免影響其繁殖，圖為在蘭嶼島上繁殖的黑綬帶鳥雄鳥。

▼山區溪澗環境狹窄，要拍攝溪流附近活動的鳥類生態必須適度隱蔽自己，圖為溪澗鳥類河鳥的覓食行為。

01 安靜

常在一些野鳥拍攝熱點現場發現許多拍鳥人架好相機後，在等待野鳥出現過程中，大聲談天說笑，甚至四處走動打屁聊天，這都會讓野鳥產生警戒心而不敢靠近。因此，「安靜、耐心、低調」是拍攝野鳥的重要準則，唯有安靜地耐心等待，讓野鳥視你為無物、無害而主動靠近，才有可能拍攝到自然、祥和又生動的野鳥生態作品。

02 低姿態

在開闊海邊、溼地、旱田等環境拍鳥，由於地形空曠、缺少遮蔽物，每隻鳥都站得老遠，使用再長的大砲鏡頭都無用武之地。其實在這種開闊毫無遮掩的環境，你的身體反而成為最聳立突兀的目標，要往前靠近拍攝標的就得想辦法減少攝影者的體積。這時若能降低自己的身影，採用蹲姿或匍伏方式前進，將可減低鳥類的警戒心，前進過程中最好用眼睛的餘光觀察鳥類動靜，並採短距離分段緩慢迂迴前進方式，儘量不要一直以雙眼盯瞪著鳥看，因為鳥的視力非常好，當你想盡辦法要接近時，牠也一直以銳利眼光在盯著你的舉動和神情。如果所採取往前接近的方式得宜，通常可以接近到十餘公尺的近距離拍攝。

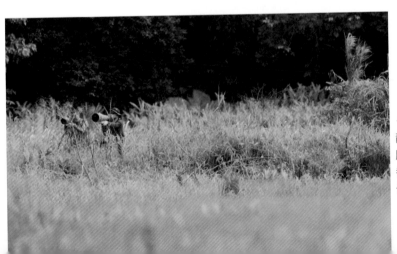

◀拍鳥場域要保持安靜、穿著大地色系衣服、採取較低姿態，都可以降低野鳥戒心使其自然向你靠近。

case 03　偽裝自己

　　想要順利且以近距離拍攝野鳥生態，除心平氣和地安靜等待外，若能有一件哈利波特的隱形斗篷，讓野鳥不易察覺，當然更能增加成功拍攝的機會。因此適度偽裝讓自己的形體融入背景環境間，是野鳥生態攝影必須努力的過程。隱藏自己最好的方法就是搭設偽裝帳，市售的鳥類攝影用偽裝帳都是以彈性鋼骨支撐，架設、收合非常快速方便。若是未帶偽裝帳也可在現場就地取材，利用樹枝或竹材等搭建臨時掩蔽體。此外，也可利用迷彩斗篷、野戰偽裝外套等作為活動式偽裝物。為降低野鳥對攝影者的警戒性，衣著也需特別講究，儘量穿戴與大地色系融合的迷彩衣帽。在綠色樹林或田野宜穿著綠色系服裝；在海邊、沼澤、沙地則可穿著土灰色或卡其色系服裝，增加順利接近鳥類的機會。

▲在森林區拍鳥，穿著大地色系的迷彩衣帽有助於降低野鳥的警戒心。

◀採用友善的拍攝方式比較不會驚擾野鳥，可以創造攝影者和野鳥的和諧關係，採取搭設偽裝帳的拍攝方式是隱藏自己不被野鳥發現的最好方法。

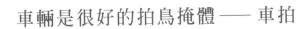

case. 04 車輛是很好的拍鳥掩體 —— 車拍

　　人類形體對野鳥具有緊迫的不安全感，野鳥總會和人保持一定的安全距離。尤其在開闊又無遮掩的溼地沼澤區，野鳥和人會有相當遙遠的距離，如何在不驚擾情況下接近野鳥是拍鳥人要克服的問題。人如坐在汽車裡，野鳥似乎就會大大降低警戒心，甚至靠到車輛相當近的距離活動，攝影者只要靜靜待在車裡，將鏡頭緩慢伸出車窗就可拍到相當自然的野鳥神態；有時候趁野鳥不注意時，還可啓動引擎不斷變換拍攝位置。因此，車輛成爲拍攝野鳥的最佳活動掩體，這也是拍鳥人所謂的「車拍」。車拍時要將引擎熄火，否則引擎產生的震動會影響影像的清晰度。由於車內空間的限制，不易架設腳架，可使用俗稱「豆袋」的支撐墊，擺放在車窗上代替腳架。傳統的豆袋是以枕頭狀的布袋裝入綠豆、紅豆以達到支撐及穩定鏡頭的效果。但因豆類會受潮導致蟲蛀損壞，近來許多拍鳥人改以塑膠粒代替，塑膠粒不易受潮、重量較重，相對穩定性也好。車體顏色也會影響「車拍」的功效，一般來講，以明度和彩度較低的黑色、綠色、深藍色等車體比較不會引起野鳥的戒心，車體顏色太鮮豔的白色、紅色、黃色或紫色則容易驚嚇到野鳥。

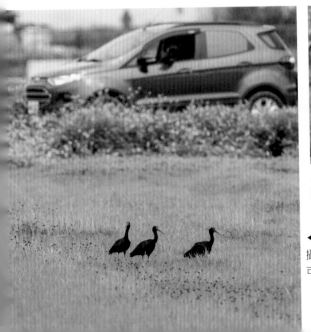

▲車拍時在車窗上放置豆袋可支撐及穩定鏡頭，有效減低相機的震動。

◀以車輛作為隱蔽掩體的車拍方式可以減低野鳥對攝影者的警戒心，拉近與野鳥間的距離，拍攝時還可以適時移動位置改變拍攝角度。

chapter
8
自自然然
拍野鳥

野鳥生態攝影的眞諦

「何謂野鳥生態攝影」，這是個在生態攝影界和保育界爭辯許久的老問題。近年來，網路上也針對一些有爭議性的野鳥生態拍攝過程、方法和作品提出批判。在此再次把老問題提出來重新討論一番，目的不是強迫大家認同我的看法，更不是有意否定任何人的觀點，甚至爲一些爭論性的攝影方式加以辯護，而是希望藉由重新探討，能夠進一步釐清野鳥生態攝影中許多潛在的問題，也幫助我們在欣賞鳥類攝影作品時，更能深入了解潛藏在作品背後的眞相。

一些野鳥保育團體及社群，經常有關於「野鳥生態攝影」話題的討論，雖然有些批評和論述到後來都流於情緒爭辯、惡意攻訐而極少交集，但這些紛擾現象也正提醒喜歡野鳥生態攝影的同好，在保育觀念普及的今天，野鳥攝影已經不能只專注於累積鳥種和畫面美感的經營，它應該還包含攝影創作者對自己作品的誠實表現，和對自然生命的尊重與環境的關懷。尤其是在面對敏感的拍攝對象及容易受到傷害的攝影主題時，更應以慈悲、友善、謹愼的態度去面對。根據以上的觀念，或許就能夠以比較嚴謹、理性的角度來討論野鳥生態攝影。

野鳥，顧名思義就是在自然環境中可自由自在生活的鳥類，它是以環境空間及自由生存來界定。所以，凡是不在「自然環境」、「自由意志下生活」的鳥類都不算是野鳥。例如，籠中飼養的白文鳥、相思鳥、當寵物的各種鸚鵡等都不算是野

▲公園裡常見的野鴿子也可稱為廣義的野鳥。

▲外來種埃及聖䴉已危害本土鳥類的自然生態，這些曾被人工引進飼養的鳥類逃逸後已在野外大量繁衍，也可稱為廣義的野鳥。

鳥。動物園中經人工豢養的鳥類，不論是臺灣原生種或外來種也不是野鳥；但是，有些鳥類如野鴿子、白腰鵲鴝、大陸畫眉、埃及聖䴉等經人工飼養後逃逸到野外並已開始自然繁殖，應該也可視爲廣義的野鳥。相反地，如果將原本在自然野地自由自在生活的野鳥捕捉後，關在人工環境中飼養就不是野鳥了。

根據這種界定，就比較容易分辨哪些作品可歸屬爲「野鳥生態攝影」。我認爲只要是在自然野地，不受人爲刻意安排或誘引所拍攝的鳥類照片都可算是野鳥生態攝影。因此，雖然許多鳥類生活在自然野地，但凡經由人爲刻意以食物誘引、鳥音回放、鳥媒吸引等方式引誘後才拍攝到的影像，這種攝影作品雖然在野地拍攝，可以將野鳥拍得很清楚，構圖經營很優美，但應該將其定義爲「鳥類攝影」，或「鳥類沙龍攝影」，而無法稱之爲「野鳥生態攝影」。

▲棲息在中海拔山區的茶腹鳾，喜歡在樹枝上垂直行走，覓食躲藏在樹幹的昆蟲，卻被人類以食物誘引到白色李花上，此類作品只能稱之爲鳥類沙龍作品。

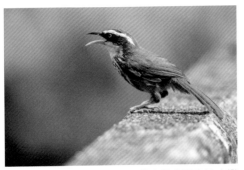

▲生性隱密，喜歡穿梭在灌叢中覓食昆蟲的小彎嘴畫眉具有很強的領域性，卻被鳥音吸引跳到開闊的水泥護欄上想驅離入侵者，顯露出驚慌和疑惑的神情，這種作品也不能稱之為野鳥生態攝影作品。

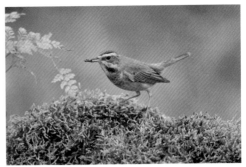

▲經人為以食物誘引和刻意布置造景所拍的照片可稱之為「鳥類攝影」或「鳥類沙龍攝影」。

我曾多次參與各類自然攝影比賽的評審，發現許多具有爭議性的作品參與比賽，這些作品很多以鳥類、昆蟲、蛙類等作為拍攝對象。作品無論在畫質、構圖或光線的經營上都相當不錯，主體的瞬間動作也掌握得恰到好處，但經過評審們充分討論後，還是將其剔除。主要原因是這些攝影作品很可能是在人為安排布置下完成，甚至有些手法更以不人道的方式來攝取。例如，有一幅綠繡眼餵食幼鳥的作品，三隻眼睛尚未睜開的幼鳥伸長脖子，張著大嘴等待親鳥餵食，而右方正有親鳥咬著昆蟲，震動雙翅準備降落。該作品的質感和構圖絕對是一流，但作品上的鳥巢竟然是「放」在光禿禿的仙人掌樹上。稍具賞鳥經驗的人都知道，這種景象在自然界不可能存在，因為野鳥在繁殖過程最怕被天敵干擾，築巢位置都非常隱密。作品

中的鳥巢和幼鳥必定是經人工搬移布置而成，就算作品的畫面經營再成功，也只是一幅不人道的鳥類沙龍照而已。況且，這類作品的拍攝必然對鳥類繁殖過程造成很大的干擾，甚至可能使被拍攝的幼鳥不堪折騰而死亡。以攝影美學三要素——「真、善、美」來看，這類作品以人工造假方式，刻意摹擬成自然環境下拍攝是「不真」；拍攝過程對鳥類生命造成干擾和傷害是「不善」；而這種違反自然生態法則的作品真的一點都「不美」。喜歡自然和藝術的人根本就不該用這種低劣手段來拍攝動物生態，更遑論將其偽裝成自然拍攝而公開參與各種比賽。數位攝影普及、拍鳥人口暴增的今天，搜尋網路上相關的鳥類影像圖片，類似上述不當拍攝的作品依然屢見不鮮，希望大家能一起努力拒絕並積極導正此類拍鳥歪風，還給「野

鳥生態攝影」一個自然、正當且健康的發展空間。

然而，何謂「野鳥生態攝影」？在此，以真、善、美三要素為題作簡單註解。首先，野鳥生態攝影的「真」，就是在自然環境中拍攝自自然然、不受人為干擾的野鳥生態行為。自然環境並非只是原始野地，它可能是人類的住家附近、公園、馬路邊或田野，當然也包括海岸、溪流或森林。總而言之，只要不在人為刻意安排或控制下的環境都算是自然環境。

這裡面當然還有灰色地帶，例如在公園餵食麻雀、鴿子等是否算是自然環境；以及近年來流行以麵包蟲、大麥蟲及各種穀類食物等吸引鳥類的行為。這些攝影方法不僅是定義問題，它還存在著拍攝手段的適當性、作品背後的真實性、對鳥類生態及生存的影響等爭議。但我認為在不違反鳥類自由意志、嚴重影響鳥類生存或破壞自然環境情況下，以適量有限度的餵引，只要不傷害鳥類本身，應還在可容許的範圍。

但以野鳥生態攝影的角度來看，這些作品僅能稱之為「鳥類攝影」，而無法將其偽稱為「野鳥生態攝影」。

許多攝影者在拍攝野鳥生態的過程，心情都太過急躁，無法保持柔軟的平常心，為快速拍到鳥類影像，常以多量、不恰當的定點、持久方式餵食來吸引鳥類，這種無節制的行為比較有可能對野鳥生態行為產生負面影響，更可能使野鳥為搶食而暴露在天敵捕食或被車輛撞擊的險境。

我們並不完全否定為了某些正當目的而餵食野鳥，就如鳥類學者也會採用一些技巧誘引以觀察其生態，日本、澳洲、歐美也有許多以人工給食而增加野鳥繁殖成功率，甚至成功帶動當地生態觀光的案例；但施作時必須在施作程度及技巧上妥善拿捏，並充分評估對野鳥生態的影響。

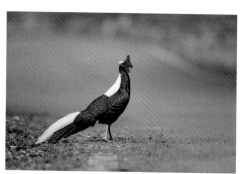

▲大雪山林道附近常發現藍腹鷴在道路附近活動。

▲將原本棲息於密林中的藍腹鷴誘引到車流頻繁的道路旁，可能會造成鳥類被車輛撞擊的危險。

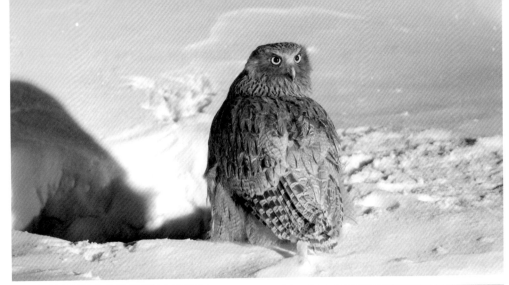

▲北海道珍稀猛禽毛腿魚鴞以人工投食後不但提高族群繁殖成功率,也使羅臼港附近的小村莊成為生態旅遊重地。

▶冬季因食物匱乏的丹頂鶴經人工給食後增加族群數量,也成為日本北海道冬季的觀光熱點。

其次,野鳥生態攝影的「善」,則是在拍攝野鳥生態過程中要善盡對野鳥生態和生命的尊重,唯有誠心尊重拍攝對象,才有可能創造出令人感動的作品。例如,不刻意干擾鳥類繁殖,甚至修剪遮蔽鳥巢的枝葉;不要為拍到鳥類的動態行為而加以驅趕;不做出任何會傷害鳥類的行為等。如果我們能以尊重生命的心情和態度來拍攝野鳥,那麼野鳥也必定能感受到攝影者的善意,而以更從容自在的姿態讓我們欣賞拍攝。

至於野鳥生態攝影的「美」,除了畫面美感經營之外,更要關注影像本質和內涵的美感,而這分內蘊之美則源自於作品的「真」和「善」。一幅不真不善的作品,就算拍得再清楚、構圖再完整、色彩再豔麗,一樣都不會令人產生美感。相反的道理,一幅自自然然的野鳥生態作品,就算鳥類主體有點小、對焦點有些偏差、畫面色彩有些單調灰暗,它依然能令人感受到純真、自然之美。

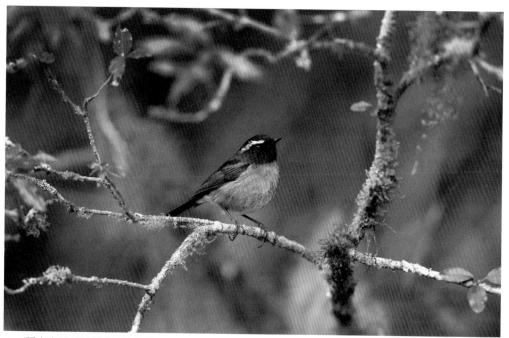

▲一張自自然然拍攝的野鳥照片能令人感受到純真、自然之美。

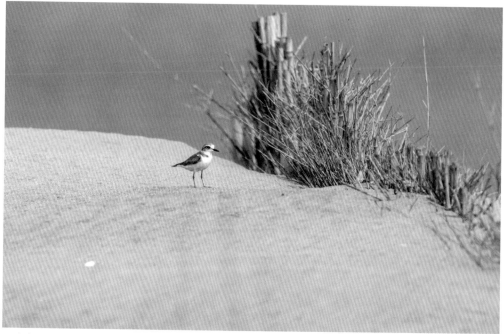

▲東方環頸鴴在海邊沙丘上張望，雖然野鳥主體有點小、對焦點不夠銳利、畫面色彩有些單調，但此野鳥生態作品展現了純淨、自然，且具備生態環境說明性。

野鳥生態攝影應有的倫理和規範

數位攝影設備的普及，降低了拍攝野鳥的門檻，也使扛著相機四處追尋野鳥蹤跡的人口大量增加。一些熱門賞鳥據點常是人滿為患，也衍生許多攝影倫理的爭議問題。在此彙整出一些近年來各界所關心和議論的議題，和喜歡野鳥攝影的朋友共同勉勵！

野鳥拍攝場域的行為守則

由於網路資訊發達，野鳥攝影訊息很容易經由社群網站，和通信軟體傳播而廣為流傳，其中不乏熱騰騰的即時鳥訊。只要有熱門鳥訊發布就會吸引眾多拍鳥人蜂擁而至，野鳥熱點處就會有數十、上百拍鳥人聚集拍攝取景。在這種人比鳥多的拍攝現場，常發現有許多誇張和干擾鳥類活動的行為，這些偏差行為通常是疏於注意。例如前面提到的兩三拍鳥人高談闊論大聲喧嘩、接打電話太過大聲、不耐久等到處走動甚至為卡位而產生爭執等。這些不經意的動作都可能對敏感的野鳥棲息造成壓力，也會干擾到其他想專心安靜拍攝野鳥者。因此，在拍鳥現場要儘量保持安靜低調。另外，相互尊重禮讓也是拍鳥時必須具備的修養，晚到者必須尊重先到者的權益，以免因互相卡位而造成不愉快的摩擦，若發現附近有人小心翼翼以車拍方式拍攝野鳥，就不可貿然下車以免驚擾野鳥，在遊客較多的風景區、公園等公共場所更要顧及他人通行活動的方便，勿將步道完全占據阻礙通行。

◀一些熱門拍鳥據點常是人滿為患，也衍生許多攝影倫理的爭議問題，保持平常心、相互尊重禮讓是拍鳥時需具備的修養。

野鳥拍攝場域的環境維護

一般野鳥拍攝的場域，多在自然野地或環境較敏感的保護區，要特別注意環境的維護和遵守適當的行為規範。例如，避免踐踏或清除當地的植被；在私人農地要避免損傷農民辛苦耕種的作物；垃圾切記要帶回家不要隨地丟棄；有吸菸習慣者，除了不要讓他人吸到二手菸及勿隨意丟棄菸蒂外，也要注意當地是否有禁菸規定。

避免不當干擾鳥類

野鳥非常敏感，對人類都保持著相當程度的警戒心，在拍攝野鳥的過程難免會對生態造成不同程度的干擾，攝影者應特別注意自己的動作和行為，將對野鳥的干擾降到最低。例如，儘量隱藏自己的行蹤；儘量穿戴與大地色系融合的迷彩衣帽；切勿為了拍攝飛行版而刻意驅趕鳥類等。

儘量避免不當誘引鳥類

雖然適度的食物誘引和鳥音播放有助於拍攝到鳥類影像，但因存在干擾鳥類生態的疑慮，不可不慎，尤其不可在野鳥繁殖期間播放鳥音。此外，有少數攝影者在餵食野鳥時為防止蟲餌移動，會使用尖銳

細針將食餌固定，當不知情的野鳥前來啄食時，可能會讓野鳥觸碰或吞食而造成傷亡。野鳥學會就曾在解剖死亡的鷺科鳥類時於腹內發現大頭針，雖無法斷定其來源，但被認為可能和不當餵食方式有關，也曾發現有拍鳥人為了拍攝猛禽覓食的影像，以繩索將蜥蜴、老鼠等餌食固定在木樁，或將鴿子綁在岩石的偏差行徑。這些不當作法對野鳥生存影響甚鉅，也是虐待動物的違法行為。鳥友們除了以此為戒外，若發現其他拍鳥人有類似不當行為，應勇於規勸制止，以免影響大多數謹守分際鳥友的聲譽。

▲有些鳥友為了拍攝野鳥，以不恰當的誘引方式來餵引，此舉可能會對野鳥造成傷害。

拍攝鳥類繁殖須謹慎

每年春夏是野鳥的繁殖季節，親鳥每天在巢位附近辛苦忙碌孵育和哺餵幼鳥，嗷嗷待哺的幼鳥毫無自衛能力，這是野鳥最脆弱也最怕受干擾的時候。拍攝野鳥繁殖過程中極有可能會對野鳥造成嚴重干擾，造成親鳥棄巢而導致幼鳥死亡。因此在保護野鳥的立場，並不鼓勵去拍攝野鳥繁殖。如果需要拍攝野鳥繁殖行為也要恪守以下規範：

●勿公布鳥巢位置

若發現鳥巢切忌大肆宣揚或在網路上公布巢位，以免吸引太多人同時拍攝而嚴重驚嚇親鳥，也會對巢位附近的環境造成踐踏和破壞，甚至引起天敵或不肖捕鳥人覬覦。

●勿太靠近鳥巢並採取搭偽裝掩體拍攝

曾經在公園遇見幾位鳥友，將相機架在距五色鳥巢洞不到三公尺的位置等待拍攝親鳥回巢。勸她們應後退到安全距離等待，她們竟說這裡的五色鳥不怕人，苦勸無效只好作罷。其實五色鳥不是不怕人，為了巢中幼鳥不致挨餓，牠是冒著生命危險回巢餵哺幼鳥，巢中的幼鳥也可能因親鳥不敢回巢餵養而死亡。因此拍攝鳥類繁殖過程務必要和巢位保持相當的安全距離，避免太過接近鳥巢而對親鳥回巢造成壓力，若環境允許的話，儘量躲在偽裝掩體內拍攝，以將對野鳥生態的影響降至最低。

●勿清除鳥巢附近樹枝和植被

野鳥為保護幼鳥大都將鳥巢築在有枝葉遮蔽的位置，少數拍鳥人為能清楚拍到親鳥餵哺幼鳥的影像，會剪除鳥巢附近的枝葉或砍除妨礙拍攝視角的樹木，這是非常不恰當和嚴重危害幼鳥安全的動作。此舉除讓鳥巢失去遮蔽風雨的保護外，也增加幼鳥被天敵捕食的風險。若真有需要暫時排除遮擋拍攝視線的枝葉，可使用細線綁住輕輕將其位置略微拉移，待拍攝完畢再將枝葉歸回原位。另外也要避免大面積踐踏鳥巢附近的植被環境，因為在自然野地被大面積踐踏過的地方很可能引來蛇類、黃鼠狼等獵食性天敵。

▲攝影者距離五色鳥巢位太近，使得五色鳥不敢回巢餵食幼鳥，嚴重影響鳥類繁殖。

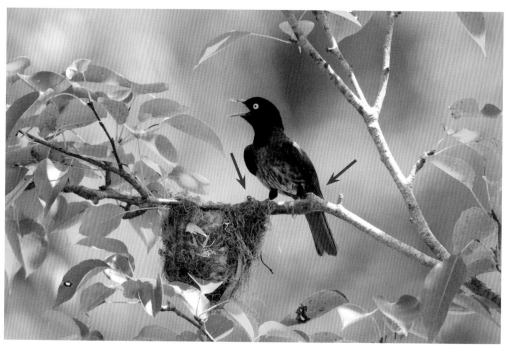

▲ 2011 年在宜蘭山區繁殖的朱鸝就因為巢位被嚴重修剪而使幼鳥消失。

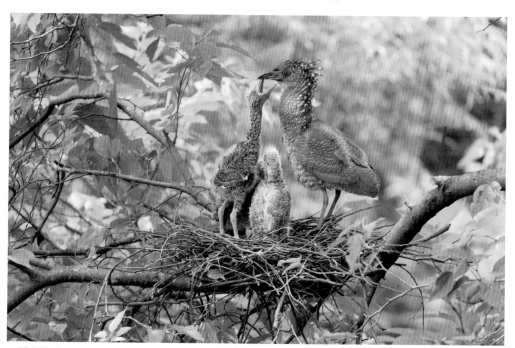

▲野鳥繁殖過程最怕受到干擾，將鳥巢移動或修剪巢位附近遮蔽的樹枝，都可能會造成巢位暴露而使繁殖失敗。

●勿驅趕親鳥

鳥類在孵蛋階段為保持鳥蛋溫度，會長時間待在巢中孵蛋，少數鳥友在拍攝野鳥孵蛋時缺乏耐心，總覺得親鳥一直蹲在巢中不動太過單調，為使親鳥行為有點變化，便以丟小石子或起身干擾來驅趕，好讓親鳥離開鳥巢，以拍攝親鳥離巢和回巢的畫面。這種行為有可能讓親鳥受到驚嚇不敢回巢導致鳥蛋失溫無法順利孵化。尤其像東方環頸鴴、小燕鷗、高蹺鴴等水鳥，慣常在海邊礫石灘、沙地或水岸乾枯地等環境築巢，毫無遮蔭的鳥巢在夏日陽光直射下，地面溫度可達攝氏六十度，如果親鳥因被驚嚇而不回巢，蛋的胚胎會被烤死，因此拍攝這些野鳥繁殖過程必須格外謹慎。

●勿使用閃光燈拍攝巢位

鳥類繁殖過程為顧及幼鳥安全，巢位通常會築在隱密位置，甚至位在比較昏暗的隱密區位，有鳥友為了拍攝清晰照片會使用閃光燈，這種強閃的瞬間亮光會驚嚇親鳥，也會對幼鳥發育中的視力造成傷害。因此拍攝鳥類繁殖應嚴禁使用閃光燈，若巢位光線太暗可調高相機 ISO 值因應。

●勿隨意移動幼鳥

宜蘭冬山地區，曾發現有拍鳥人將築在較高樹冠層，裡頭有幼鳥的朱鸝鳥巢鋸下後綁在較低的樹枝上，方便以平視角度拍攝親鳥回巢餵食幼鳥的影像。結果，隔天不知是被天敵捕食或被盜走，整巢共三隻幼鳥就此失蹤；次年才有鳥友共同募款聘請保全全天候守護朱鸝鳥巢，直至幼鳥長大離巢的誇張卻溫馨的護鳥事件。鳥友們若再發現如此嚴重干擾鳥類繁殖的行為應挺身勸阻，以保護幼鳥順利長大，也避免因極少數人的不當行為，影響愛好野鳥生態攝影眾鳥友們的聲譽。

●勿在鳥巢附近播放鳥音

除不當的行為干擾外，繁殖中的親鳥深怕被其他同類或具威脅性的鳥類侵擾都會提高警戒。如果在鳥巢附近播放鳥音，親鳥必然會以為有天敵或其他同類族群侵入地盤。為保護巢中幼鳥，親鳥會在巢位附近找尋入侵者加以驅趕，當牠急切緊張地順著聲音方位卻又遍尋不著入侵對象，必然會耗損時間和體力，嚴重影響其哺育幼鳥的成功率。因此，在野鳥繁殖期和巢位附近應避免播放鳥音以免嚴重干擾親鳥餵食幼鳥。

臺灣野鳥
攝影地圖

儘管臺灣野生鳥類資源豐富，到處都可以觀賞到豐富多樣的野鳥生態，但是賞鳥和拍鳥的本質畢竟不同，許多賞鳥朋友喜歡經常造訪的鳥點，用望遠鏡可觀賞到眾多鳥類，卻不一定適合拍攝鳥類生態。野鳥攝影除了看得到鳥的身影之外，還希望牠能出現在適宜拍攝的距離或位置，在此僅就以拍攝野鳥生態的角度，表列出臺灣各地最適合拍鳥的地點、季節和鳥種。為方便快速找到鳥點，以及考量大部分鳥友車上或手機都有衛星導航系統，本表也將各攝影鳥點的準確 GPS 座標一併標示，鳥友們只要根據衛星導航的引導就可以快速到達拍攝鳥點。

01 臺灣北部地區

包含臺北市、新北市、桃園市、新竹縣市等區域。

臺北市 —— 植物園

臺北植物園是日治時期設立的苗圃，已有一百多年歷史，園區內種植眾多熱帶性植物，形成熱帶森林般的叢林環境，一年四季都有許多植物開花結果，也吸引眾多野鳥來此覓食，是臺北市區內重要的鳥類棲所。園區內老樹林立，也是鳳頭蒼鷹、松雀鷹等猛禽的棲所，老樹的天然樹洞每年都會吸引領角鴞前來利用繁殖。歷史博物館後方的荷花池可見紅冠水雞、白腹秧雞和翠鳥等長年在此活動，又因為緊鄰和平西路著名的鳥店區，籠中逸出的外來種鳥類也特別多，甚至一些生活在臺灣中海拔的特有鳥類如白耳畫眉、黃山雀、紅頭山雀、白環鸚嘴鵯等也曾在這裡出現，牠們很可能是被飼養後逃逸出來的鳥類。

座標位置：N 25°01.843' E 121°30.534'

拍鳥季節：全年。

野鳥種類：五色鳥、樹鵲、黑枕藍鶲、黑冠麻鷺、小白鷺、栗小鷺、夜鷺、紅冠水雞、白腹秧雞、翠鳥、黃尾鴝、鵲鴝、白腰鵲鴝、鳳頭蒼鷹、松雀鷹、領角鴞等。

▲植物園生態水池附近林木高大茂盛，是野鳥喜歡的棲息環境。

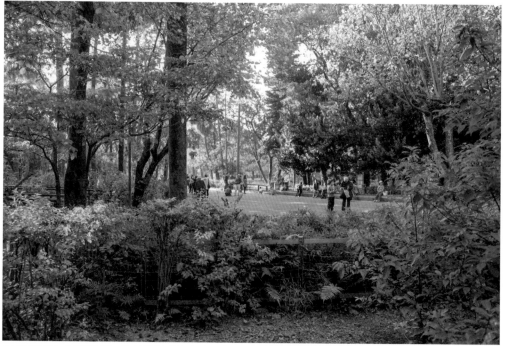

▲交通方便、野鳥眾多，使植物園成為野鳥攝影的好地方。

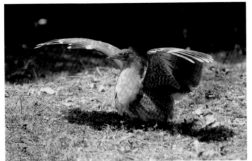

▲地面上的黑冠麻鷺並不在意來往的遊客。

▲生態池中的栗小鷺正獵食池中小魚。

▲美麗的翠鳥是植物園內常見的漂亮精靈。

▲外來種鳥類鵲鴝是植物園的歌手。

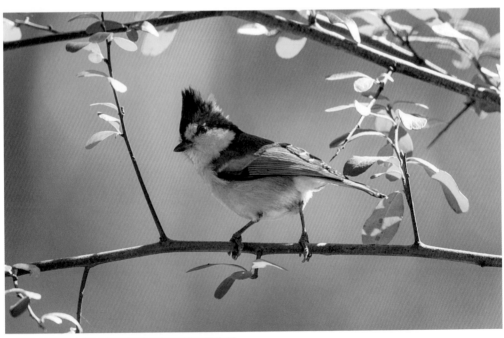

▲棲息於臺灣中海拔的黃山雀也曾在植物園出現。

臺北市 —— 大安森林公園

　　位於臺北市大安區，爲全市面積最大的公園，園區內有竹林、樹林、草坪、生態池等生態環境，是眾多市區鳥類聚集的熱區。鳳頭蒼鷹和黑冠麻鷺每年固定在靠近和平東路的大樹上繁殖育雛，夏天五色鳥啄樹洞築巢時都會吸引大批鳥友拍攝。公園內面積達 0.7 公頃的大型生態池是最吸引人的生態熱區，水池中的生態島不受人們干擾，聚集數量可觀的小白鷺、夜鷺鳥群，水池邊的紅冠水雞、白腹秧雞更是親民不怕人。步道旁的雀榕果實成熟後，綠鳩、白頭翁、八哥都會前來享用大餐，一些稀有的候鳥如噪鵑、烏鶇、黃頸黑鷺、朱連雀等也會在公園內出現。

座標位置：N 25°01.55.3'，E 121°32.15.0'
拍鳥季節：全年。
野鳥種類：鳳頭蒼鷹、黑冠麻鷺、小白鷺、夜鷺、紅冠水雞、白腹秧雞、八哥、綠鳩、金背鳩、珠頸斑鳩、綠繡眼、紅嘴黑鵯、噪鵑、臺灣藍鵲、喜鵲、灰鶺鴒、白眉鶇、赤腹鶇等。

▲在臺北市大安森林公園內，很容易就可以拍攝到豐富的野鳥生態。

▲水池中的生態島吸引小白鷺、夜鷺、牛背鷺聚集繁殖，在繁忙的都市是很難得的生態景象。

◀生態池邊的夜鷺並不怕
人，很容易近距離拍攝。

▲每到繁殖期，在公園內樹上的五色鳥總會吸引大
批鳥友前來拍攝。

◀黑冠麻鷺竟能於遊客穿梭的
草地上自在覓食。

▲五色鳥是公園內最吸睛的鳥類。

▲大安公園森林是鳳頭蒼鷹重要的棲地，牠們會在高大的樹上繁殖。

貴子坑位於關渡平原北側，是目前臺北市僅存面積最大的水稻農業區，全區有貴子坑溪貫穿，這是一條被市政府整得完全失去生命的水泥河道，還好兩邊尚保存廣闊的水田環境，秋天水稻收割後閒置的農田成為候鳥們良好的棲所。根據調查，關渡平原可觀察到 229 種鳥類，關渡宮前的溼地已逐漸陸化，貴子坑附近的水田成為關渡野鳥棲息的熱區。在這裡出現的鳥類除了常見的秧雞、文鳥、斑鳩之外，大部分是冬候鳥和過境鳥，尤其春、秋兩季常會出現一些短耳鴞、長耳鴞、池鷺、小秧雞等稀有過境鳥。

座標位置：N 25°07'36.7"E 121°29'14.6"

拍鳥季節：每年十一月至三月。

野鳥種類：黑頭文鳥、緋秧雞、小秧雞、黑翅鳶、池鷺、短耳鴞、長耳鴞、澤鵟、花澤鵟、魚鷹等。

▲關渡平原位於基隆河和淡水河交匯處，是臺北市生態最豐富的區域。

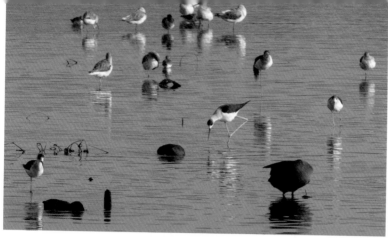
◀在溼地度冬的水鳥。

▲罕見的小秧雞也在關渡出現。

▲緋秧雞是關渡常見的水鳥。

▲水田中常見的赤喉鷚。

▲黑翅鳶是關渡平原常見的猛禽。

▲黑尾鷸會在春天過境關渡平原。

新北市——金山清水溼地

清水溼地位於新北市金山區的清水溪、西勢溪、磺溪出海口，面積約 100 公頃，範圍包括磺清大橋兩側的水田溼地和清水溪流經的三界壇路一帶水田，為北臺灣最大的溼地。由於面積廣大，動植物生態種類豐富繁多，是水禽候鳥抵達或離開臺灣，養足體力再行出發的中繼休憩站，曾因丹頂鶴、簑羽鶴、西伯利亞白鶴等大型珍禽造訪而廣受矚目，目前已紀錄到的鳥類多達 200 種以上，是臺灣北部觀察和拍攝水鳥的重要基地。

除了溼地環境之外，和清水溼地相鄰的「金山青年活動中心」（N 25°13'37.5"E121°38'33.5"）也是北部賞鳥的精華區，尤其在候鳥遷徙過境期間常會出現令人驚喜的鳥種。園區內茂盛的林木上，秋、冬時樹上豐富的果實和種子是眾多樹棲性候鳥的最愛，寬廣的草地是斑點鶇、赤腹鶇、灰背鶇、黑鶇等鶇科候鳥的休息棲地，討人喜歡的戴勝帶著帥氣的羽冠在樹上和草地間來回覓食，到了金山觀鳥一定要到這裡尋寶一番，經常會有意想不到的發現。

▲清水溼地位於金山區的清水溪、西勢溪、磺溪出海口，是北臺灣最大的溼地，有相當多水鳥選擇在此度冬。

座標位置：N 25°13'49.9" E 121°37'58.8"（清水溼地）

拍鳥季節：每年十一月至隔年四月。

野鳥種類：清水溼地—紅尾伯勞、紅頭伯勞、楔尾伯勞、藍喉鴝、夜鷹、紅隼、黑鳶、花澤
　　　　　鵟、丹頂鶴、簑羽鶴、白鶴、花鳧、鴛鴦等各種雁鴨、鷸鷸、鶴鷸、流蘇鷸等
　　　　　各種鷸鴴科鳥類。

　　　　　金山活動中心—花雀、黃雀、桑鳲、金翅雀、樹鷚、戴勝、灰背鶇、斑點鶇、赤
　　　　　腹鶇、黑鶇、山鷚鴝、紅胸鴝、喜鵲、金鵐、黃喉鵐、野鵐、黑鳶、大冠鷲、
　　　　　紅隼等。

▲紅領瓣足鷸是清水溼地常見的冬候鳥。

▲稀有的遷徙性候鳥黑尾鷸會在清水溼地過境停留。

▲ 2015 年小白鶴迷航飛到清水溼地，成為熱門的生態話題。

▲春天候鳥遷徙期間，在清水溪出海口的沙岸常有大量黑尾鷗、織女銀鷗、三趾鷗等鷗科鳥類短暫過境停棲。

▲金山青年活動中心有茂盛的林木和廣闊草坪，是許多陸棲性候鳥重要的落腳區。

▲稀有過境鳥 —— 桑鳲曾出現在活動中心並啄食三角楓內的果實補充體力，再繼續牠的遷徙旅程。

▲2020 年冬天，三隻名列世界瀕危的鳥類 —— 東方白鸛飛臨金山清水溼地棲息度冬。

▲金山青年活動中心的草地上和灌叢中，是黃眉鵐、繡鵐、金鵐等稀有鳥類過境棲息的地方。

新北市——野柳岬

野柳岬是一個東西走向的長型海岬，海岸林生長茂盛，是陸棲性候鳥飛抵臺灣的第一個休息站。野柳岬有三條賞鳥步道，分別是中橫、北橫和南橫。中橫沿途的海岸林是鳥類主要棲息地，鳥況最佳，北橫次之，南橫路程較短，鳥況也較為平淡。位在中橫和北橫交會處的「野柳神廟」（其實就只是一處公共廁所）正好位在避風的弧形山坳處，附近是眾多過境候鳥最常棲息的地方，許多稀有候鳥的紀錄大都在這裡發現，是野柳岬最精彩的拍鳥熱點，只要有熱門鳥況出現，神廟前的步道往往人滿為患，上百隻大砲鏡頭像疊羅漢般將步道擠的水洩不通，蔚為奇觀。

野柳岬的鳥類大致可分為樹棲型、地棲型和空中飛行等類型。樹棲型鳥類是野柳最大的族群，主要以各種過境的野鴝、藍尾鴝、藍歌鴝、日本歌鴝、琉球歌鴝等鴝鳥、鶯科和棕腹仙鶲、綬帶鳥、黃眉黃鶲等鶲科鳥類為主；地棲型的鳥類則以在地面上啄食禾本科植物種子的白眉鵐、黃喉鵐、北朱雀等雀科鳥類和鶇科鳥類為主，在野柳岬附近的天空中則可以見到黑鳶、遊隼等猛禽以及白腹鰹鳥、小軍艦鳥等海鳥飛行。

▲野柳岬突出於臺灣北部海岸，是許多遷徙性候鳥進出臺灣的必經之地。

座標位置：N 25°12'20.9" E 121°41'30.0"

拍鳥季節：每年秋季十月至十二月，春季三月至四月。

野鳥種類：海岸林中有赤翡翠、褐鷹鴞以及黃尾鴝、野鴝、藍尾鴝、藍歌鴝、日本歌鴝、琉球歌鴝等鶲鳥、各種柳鶯、棕腹仙鶲、紫綬帶鳥、黃眉黃鶲等鶲科鳥類，地棲型的鳥類則有在地面上啄食禾本科植物種子的白眉鵐、黃喉鵐、北朱雀等雀科鳥類和鶇科的白斑紫嘯鶇、赤頸鶇、烏灰鶇、虎鶇等。

▲野柳岬上被鳥友戲稱為神廁的公廁附近常有稀有候鳥出現。

▲每當有稀有候鳥出現的訊息，都會吸引眾多鳥友朝聖。

▲有日本橘子之稱的日本歌鴝，是野柳每年秋天野鳥過境重頭戲的要角。

▲迷鳥級的寶興歌鶇也曾在野柳出現。

▶迷鳥棕腹仙鶲於 2013 年曾短暫在野柳停留。

▲在野柳，也曾發現和臺灣特有亞種白尾鴝相似的中國白尾藍鴝。

要尋找一處交通便利又兼具山林陸鳥、山澗溪鳥以及湖岸水鳥等生態特色的地方，位於新店往烏來中途的廣興無疑是一處最適當的選擇。這是一處因為人工築壩所產生的湖泊溼地環境，在下游直潭壩的水位控制下，使得廣興地區湖域終年水流穩定，加上位於水源保護區的開發限制，讓這處低海拔的生態寶地得以幸運地保留下來，也為臺灣珍貴和瀕臨絕種的鳥類，找到了一片有足夠生存縱深的棲息環境來休養生息並繁衍族群。根據當地鳥友觀察統計，廣興地區的野鳥觀察紀錄已經超過 150 種，如此豐富又多樣的鳥類相主要歸因於廣興地區複雜多變的環境形態，以及接連雪山山脈的廣大山林腹地，甚至稀有的熊鷹、白尾海鵰都會在這裡出現，冬季也有穩定的魚鷹族群在此度冬。整體來說，這裡湖泊水鳥、山澗溪鳥、平野森林陸鳥匯聚一堂，低、中海拔的山林野鳥在不同季節交錯出現，多樣性的野鳥生態組成使得廣興地區經常會有令人驚豔的野鳥出現。

座標位置：N 24°54'46.7" E 121°32'16.0"

拍鳥季節：全年都有穩定山鳥族群可拍攝，冬季有中海拔遷降下來的山鳥和冬候鳥魚鷹、白尾海鵰。

野鳥種類：頭烏線、山紅頭、白耳畫眉、冠羽畫眉、大彎嘴、小彎嘴、竹鳥、白喉笑鶇、綠啄花、朱鸝、臺灣藍鵲、紫嘯鶇、河烏、鉛色水鶇、灰鶺鴒等溪鳥，冬季則有魚鷹、白尾海鵰、蜂鷹等猛禽。

◀平廣溪（藍夢溪）注入新店溪後，下方直潭堰水量豐富、水質清澈，是溪澗鳥類的重要棲息環境。

▲鉛色水鶇是平廣溪溪床上常見的鳥類。

▲廣興的溪谷兩側經常可見到美麗的朱鸝。

▲春天水麻果實成熟時會吸引綠啄花鳥前來啄食。

▲直潭堰水域有許多黑鳶棲息。

▶冬季魚鷹會飛到直
潭堰水域捕魚。

新北市——福山卡拉莫基步道

卡拉莫基步道位於烏來區福山村，處於南勢溪上游溪畔，可由福山一號橋的步道入口進入。沿途樹木遮蔭涼爽，自然生態保存良好，動植物滋生茂盛，是條原始好走的路程，因此這條往昔用來狩獵運輸的古道，已被闢築修建成登山步道，包含附近的福山部落，皆為賞鳥和拍鳥的好去處。步道沿途種植不少山櫻花，冬季開花期間會吸引眾多山區野鳥前來啄食花蜜，是拍攝花鳥的好地方。由於緊鄰拉拉山，冬季中海拔山鳥會遷降至此度冬，也會有一些冬候鳥如銅藍鶲、朱連雀、白腹鶇等加入，鳥況特別好。除了樹冠間成群的紅山椒、小卷尾、紅嘴黑鵯、青背山雀、赤腹山雀之外，繡眼畫眉、竹鳥、白喉笑鶇、鷦鷯等也很常見，天空中林鵰、大冠鷲、熊鷹也會在好天氣時於空中盤旋。

座標位置：N 24°46'52.0" E 121°30'12.3"
拍鳥季節：每年十一月至隔年四月，尤以一、二月櫻花盛開季節鳥況最佳。
野鳥種類：青背山雀、赤腹山雀、冠羽畫眉、小彎嘴、大彎嘴、紅嘴黑鵯、紅胸啄花、竹鳥、白喉笑鶇、小卷尾、紅山椒、朱鸝、鷦鷯、黃嘴角鴞、黃魚鴞、林鵰、熊鷹等。

▲福山通往哈盆的卡拉莫基步道環境清幽且少有遊客，是拍攝野鳥的好地方。

▲流經福山的南勢溪為新店溪上游，溪水清澈、兩岸林相茂盛，在此可拍攝到眾多溪澗和山區鳥類。

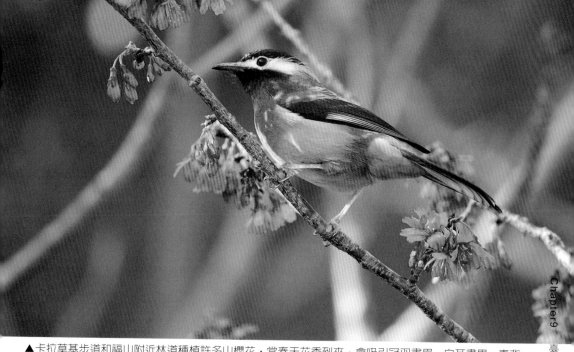

▲卡拉莫基步道和福山附近林道種植許多山櫻花，當春天花季到來，會吸引冠羽畫眉、白耳畫眉、青背山雀、赤腹山雀等鳥類覓食。

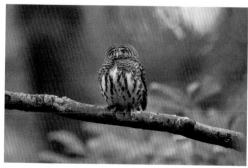

▲可愛的鵂鶹是福山地區常見的日行性貓頭鷹。

▲小啄木鳥會在樹幹和枯木上啄食昆蟲。

▲林鵰為福山地區常見的大型猛禽，天氣晴朗時可見牠在林間穿越。

▲羽色豔麗的紅山椒鳥是福山地區常見鳥類，時常觀察到牠們成群飛越溪谷，紅黃鳥陣在林間波浪起伏非常吸睛。

挖子尾位於淡水河口左岸,是一處典型的河口生態系,水筆仔攔截淡水河挾帶之大量泥沙形成一片沼澤地。由於相當靠近河口因此受潮水漲退影響很大,也帶來豐富的有機物質,營造出一處營養鹽相當豐富的溼地環境,潮水退去後可以看到數量龐大的螃蟹、彈塗魚等生物,也吸引許多鷺鷥科、鷸鴴科、海鷗、燕鷗等鳥類前來覓食。

隨著河岸環境的開發,挖子尾的溼地空間也逐漸被壓縮,僅存數公頃的溼地也因遊憩人口增多而對水鳥棲息造成不小的壓力,因此這裡缺少長時間停留的鳥類,大部分是屬於過境短暫停棲的候鳥,然由於位置特殊,是候鳥重要休息站,春秋兩季候鳥遷徙期間常會觀察到一些珍稀候鳥在此出現,尤其北部地區罕見的唐白鷺常會在這裡成群出現。春、夏季節,東方環頸鴴在沙洲上跑跑停停的忙進忙出,此處也是東方環頸鴴和夜鷹的重要繁殖區。

座標位置: N 25°10'03.1" E 121°25'16.8"

拍鳥季節: 每年十月至隔年四月。

野鳥種類: 大白鷺、中白鷺、唐白鷺、蒼鷺、岩鷺、黑面琵鷺、鸚鵡、大杓鷸、中杓鷸、鶴鷸、大濱鷸、東方環頸鴴、金斑鴴、灰斑鴴、鐵嘴鴴、黑尾鷗、織女銀鷗、小燕鷗、鷗嘴燕鷗、鳳頭燕鷗等。

◀位於淡水河口左岸的挖子尾溼地退潮後,露出寬廣的沙灘溼地,成為水鳥們重要的覓食區。

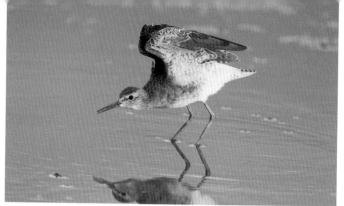

▲鷹斑鷸是挖子尾溼地常見的鳥類。

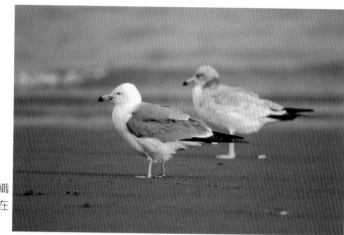

▶春季許多黑尾鷗、織女銀鷗等鷗科鳥類會在挖子尾溼地過境停留。

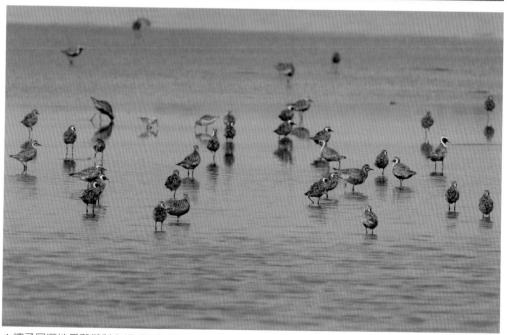

▲挖子尾溼地是鷸鴴科鳥類重要的棲地。

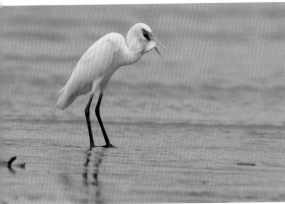

◀唐白鷺是臺灣稀有的過
境鳥，在挖子尾卻是常見
的冬候鳥。

▲東方環頸鴴在挖子尾溼地的高灘沙地有相當穩定
的繁殖族群。

◀稀有的鷗嘴燕鷗會在挖
子尾溼地短暫停留。

▲大濱鷸是春天候鳥遷徙季節很容易在挖子尾發現的過境候鳥。

新北市——田寮洋

田寮洋位於新北市貢寮區,是雙溪河下游流域的一處氾濫溼地,沿著雙溪河 180 度大曲流的低窪地勢上,還有複雜的水圳及沼澤水塘交織成的水域網絡,加上區內廣闊的水田環境構,築成多樣化的野鳥棲地,尤其是春秋兩季的候鳥遷徙旺季,田寮洋更是候鳥的重要驛站,根據統計,這裡出現過的鳥類已多達 300 種,稀有的丹頂鶴、白尾海鵰也曾在這裡出現過,是臺灣東北部最重要的野鳥棲息地,目前田寮洋是當地農民們耕種的水田農地,到這裡賞鳥拍鳥時請特別注意不要任意踐踏農作物。

座標位置:N 25°01'10.1" E 121°55'23.2"
拍鳥季節:每年十月至隔年四月,尤其以春、秋兩季最佳。
野鳥種類:巴鴨、鴛鴦、花鳧、鴻雁、白額雁、花澤鵟、灰澤鵟、黑鳶、短耳鴞、長耳鴞、各種鴉科鳥類、跳鴴、小辮鴴、黑尾鷸、鶴鷸等各種鷸鴴科鳥類、大白鷺、紫鷺、黃小鷺等鷺科鳥類、黃頭黃鶺鴒、白鶺鴒等。

▲田寮洋溼地是雙溪河流域的低窪平原,為臺灣北部重要的野鳥棲地。

▲鴻雁是家鵝的祖先,春季會看到牠們成群在田寮洋的水稻田棲息。

▲紫鷺是田寮洋常見的鷺科鳥類。

▲水稻田是鷸鴴科鳥類的覓食區。

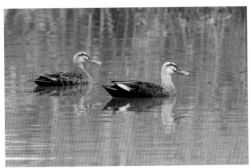

▲花嘴鴨是田寮洋冬季最常見的雁鴨科鳥類。

▲草地上可見到斑點鶇等鶇科鳥類覓食。

▶動作俏皮可愛的黑喉鴝是田寮洋冬季常見的鳥類。

桃園市——大園賞鳥區

桃園市大園區緊鄰臺灣西部海岸，海岸線屬沙岸，和藻礁交錯分布，老街溪、新街溪、埔新溪等小型水系在附近流入大海，周邊水田、水澤、池塘等錯綜分布，為候鳥南遷的首要登陸點，也是北返時的主要休息站，許多候鳥選擇在此短暫停留後，繼續啟程前往南方或往北方遷徙；有些候鳥也會直接在這兒越冬，等到來年春暖花開時再前往北方的家鄉。根據調查，這裡曾出現多達 130 種鳥類在此棲息，特別是鷺科鳥類雲集，一些稀有候鳥，如中賊鷗、黃頸黑鷺、棕夜鷺、大麻鷺、黑面琵鷺、白頭鶴等亦曾出現，每年總會吸引大批鳥友前來朝聖。大園賞鳥區的範圍包含圳頭、內海、沙崙等村落的水田、埤塘和老街溪出海口處的許厝港溼地及沿海沙岸地帶。圳頭的李厝和廣興堂，以及沙崙附近的水田在秋季水稻收成之後便注水泡田，是鷸鴴科和鷺鷥科鳥類的重要度冬區。許厝港面積 961 公頃，具有廣闊的潮間帶溼地，清朝時曾經是中國沿海與臺灣重要出入港口，今日已廢棄沒落，港口也漸漸淤塞轉變為溼地。周遭河口地形發達，具有海岸防風林、潮間帶、沼澤、沙洲以及埤塘、農田等，提供野鳥良好的生態環境，被國際鳥盟評為重要野鳥棲地，並於 2011 年由內政部劃定為國家重要溼地。

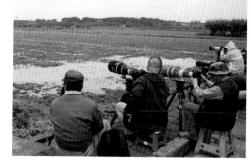

▲大園地區冬季休耕的水稻田是鷸鴴科、鷺鷥科等冬候鳥的重要度冬棲地，也是鳥友們拍攝野鳥生態的好去處。

座標位置： 圳頭李厝—N 25°05'08.8" E 121°11'59.1"
圳頭廣興堂—N 25°04'49.7" E 121°12'01.0"
內海國小—N 25°05'12.3" E121°11'23.7"
沙崙中央路—N 25°05'53.2" E 121°13'13.0"
沙崙濟聖宮—N 25°06'06.9" E 121°13'39.7"
許厝港—N 25°05'13.6" E121°10'38.4"

拍鳥季節： 九月至隔年四月，以九、十月和三、四月的鳥況最佳。

野鳥種類： 各種鷺鷥科鳥類、鷸鴴科鳥類、鶺鴒科鳥類、黑面琵鷺、鷗科和燕鷗科鳥類。

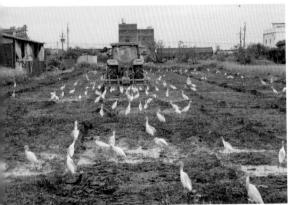

◀春天農民翻田準備春
耕,吸引大群牛背鷺爭食
昆蟲和軟體生物。

▲退潮後的許厝港有寬闊的潮間帶,是水鳥的重要
覓食區。

◀大園區李厝附近的水田
常有成群黑面琵鷺棲息。

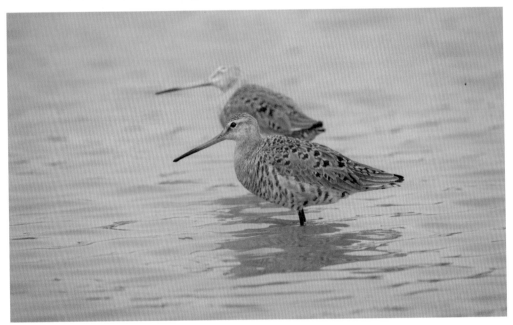

▲黑尾鷸也會成群在大園水田中覓食。

▶滯留在許厝港潮間帶度
冬的鴻雁。

▲稀有候鳥中賊鷗也在許厝港潮間帶的沙洲上出
現。

▶換上亮麗羽色的金斑鴴是
大園春季常見的過境候鳥。

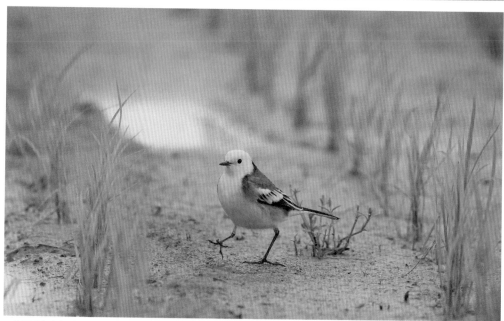

▲黃頭鶺鴒於大園的水田裡悠閒覓食。

新竹市 —— 金城湖賞鳥區

金城湖是位於新竹市香山區客雅溪出海口北岸的半天然湖沼區，是港南地區農田的主要排水出口，具有調節海埔新生地水位的功能，包含堤外的潮間帶沼澤區面積約有三百五十公頃，是新竹地區最重要的野鳥生態觀賞區，也是遷徙性水鳥重要的棲息地，2004 年丹頂鶴丹丹就在這裡出現。金城湖賞鳥區被道路分隔成大小兩個湖區溼地，大湖面積約五公頃，是整個賞鳥區的核心位置，中央的沙洲提供鷺科、鷸科及雁鴨科鳥類的棲息場所，加上海埔新生地所形成的潮間帶海濱生物豐富，更成為鳥類的天然五星級餐廳，每逢堤外漲潮，許多鳥類便飛到堤內的湖區停歇，族群數量龐大。小湖區位於道路北側，水位較低有許多裸露的泥灘地，是水鳥重要棲地，春秋兩季的水鳥遷徙期間常發現半蹼鷸、黑面琵鷺等稀有水鳥出現，尤其春夏之際數量多達數百隻的高蹺鴴會在這裡聚集繁殖，可觀察記錄到高蹺鴴求偶、交配、築巢、孵蛋、育雛等完整的生態過程。

座標位置：N 24°48'35.6" E 120°54'37.0"
拍鳥季節：十月至隔年四月，以三、四月的鳥況最佳，夏季以拍攝高蹺鴴繁殖為主。
野鳥種類：各種鷺鷥科鳥類、鷸鴴科鳥類、鷸鴴科鳥類、雁鴨科、秧雞科和黑面琵鷺、丹頂鶴等鳥類。

◀位於客雅溪口的金城湖一帶有寬闊的草澤水域，是水鳥最好的棲地。

▲金城湖是鷿鷈科、雁鴨科、鷺鷥科、秧雞科等水鳥的棲地。

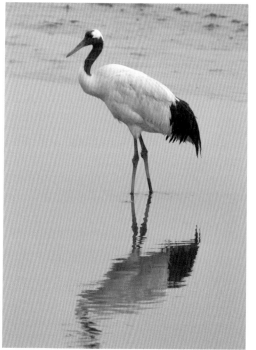

▲金城湖北側的小池溼地常聚集數百隻高蹺鴴。

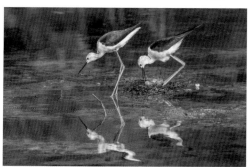

▲ 2004 年珍稀候鳥丹頂鶴丹丹在金城湖出現。　　▲每年都有許多高蹺鴴在金城湖溼地繁殖。

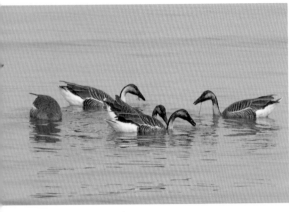

◀成群鴻雁在堤外的香山
溼地覓食。

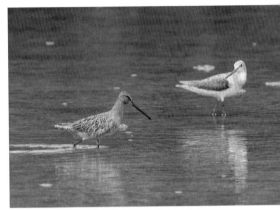

▲金城湖溼地常常發現稀有的半蹼鷸出現。

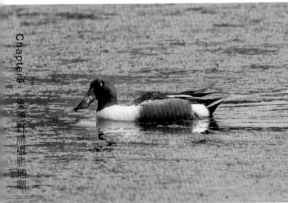

◀琵嘴鴨是金城湖溼地常
見的雁鴨科鳥類。

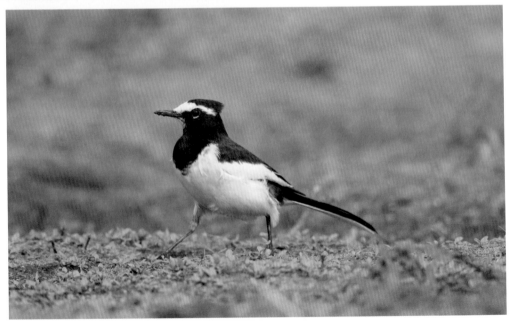

▲罕見的迷鳥──日本大花鶺鴒也曾出現在金城湖附近的水田。

case: 02　臺灣中部地區

包含臺中市、南投縣、彰化縣、嘉義縣等區域。

臺中市 —— 八仙山賞鳥區

八仙山國家森林遊樂區位於臺中市谷關附近，海拔大約 700 公尺，地處佳保溪匯入十文溪處的沖積臺地上，二溪的水質清澈且水量充沛，是溪澗鳥類最喜歡的環境，常見紫嘯鶇、鉛色水鶇、河鳥和灰鶺鴒等在溪床中活動。這裡的森林屬於暖溫帶闊葉林，以臺灣二葉松、臺灣五葉松、肖楠及殼斗科植物為主，成為低海拔鳥類的重要棲息地，全年可見臺灣藍鵲、樹鵲、紅嘴黑鵯、小卷尾、小啄木、赤腹山雀、紅山椒、朱鸝等鳥類。由於和中央山脈相連的地理位置，每年秋、冬兩季，許多中、高海拔的山鳥如黃山雀、茶腹鳾、白喉笑鶇、紋翼畫眉等會垂直降遷至園區範圍避冬，使得園區內的鳥類數量和種類增加許多，尤其到了農曆過年的初春季節，園區內的山櫻花盛開時會吸引眾多喜歡吸食花蜜的山鳥聚集覓食，是觀賞和拍攝花鳥美景的最佳季節，主要的拍鳥地點是第一停車場、第二停車場和餐廳旁的生態池附近，另外再往第一停車場路邊的滴水造景是拍攝黃山雀、綠畫眉、赤腹山雀等山鳥洗澡喝水的重要鳥點。

▲山莊往停車場轉彎處的小水池會吸引許多山鳥到此洗澡，只要在附近守候就可拍攝到各種山鳥輪流洗澡的畫面。

座標位置：N 24°11'31.0" E 121°00'54.1"

拍鳥季節：每年十一月至隔年三月，以農曆春節前後鳥況最佳。

野鳥種類：臺灣藍鵲、樹鵲、紅嘴黑鵯、小卷尾、小啄木、綠畫眉、赤腹山雀、紅山椒、朱鸝、黃山雀、茶腹鳾、白喉笑鶇、竹鳥、河鳥、鉛色水鶇、紫嘯鶇等。

▲山櫻花盛開時是到八仙山拍攝野鳥的最好季節。

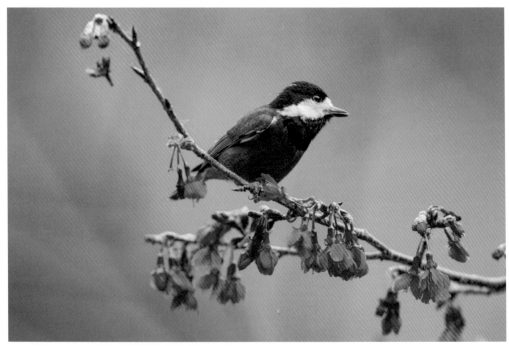

▲赤腹山雀會在櫻花樹上啄食櫻花花瓣。

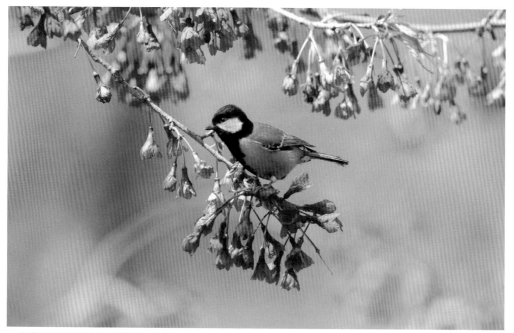

▲青背山雀也是八仙山常見的鳥類。

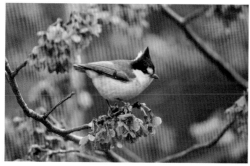

▲棲息在中海拔的黃山雀，冬季時會遷降到較低海拔的八仙山度冬。

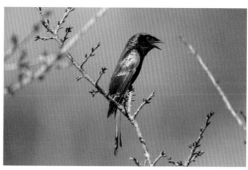

▲中氣十足的小卷尾是八仙山的歌手，牠常和紅山椒鳥、繡眼畫眉、綠畫眉等一起活動。

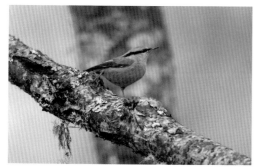

▲中海拔山區常見的茶腹鳾也會遷降到八仙山度冬。

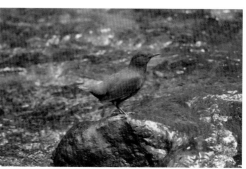

▲流經八仙山森林遊樂區的十文溪水質清澈，是河烏、鉛色水鶇、紫嘯鶇等溪澗鳥類的棲地。

臺中市——大雪山賞鳥區

大雪山國家森林遊樂區是臺灣知名度最高的賞鳥和拍鳥區，全區涵蓋了鐵杉林、檜木林及以殼斗科植物爲主的暖溫帶闊葉林等，每一生態帶均有代表性的巨木留存，是林相變化最爲細膩的森林遊樂區。全長50公里的大雪山林道，沿途處處都是精彩的賞鳥據點。由東勢順著大雪山林道在23.5K附近是第一處拍攝野鳥的精華區，這裡有穩定的藍腹鷴和深山竹雞族群出現，這兩種臺灣特有種鳥類以往是非常不容易被發現，現在卻成爲每回都可遇見的代表鳥種。23.5K另一熱點是每年春節前的山桐子和羅氏鹽膚木果實成熟時，眾多山區鳥類都會聚集到這裡享用年度大餐，除了數量眾多的冠羽畫眉、白耳畫眉、五色鳥、青背山雀等常見鳥類之外，平時難得一見的黃腹琉璃、白頭鶇、黃山雀也會來此啄食果實，此時是到大雪山賞鳥最熱門的黃金檔期。大雪山的另一處賞鳥熱點是在林道50K處的小雪山莊附近，這裡海拔高度約2700公尺，是觀賞臺灣高海拔鳥類的好地方，山莊前方的冷杉林上經常可見煤山雀、火冠戴菊鳥、鷦鷯和星鴉等高海拔鳥類停棲，地面則有酒紅朱雀、灰鷽、金翼白眉、栗背林鴝等在覓食，而往天池的路上，可在道路旁見到高雅的帝雉和山羌悠閒漫步，且牠們並不太理會遊客。除上述兩處賞鳥熱點外，大雪山區處處都是賞鳥拍鳥的好去處，只要靜心觀察經常會有令人意外的發現。

座標位置：林道23.5K—N 24°14'47.4" E 121°56'08.3"
小雪山莊—N 24°16'45.9" E 121°01'36.0"

拍鳥季節：全年均適合拍鳥，以農曆春節前後鳥況最佳，春季三至四月適合拍攝藍腹鷴及帝雉求偶行為。

野鳥種類：22K至23.5K—冠羽畫眉、白耳畫眉、青背山雀、藍腹鷴、深山竹雞、黃腹琉璃、白尾鴝、黃胸青鶲、大赤啄木、黃山雀、茶腹鳾、紫嘯鶇、虎鶇、鷦鷯、林鵰等。
35K—金翼白眉、栗背林鴝、藍腹鷴、藍尾鴝、棕面鶯、松鴉、冠羽畫眉、紋翼畫眉等。
50K—帝雉、金翼白眉、星鴉、褐色叢樹鶯、深山鶯、火冠戴菊鳥、煤山雀、栗背林鴝、鷦鷯、灰鷽、酒紅朱雀、白眉林鴝等。

▲大雪山林道 23.5K 處有棵山
桐子，當它滿樹鮮紅的果實成
熟時，就會吸引大量聚集覓食
的山鳥和許多耐心等待拍攝的
鳥友。

▶山桐子的果實是白耳
畫眉、黃腹琉璃、白頭
鶇等山鳥的最愛。

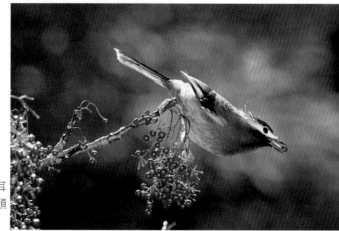

▲羅氏鹽膚木的果實具有豐富的鹽分，許多山鳥都喜歡啄食。

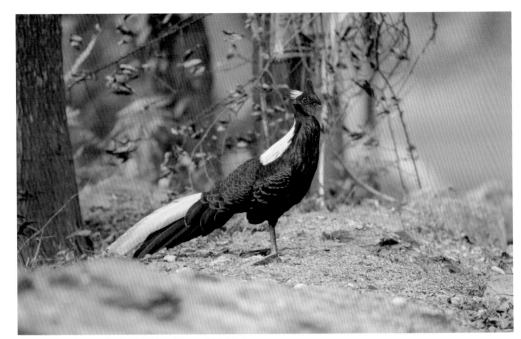

▲大雪山是最容易觀賞到珍稀鳥類藍腹鷴的地方。

▲生性隱密的深山竹雞只有在大雪山才有機會發現
牠們。

▲幸運的話，在大雪山可以見到稀有的臺灣特有亞
種鳥類 ── 大赤啄木。

▲松鴉喜歡在森林中、下層啄食堅硬果實，在大雪
山區運氣好的時候可以和牠偶遇。

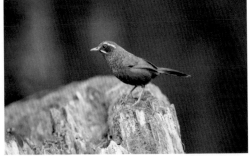

▲金翼白眉是大雪山區最響亮的森林歌手，在小雪
山莊附近要拍攝到牠並不困難。

臺中市——武陵農場

位於雪山腳下的武陵農場早年是退輔會種植高山蔬菜的農場，因山地開墾造成土壤流失，以及大量噴灑農藥致使生活在七家灣溪裡的國寶魚櫻花鉤吻鮭面臨生存危機，目前國有林地已收回復育造林，多年下來除了櫻花鉤吻鮭族群已趨穩定外，整體農場的生態環境也更加豐富友善，現已成為著名的遊憩區，尤其是每年春天的櫻花季更吸引蜂擁而至的賞櫻人潮。

武陵農場是一處中海拔的谷地環境，清澈的七家灣溪流經其間，原始林、人工林、農場、草原、遊憩區等交錯分布，環境複雜多變及相對溫暖的谷地氣候，提供多樣的野鳥棲息環境，根據調查，農場內大約可觀察到 130 種野鳥，大部分是臺灣中高海拔的留鳥，也有一部分是冬季到此度冬的候鳥。以季節來看，冬季是武陵農場賞鳥拍鳥旺季，除了原來的冠羽畫眉、紋翼畫眉、竹鳥、青背山雀、藍腹鷳等中海拔鳥類以及溪流附近的鉛色水鶇、小剪尾、河烏、藍磯鶇之外，許多較高海拔鳥類如煤山雀、褐色叢樹鶯、深山鶯等也會降遷到農場內棲息，再加上眾多來此度冬的白腹鶇、白眉鶇、虎鶇、臘嘴雀、黃尾

▲武嶺農場是遊憩、觀景、拍鳥的好地方。

鴝等，使得農場的野鳥熱鬧非凡。尤其是梅花、櫻花盛開的季節，許多野鳥群聚穿梭於花叢枝枒間蔚為奇觀。武陵農場的拍鳥據點有國民賓館附近、花園廣場、武陵農場行政中心附近、雪山登山口前的露營區以及武陵橋附近，各據點的環境各有特色，出現的鳥種也略有不同，鳥友可在各據點間尋覓鳥蹤。

座標位置：N 24°21'11.7" E 121°18'36.8"
拍鳥季節：每年十一月至隔年四月最佳
野鳥種類：冠羽畫眉、紋翼畫眉、竹鳥、青背山雀、紅頭山雀、藍腹鷴、竹雞、鉛色水鶇、
　　　　　小剪尾、河烏、藍磯鶇、煤山雀、褐色叢樹鶯、深山鶯、火冠戴菊鳥、白腹鶇、
　　　　　白眉鶇、虎鶇、臘嘴雀、黃尾鴝等。

▲春天的櫻花季是武嶺農場拍鳥的最佳季節。

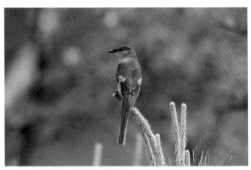

▲羽色豔麗的紅山椒鳥是武嶺農場常見的鳥類。

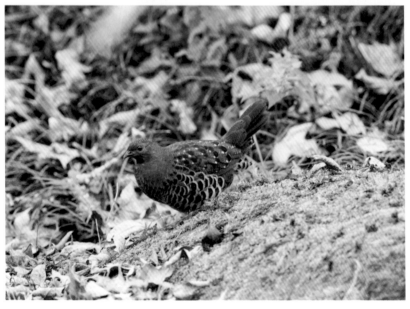

◀園區的樹林下方常見竹雞成群覓食，對遊客並不太理會。

▲冬候鳥虎鶇會在草地
上活動。

▶鉛色水鶇是園區內隨
處可見的鳥類。

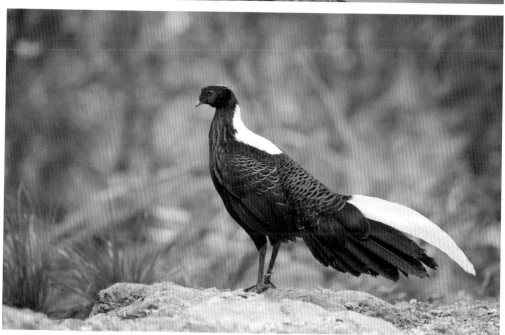
▲武嶺吊橋往桃山瀑布的步道附近和藍腹鷴不期而遇。

南投縣──杉林溪森林遊憩區

　　杉林溪位於南投縣著名的溪頭森林遊樂區再進去約 17 公里，海拔高度約 1600 公尺，屬於臺灣中海拔的生態環境，園區內有森林、花園、瀑布、溪流，環境多樣，鳥類種類和數量都非常豐富，是賞鳥、拍鳥和遊憩休閒的好去處。

　　杉林溪的鳥類主要以森林鳥類和溪澗鳥類為主，大部分的中海拔鳥類在這裡都可以看到，而小剪尾、河烏、鉛色水鶇、紫嘯鶇等更是溪床上的常客，以鳥類拍攝的行程來說幾乎整年都有不錯的拍攝鳥況，往藥草園沿途的華亭是拍攝鱗胸鷦鷯的著名據點，有時候害羞的小翼鶇也會出來串場。藥草園區也是拍鳥的重要據點，

沿著園區步道，成群的冠羽畫眉、紅頭山雀、繡眼畫眉、青背山雀、紅山椒在林間穿梭，藪鳥、白尾鴝、黃胸青鶲等則會在下層活動。再往前行到達松瀧岩瀑布附近是拍攝小剪尾、河烏、鉛色水鶇和紫嘯鶇的好地方。到了每年十月左右，園區內廣泛種植的狀元紅果實成熟時，是杉林溪鳥況最熱鬧的季節，只要在結滿紅通通果實的狀元紅樹叢附近等待，成群的白耳畫眉、冠羽畫眉、紋翼畫眉、藪鳥就會飛到你面前來享用年度大餐，較著名的拍攝據點有紅橋橋頭、大飯店側門附近及藥草園步道兩側。

座標位置：N 23°38'03.7"E 120°47'30.4"
拍鳥季節：全年均適合拍鳥，以每年十月狀元紅果實成熟期鳥況最佳。
野鳥種類：冠羽畫眉、白耳畫眉、紋翼畫眉、藪鳥、松鴉、黃胸青鶲、黃腹琉璃、黃山雀、青背山雀、小翼鶇、鱗胸鷦鷯、小剪尾、河烏、鉛色水鶇、紫嘯鶇等。

▲杉林溪生態豐富多樣，是拍攝野鳥的好去處。

▲沿著溪澗步道就可以拍攝到許多鳥類。

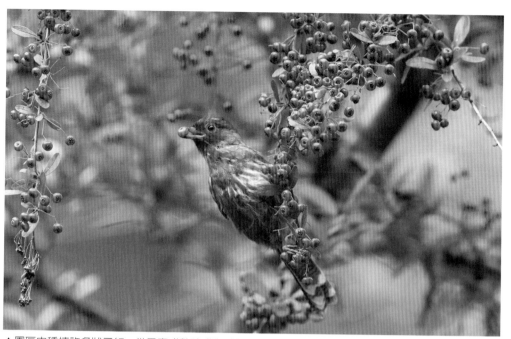

▲園區內種植許多狀元紅，當果實成熟時成為紋翼畫眉、冠羽畫眉、白耳畫眉等鳥類豐盛的佳餚。

▲愛唱歌的藪鳥是園區內灌叢中常見的鳥類。

▲黃山雀在園區內頗為常見。

▲秋天青楓的果實成熟時，平時難得一見的褐鷽就會群聚到樹上啄食其種子。

▲小剪尾偏好水流較平靜的水域。

南投縣──塔塔加

位於臺21線道路和臺18線道路交界處的塔塔加是登玉山主峰登山口的所在地，海拔高度有2600公尺，玉山國家公園在這裡規劃有多條完整的登山步道，是遊客很喜歡造訪的高海拔遊憩區，也是拍攝中高海拔鳥類的好地方。到塔塔加拍鳥可以由南投縣的水里沿臺21線公路上山，沿途也有幾處拍鳥據點可以停留觀察，首先是在臺21線122K處有一小型停車場，這裡可仰觀玉山主峰，附近有幾棵山桐子，大約每年一月山桐子果實成熟時，

眾多山鳥如黃腹琉璃、青背山雀和許多畫眉科鳥類會聚集在樹上啄食，是近距離拍攝這些山鳥的好地方。到了公路132K處還有一處較寬廣的休息區，這裡有很多山櫻花老樹，每年一、二月櫻花盛開季節，附近的白耳畫眉、冠羽畫眉、青背山雀、紅頭山雀等山鳥就會群聚這裡享用花蜜大餐，只要靜靜在櫻花樹下等待就可以拍到令人驚艷的花鳥作品。來到公路152K附近也就是塔塔加遊客中心下方的停車場，成群的星鴉會以粗啞的叫聲歡迎你，這

◀塔塔加寬敞的停車場鳥相豐富，成為鳥友們最喜歡駐足拍鳥的據點。

▲可愛的紅頭山雀是新中橫132K櫻花樹上的常客。

◀臺20線新中橫132K的停車場種植很多櫻花，也是拍鳥的好據點。

裡也是非常好的拍鳥據點，帝雉、酒紅朱雀、灰頭花翼畫眉、金翼白眉、煤山雀、黃羽鸚嘴、白眉林鴝、灰鷽等高海拔鳥類是這裡的代表性鳥種。若有機會在此過夜，也不要錯過太陽下山後才出來覓食的灰林鴞，牠會靜靜站在公路旁的交通標誌或枯枝上，注視著下方排水溝伺機捕食在水溝中活動的鼠類，只要以車拍方式就可拍攝到灰林鴞專注的神情。

座標位置：臺 21 線道 122K— N 23°32'29.8" E 120°54'29.5"
　　　　　臺 21 線道 132K— N 23°32'00.3" E 120°54'31.2"
　　　　　臺 21 線道 152K— N 23°28'57.6" E 120°53'09.3"
拍鳥季節：臺 21 線道 122K—每年一月左右
　　　　　臺 21 線道 132K—每年一至二月及每年四月。
　　　　　臺 21 線道 152K—全年均適合拍鳥，夜拍灰林鴞以每年四至七月較佳。
野鳥種類：帝雉、酒紅朱雀、星鴉、灰頭花翼畫眉、金翼白眉、煤山雀、黃羽鸚嘴、白眉林鴝、灰鷽、冠羽畫眉、白耳畫眉、藪鳥、青背山雀、紅頭山雀、黃腹琉璃、茶腹鳲、紋翼畫眉、竹鳥等。

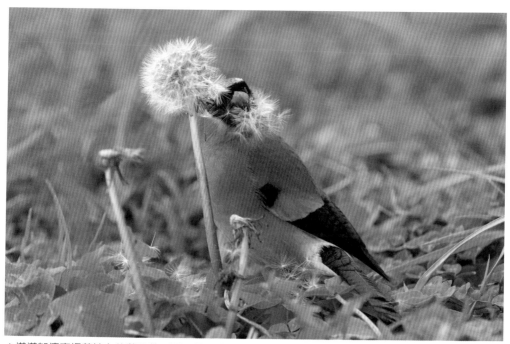

▲塔塔加停車場草地上的蒲公英，夏天種子成熟時，吸引成群灰鷽來覓食。

▲黃羽鸚嘴是號稱最難
觀察的鳥類之一，在塔
塔加附近的箭竹叢中頗
為常見。

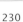

▶夕陽下山後，灰林鴞
就會站在公路旁的交通
號誌上注視排水溝中高
山白腹鼠的動靜。

▲栗背林鴝是臺灣特有種鳥類，在塔塔加頗為常見。

南投縣──合歡山區

如果要找一處最適合拍攝高海拔鳥類生態的好去處，位於南投縣霧社往花蓮途中的合歡山必定是最佳選擇，這裡的海拔高度都在三千公尺以上，植物相以冷杉、和箭竹草原為主，臺灣大部分高海拔鳥類如岩鷚、酒紅朱雀、火冠戴菊鳥、金翼白眉等在此都可以觀賞到，所看到的鳥類不是特有亞種就是臺灣獨一無二的特有種，非常具有島嶼的鳥類生態特色。到合歡山

賞鳥和拍鳥最吸引人的除了鳥類特色和高峻秀麗的高山景緻之外，就是沿途車輛通行無阻，到達定點只要停好車就可以不費力氣就近拍攝野鳥。到合歡山拍鳥可鎖定幾處定點耐心等待，就會有野鳥飛到視線內讓你拍攝，由清境農場上合歡山方向首先到達的是昆陽，標高 3085 公尺，是一處設有停車場的平坦高山臺地，停車場周邊灌叢常有金翼白眉、酒紅朱雀、栗背林

▲合歡山區是拍攝高海拔野鳥最好的地方，其中松雪樓附近的冷杉林和往滑雪中心的步道旁是拍鳥熱點。

鴝、灰鶺等鳥類出現。沿臺14甲線公路往上到達標高3275公尺的武嶺，這是臺灣公路的最高點，也是展望合歡群峰的好景點。武嶺停車場旁的岩壁附近是拍攝岩鷚和酒紅朱雀的最佳地點。沿公路下到松雪樓附近，在賓館前方的冷杉樹叢經常會有火冠戴菊鳥、鷦鷯、煤山雀停棲，下方的灌叢和步道兩側常可以拍到酒紅朱雀、栗背林鴝、金翼白眉、深山鶯等鳥類。海拔較低的小風口是國家公園管理站的位置，這裡的灰鶺、酒紅朱雀、火冠戴菊鳥、栗背林鴝等也是拍攝主角。

座標位置：松雪樓—N 24°08'30.9" E 121°17'04.2"
　　　　　小風口—N 24°09'42.0" E 121°17'13.7"
拍鳥季節：每年四月至八月最佳。
野鳥種類：酒紅朱雀、煤山雀、栗背林鴝、灰鶺、火冠戴菊鳥、岩鷚、鷦鷯、金翼白眉、深山鶯等。

◀海拔3000公尺的合歡山區大部分是箭竹和冷杉林，是高海拔野鳥的重要棲地。

▲武嶺附近的碎石坡常見酒紅朱雀停棲。

◀岩鷚是臺灣海拔分布最高的鳥類，合歡山則是最容易拍攝到牠的地方。

▶煤山雀是海拔分布
最高的山雀科鳥類。

▲冷杉樹上鶎鶒高唱著嘹亮歌曲。

▶嬌小的火冠戴菊鳥常
在冷杉樹上穿梭覓食。

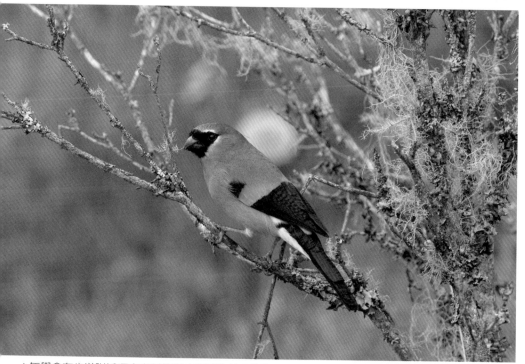

▲灰鷽會在步道附近啄食虎杖等灌木和其他草本植物的種子。

濁水溪是臺灣輸砂量最大的河川，來自上游砂石長年累月地堆積下，造就彰化縣福寶和漢寶一帶海岸成爲臺灣最廣闊的泥灘海岸溼地，除了是漁民養蚵重地，更是候鳥們的遷徙跳板以及度冬棲地，每年冬天都會吸引大量鷸鴴科、鷺鷥科、雁鴨科等候鳥棲息，是中部地區最重要的候鳥棲地。退潮之後，海堤外就會露出寬達數公里的泥灘溼地，有些泥灘可直接將車開進去採收牡蠣，鳥友們也常驅車進入拍攝野鳥，但由於溼地太過寬闊，儘管可以觀察到成群的水鳥，但要接近拍攝並不容易，而且需特別注意漲潮時間，要在潮水漲起前回到岸上，否則可能受困。回到堤內其實也不用閒著，就在福寶溼地的長堤附近有一處由當地野鳥保育人士經營的福寶生態教育園區，這裡是近距離觀察拍攝水鳥的好地方。

「福寶生態教育園區」位於福興鄉新生路附近，爲了規劃以「人文、生態、教育、觀光、休閒」爲主的在地社區特色，幾位愛鳥人士承租了 2 公頃的土地將其規劃爲適合水鳥棲息的溼地環境，並在周遭種植紅樹林設置賞鳥牆、賞鳥小屋和解說

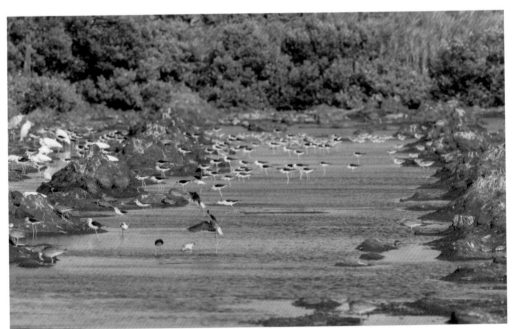

▲福寶溼地爲當地保育團體所營造的人工溼地，是堤外潮間帶水鳥漲潮時的重要暫時棲地。

教育中心以提供各級學校作為戶外鄉土教學，是對野鳥生態有興趣人士就近觀察野鳥生態的好去處。目前除了終年常見的緋秧雞、褐頭鷦鶯、紅鳩、珠頸斑鳩、彩鷸之外，每當冬季更有大量候鳥報到，有小燕鷗、赤足鷸，賞鳥人透過望遠鏡、賞鳥牆觀察孔，看到溼地裡不同鳥類家族，如尖尾鴨、東方環頸鴴、高蹺鴴等，其中高蹺鴴是冬候鳥，也有不少已成留鳥。

「福寶溼地」海堤盡頭的沙灘，是濱鷸出沒的地方。到這裡要仔細地觀察才會看到密密麻麻的濱鷸停歇在沙灘上，因為濱鷸的羽色和白色的蚵仔碎殼沙灘顏色混在一起，無法分辨。傍晚到這裡，則可以腳踩沙灘上，欣賞夕陽餘暉的浪漫景觀。

座標位置：N 24°02'55.1" E 120°23'41.7"
拍鳥季節：每年十一月至隔年四月最佳，鳥種以過境和度冬的候鳥為大宗。
野鳥種類：中杓鷸、小杓鷸、黑尾鷸、田鷸、反嘴鷸、赤足鷸、彩鷸、反嘴鴴、高蹺鴴等眾
　　　　　　多鷸鴴科鳥類，另外灰胸秧雞、白腹秧雞等秧雞科鳥類和黑腹燕鷗、裡海燕鷗、
　　　　　　小燕鷗等燕鷗科鳥類也很常見。

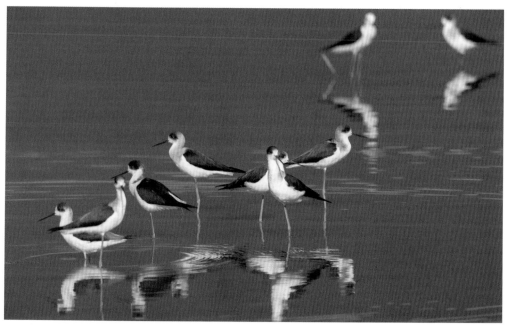

▲福寶溼地有相當多高蹺鴴停棲，數量往往多達數百隻。

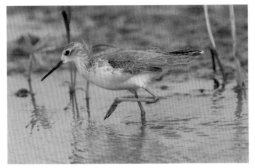
▲小青足鷸是溼地常見的水鳥。

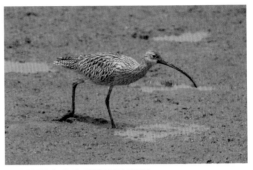
▲大杓鷸也會在福寶溼地出現。

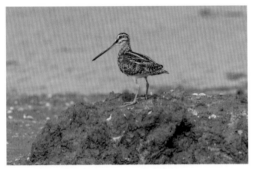
▲田鷸會在福寶溼地的水岸邊活動。

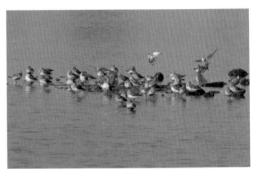
▲堤外的漢寶溼地是鷸鴴科鳥類的重要棲地。

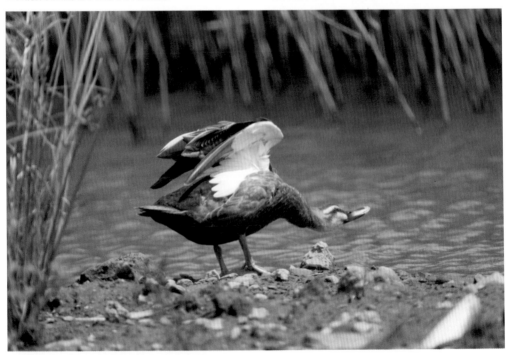
▲福寶溼地也有許多雁鴨科鳥類來此度冬。

嘉義縣——鰲鼓溼地

嘉義縣東石鄉的鰲鼓溼地面積廣達1470公頃，由於天然環境條件優越，鰲鼓溼地由一處因地層下陷而廢棄的臺糖農場和早年的海埔新生地，變身成為臺灣西部沿海最閃亮的溼地生態環境，區內除了淺水沼澤溼地之外，還有水產養殖魚塭、農田、防風林、生態造林、淡水地、鹹水地、紅樹林以及堤外的河口、潮間帶等相當多樣的生態環境與棲地型態，動物、植物種類繁多，也吸引眾多鳥類在此棲息繁殖，根據歷年調查，園區內出現過的鳥類種類已超過260種，除了平地常見的環頸雉、棕三趾鶉、大卷尾、綠繡眼、紅嘴黑鵯等留鳥之外，鰲鼓溼地的鳥類主要以遷徙性的候鳥為主，如雁鴨科、鷿鷈科、秧雞科、鷸鴴科、鷺科、鷗科等水鳥，也經常出現東方白鸛、黑鸛、黑面琵鷺、唐白鷺、諾氏鷸、丹氏鸕鷀等較稀有的鳥類，黑翅鳶、雀鷹、澤鵟、赤腹鷹、灰面鵟、魚鷹等猛禽也是常客。

由南堤抽水站附近沿著堤內道路到達俗稱千島湖的草澤溼地，成群赤頸鴨、小

▲鰲鼓溼地是水鳥度冬的天堂。

水鴨和琵嘴鴨悠遊其間，白冠雞、小鸊鷉就在路邊的水草間覓食。往前走到達 8 號賞鳥亭，這裡的開闊水域是拍攝鸕鷀的好地點，每年上千隻在鰲鼓溼地過冬的鸕鷀就在此棲息。堤內道路內側沿途設有八處賞鳥亭，是觀賞和拍攝野鳥的好據點，而且每處賞鳥亭前方的水域環境及出現的野鳥種類各不相同。另外到鰲鼓拍鳥也可採用開車沿途找鳥的車拍方式，往往可以意外記錄到令人驚喜的畫面。

座標位置：N 23°29'39.9" E 120°09'19.3"

拍鳥季節：每年十一月至隔年四月最佳。

野鳥種類：赤頸鴨、琵嘴鴨、澤鳧、白眼潛鴨、白額雁等雁鴨科；高蹺鴴、反嘴鴴、大杓鷸、青足鷸等鷸鴴科；紅冠水雞、白冠雞等秧雞科；蒼鷺、紫鷺、黃小鷺等鷺科；紅嘴鷗、裡海燕鷗等鷗科；鸕鷀科及黑面琵鷺、東方白鸛、黑鸛等水鳥。

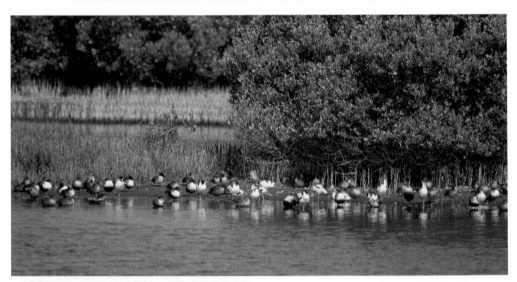

▲雁鴨科和鷸鴴科候鳥是鰲鼓溼地數量最多的鳥類。

▲冬季有非常多鸕鷀在鰲鼓溼地度冬。

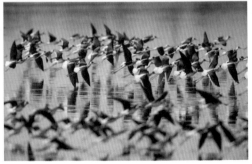

▲高蹺鴴在鰲鼓溼地群飛，相當壯觀。

▶鰲鼓溼地的稀有候
鳥黑頸鷿鷉。

▲在鰲鼓溼地可近距離觀察白冠雞覓食。

▶動作靈敏的小鷿鷉整
年都棲息在這裡。

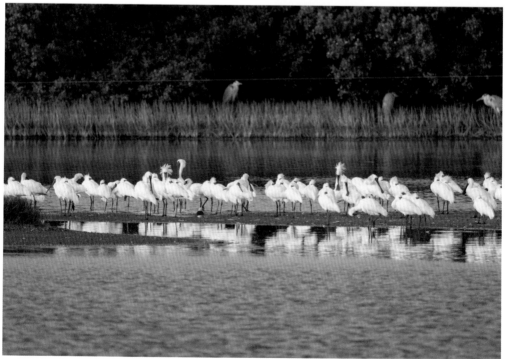

▲每年冬季有很多黑面琵鷺選擇在鰲鼓溼地度冬。

嘉義縣——布袋溼地

沿著臺17線道路過了布袋市區，一邊是方格式的養殖魚塭，另一邊則是寬廣的布袋溼地，這些原本是早年的鹽田，現已退去經濟功能，成為西部海岸非常重要的候鳥棲地，每年秋天之後就會有數量龐大的雁鴨科、鷸鴴科、鷗科、鷺科和黑面琵鷺等水鳥飛到這裡越冬。布袋溼地範圍廣闊，候鳥棲息也會根據溼地水位高低而有所變化，水位較高的區域適合鷺科、雁鴨科和高蹺鴴、反嘴鴴等鳥類停棲，而較低水位的灘地則會吸引鷸鴴科和鷗科鳥類覓食。一般來說，南布袋溼地以及位於新岑國小後方的布袋鹽田溼地是屬於高水位溼地，這區域的鳥類以赤頸鴨、琵嘴鴨、小水鴨等雁鴨科鳥類和蒼鷺、大白鷺、黑面琵鷺、高蹺鴴、反嘴鴴等長腳鳥類為主，而位於宮龍溪南側的新塭溼地和臺61線快速公路西側的槍樓溼地則屬於較淺水位的溼地，區內有許多露出水面的潮溼灘地，非常適合鷸鴴科鳥類和鷗科鳥類站棲，是觀賞和拍攝這些鳥類的好地方。

▲位於布袋61號快速道路旁的槍樓溼地常有大群黑面琵鷺停棲。

◀布袋早年的鹽田已成為水鳥聚集的溼地。

座標位置：南布袋溼地—N 23°21'46.7" E 120°10'40.2"
　　　　　布袋鹽田溼地—N 23°20'34.1" E 120°10'21.5"
　　　　　新塭溼地— N 23°20'26.9" E 120°09'42.4"
　　　　　槍樓溼地—N 23°20'40.4" E 120°09'19.7"
拍鳥季節：每年十一月至隔年四月最佳
野鳥種類：赤頸鴨、琵嘴鴨、澤鳧、白額雁等雁鴨科、鶴鷸、長嘴半蹼鷸、小濱鷸、高蹺鴴、
　　　　　反嘴鴴、大杓鷸、青足鷸等鷸鴴科、灰胸秧雞、紅冠水雞、白冠雞等秧雞科、
　　　　　蒼鷺、紫鷺、黃小鷺等鷺科、紅嘴鷗、裡海燕鷗、黑腹燕鷗等鷗科及黑面琵鷺、
　　　　　東方白鸛、紅鶴等水鳥。

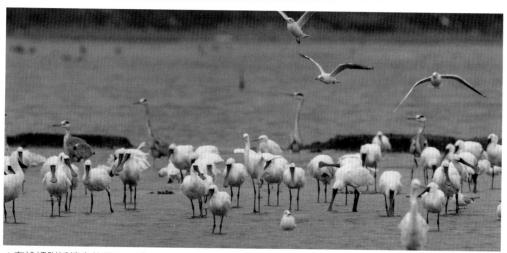

▲在槍樓附近棲息的黑面琵鷺群和鷺科、鷗科鳥類。

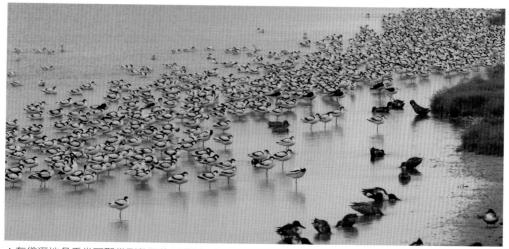

▲布袋溼地冬季常可觀賞到數百隻反嘴鴴聚集的壯觀場景。

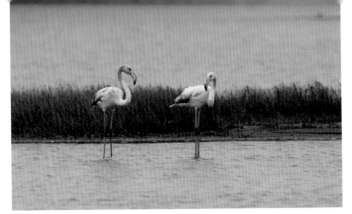

▲稀有迷鳥大紅鶴也在
布袋溼地出現。

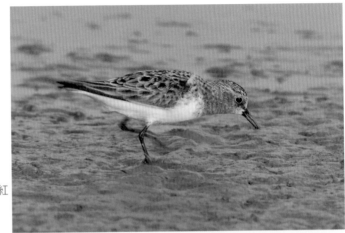

▶布袋溼地常見的紅
胸濱鷸。

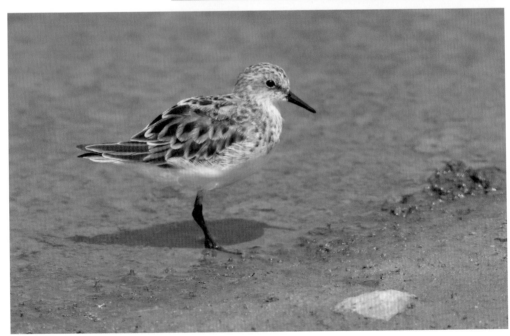

▲在布袋溼地也可以發現稀有過境鳥小濱鷸。

臺灣南部地區

包含臺南市、高雄市、屏東縣等區域。

臺南市 —— 官田水雉生態教育園區

臺南官田是臺灣菱角的主要產地，農民們在一期稻作收割後會將農田重新注水改種菱角，吸引了素有「菱角鳥」之稱的水雉進駐棲息。當年高鐵的規劃路線剛好經過水雉的菱角田棲地，環評會議決議要求高鐵需租用 15 公頃的水雉棲地才准動工，高鐵公司便向臺糖租用 15 公頃蔗田，委由保育團體規劃為有利水雉棲息的溼地，設立水雉生態教育園區，幾年間便成功吸引許多水雉進駐及繁殖，目前每年都有超過 100 巢的水雉繁殖紀錄，成為國內水雉密度最高的區域。園區內設有 4 座賞鳥亭及許多觀察孔，鳥友只要透過觀察口就可近距離觀察、拍攝到精彩的水雉生態。每年四、五月開始是水雉的繁殖期，牠們會換上亮麗的外衣並在園區內爭奪地盤，此時的行為特別豐富，是拍攝水雉動態影像的好時機。五至七月間是水雉的孵卵和育雛期，可紀錄到水雉辛苦輪流孵卵和哺餵幼鳥的溫馨畫面。秋天之後，幼鳥逐漸長大，水雉親鳥也會換上一身樸素冬衣，園區溼地漸趨平靜。這時候卻有另一批來至北方的訪客進駐，這些遷徙性的冬候鳥主要是雁鴨科、鷺科、鷸鴴科鳥類，牠們看上水雉園區食物豐富的溼地環境，將此當成度冬區。冬季候鳥的蒞臨為園區開啟另一波賞鳥熱潮，高蹺鴴、青足鷸、鷹斑鷸、大白鷺、小水鴨、琵嘴鴨、尖尾鴨等是冬天的常客，有時候也會有棉鴨、巴鴨、青頭潛鴨、池鷺等稀有鳥類光臨。

座標位置：N 23°11'04.5" E 120°18'48.1"

拍鳥季節：每年四月至八月為拍攝水雉的最佳季節。

野鳥種類：赤水雉、大白鷺、蒼鷺、池鷺、黃小鷺、栗小鷺、小水鴨、琵嘴鴨、尖尾鴨、白眉鴨、巴鴨、棉鴨、青足鷸、鷹斑鷸、高蹺鴴等。

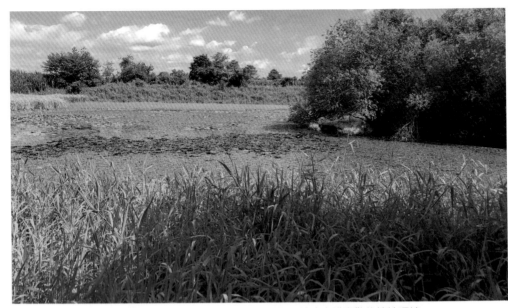

▲園區內的水雉棲地上種植菱角、芡實、水柳等水生植物，營造水雉喜歡的棲地環境。

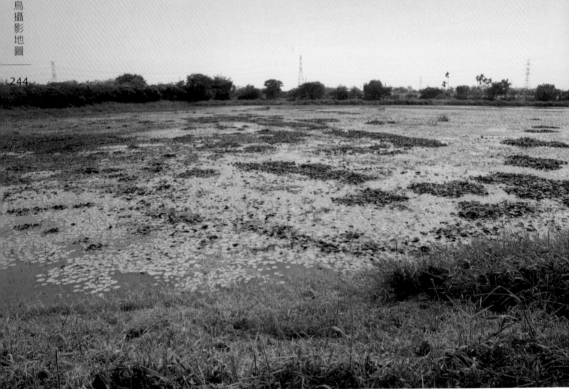

▲水雉生態園區完整的人工溼地是國內水雉密度最高區域。

▲透過園區內的賞鳥亭觀察口就可以觀察到水雉生態。

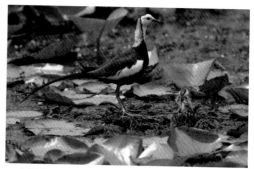

▲水雉爸爸帶著水雉寶寶覓食。

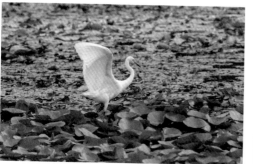

▲水雉溼地也吸引許多白鷺前來覓食。

▲紅冠水雞也在水雉園區內繁殖。

▲一年四季都可在園區內觀賞到黃小鷺。

高雄市——茄萣溼地

　　位於高雄市茄萣區內，是早年潟湖淤積及興達港塡海造陸形成的內陸沼澤溼地，也是被國際鳥盟認證的重要野鳥棲地，生態豐富度位居臺灣溼地前茅。茄萣溼地幅員廣大，有廢晒後自然形成的鹽田、紅樹林、潟湖、草澤、養殖魚塭等豐富的溼地生態系，目前茄萣溼地和外部水域已沒有連通，唯一的水源是降雨，但卻能維持終年不涸；尤其春天雨水比較充沛的季節，即能吸引爲數眾多的水鳥到此覓食，場面甚是壯觀。此處整年都可看到各種平地留鳥，也是每年秋冬之後遷徙、度冬候鳥的重要棲息地。深水區是赤頸鴨、尖尾鴨、琵嘴鴨、羅文鴨、花嘴鴨、鈴鴨、澤鳧等雁鴨科鳥類的棲地，淺水區則是大白鷺、蒼鷺、紫鷺等鷺科鳥類覓食的場域，各種鷸鴴科和鷗科、燕鷗科等鳥類則會在水岸邊行走覓食。茄萣溼地最大的生態特色是每年有數百隻國際級保育鳥類黑面琵鷺來此度冬，數量之多堪稱全臺之冠，尤其是牠們早上和黃昏會靠近水岸邊集體覓食，只要在八角亭、槍樓或竹滬鹽灘等位置等待，就可以近距離觀賞和拍攝黑面琵鷺集體覓食的精彩畫面。

▲茄萣溼地是被國際鳥盟認證的重要野鳥棲地。

座標位置：N 22°52'59.1" E 120°12'02.6"

拍鳥季節：每年十一月至隔年四月最佳，春天更是拍攝黑面琵鷺繁殖羽的最佳季節。

野鳥種類：黑面琵鷺、尖尾鴨、琵嘴鴨、小水鴨、羅文鴨、赤頸鴨、白眉鴨、赤膀鴨、紅頭潛鴨、鳳頭潛鴨、斑背潛鴨、魚鷹、澤鵟、遊隼、紅隼、棕三趾鶉、白冠雞、水雉、彩鷸、跳鴴、高蹺鴴、反嘴鴴、燕鴴、灰斑鴴、尖尾鷸、黑腹濱鷸、紅腹濱鷸、彎嘴濱鷸、雲雀鷸、大濱鷸、三趾鷸、田鷸、寬嘴鷸、斑尾鷸、黑尾鷸、中杓鷸、麴鷸、流蘇鷸、鶴鷸、白腰草鷸、赤足鷸、黃足鷸、反嘴鷸、紅領瓣足鷸、紅嘴鷗、小燕鷗、燕鷗、黑腹燕鷗、白翅黑腹鷗、番鵑、臺灣夜鷹、小雨燕、翠鳥、小雲雀、棕沙燕、赤喉鷚、大花鷚、白鶺鴒、黃鶺鴒、灰鶺鴒、棕背伯勞、藍磯鶇、黃尾鴝、白腹鶇、赤腹鶇、大葦鶯、棕扇尾鶯、灰頭鷦鶯、灰椋鳥、灰背椋鳥、絲光椋鳥、喜鵲、小天鵝等。

▲溼地內的竹滬鹽田已經成為大批水鳥的樂園。

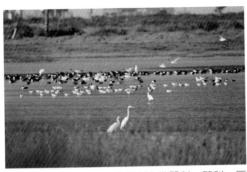

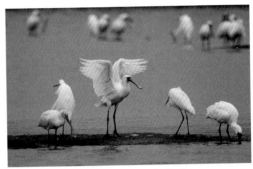

▲茄萣溼地每年冬季都會吸引大批鷺科、鷗科、雁鴨科、秧雞科等水鳥聚集。

▲茄萣溼地是黑面琵鷺主要的度冬區。

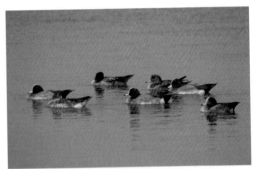

▲紅嘴鷗和裡海燕鷗在溼地有很大族群數量。

▲赤頸鴨是茄萣溼地數量最多的雁鴨科鳥類。

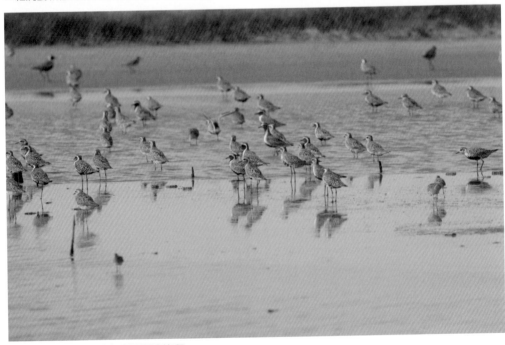

▲每年春天會有大批金斑鴴過境停留。

高雄市 —— 永安溼地

永安溼地是早年烏樹林鹽場的一部分，長期以晒鹽為主，為南臺灣重要的晒鹽場。

永安鹽田自從 1985 年停晒並移轉產權至臺灣電力公司後，臺電原計畫闢建灰塘以貯存興達發電廠的飛灰，但因鹽民補償問題未決遲遲無法使用，臺電並未將飛灰填至本區塊土地內，從而使這一原屬低窪感潮帶之荒廢鹽田孕育出了豐富的紅樹林與水鳥生態，逐漸成為候鳥棲地，1999年更被國際鳥盟評選為重要野鳥棲息地（IBA）。

後來高雄市政府商請臺電提供土地，將永安溼地規劃為溼地生態教育場域，並設置生態教育中心和多處賞鳥牆以供民眾近距離觀賞溼地鳥類，也使得珍貴的溼地不僅得以保存，更兼具生態教育意涵，目前已成為國人觀賞溼地鳥類生態的好去處。永安溼地主要以冬季的度冬候鳥和春秋兩季遷徙性的過境水鳥為主，鷺科、鷸鴴科、鷗科、鸊鷉等都有相當龐大的數量，而為數眾多的黑面琵鷺也是這裡的特色，由於和茄萣溼地相距不遠，兩處溼地的黑面琵鷺族群會兩地互換覓食，有時候

▲永安溼地原本是低窪的荒廢鹽田，後來變成孕育豐富紅樹林與水鳥生態的伊甸園。

數量多達上百隻，透過賞鳥牆的觀察口可以近距離觀賞到這群稀有候鳥的有趣生態。

座標位置：N 22°50'02.6" E 120°12'44.7"
拍鳥季節：每年十一月至隔年四月最佳。
野鳥種類：黑面琵鷺、琵嘴鴨、小水鴨、羅文鴨、赤頸鴨、赤膀鴨、鸕鷀、魚鷹、澤鵟、遊隼、紅隼、棕三趾鶉、反嘴鴴、燕鴴、灰斑鴴、尖尾鷸、黑腹濱鷸、紅腹濱鷸、彎嘴濱鷸、大濱鷸、田鷸、寬嘴鷸、斑尾鷸、黑尾鷸、中杓鷸、黦鷸、流蘇鷸、鶴鷸、赤足鷸、黃足鷸、反嘴鷸、紅領瓣足鷸、紅嘴鷗、小燕鷗、燕鷗、黑腹燕鷗、白翅黑燕鷗、番鵑、翠鳥、白鶺鴒、黃鶺鴒、灰鶺鴒、棕背伯勞、藍磯鶇、黃尾鴝、白腹鶇、赤腹鶇、大葦鶯、棕扇尾鶯、灰頭鷦鶯、灰椋鳥等。

▲透過賞鳥牆就可近距離觀察拍攝水鳥生態。　　▲永安溼地是反嘴鴴的重要棲地。

▲冬季像市集般的水鳥群聚。

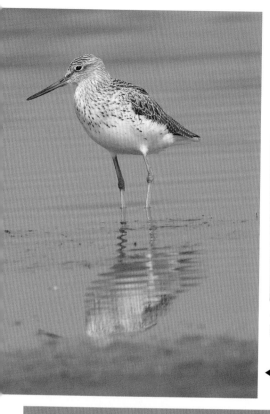

▲春天一到,在溼地可見到換上繁
殖羽的彎嘴濱鷸。

◀青足鷸是這裡的普鳥。

▲每年都有許多黑面琵鷺在永安溼地度冬。

臺灣最南端的恆春半島和墾丁地區一向是賞鳥人士嚮往的觀鳥天堂，複雜多樣的鳥類棲息環境吸引眾多的低海拔陸鳥和水鳥，估計超過 300 種鳥類。尤其是三面環海，又位在北返候鳥飛臨臺灣和南遷候鳥離開臺灣陸地的必經位置，成為候鳥們集結停息補充體力的好地方，每當大量候鳥蒞臨的季節就會吸引來自全國各地的鳥友爭睹盛況。每年九月中旬數量多達 20

萬隻的赤腹鷹飛往南洋度冬途中，會在恆春半島的茂密森林中稍事停留再繼續南飛，牠們夜棲的位置隱密不易觀察，但清晨在社頂公園的凌霄亭則可以觀賞到成千上萬隻鷹群集結出海的壯觀景象。到了十月國慶日前後主角則換成灰面鵟，每年約 4 萬隻的灰面鵟會在恆春半島的滿州鄉里德橋、港口地區停棲，黃昏時分都可以觀賞到一群群的灰面鵟低空盤旋準備在樹林

▲恆春的龍鑾潭是雁鴨科、鷿鷉科、鷺鷥科等水鳥重要的度冬區。

降落，有時還會下到河邊喝水，這時只要在幾處有利位置守候就可讓鷹迷們大飽眼福。除了過境猛禽之外，龍鑾潭廣闊的水域和草澤是雁鴨科、鷺科和鷿鷈科鳥類喜歡棲息的環境，尤其每年冬季都有為數眾多的澤鳧、琵嘴鴨、小水鴨、尖尾鴨等在此度冬，東方白鸛、黑鸛、黑面琵鷺等也常在此出現。

位在龍鑾潭西邊的關山也是重要的賞鳥據點，這裡隆起的珊瑚礁地形，是觀賞夕陽的好去處，在觀景臺附近視野開闊，每年十月可觀賞到成群結隊的牛背鷺在夕陽的陪襯下往南遷徙，和灰面鵟鷹群從海面上以鷹柱盤旋進入陸地的景象。

座標位置：社頂凌霄亭—N 21°57'53.4" E 120°43'07.1"
　　　　　滿州里德橋—N 22°01'20.3" E 120°50'42.0"
　　　　　龍鑾潭—N 21°58'09.5" E 120°44'57.2"
　　　　　關山—N 21°57'53.4" E 120°43'07.1"
拍鳥季節：每年九月至隔年四月最佳。
野鳥種類：赤腹鷹、灰面鵟、蜂鷹、日本松雀鷹、黃鸝、烏頭翁、紅尾伯勞、棕背伯勞、澤鳧、琵嘴鴨、斑背潛鴨、呂宋鴨、秋沙鴨、白額雁、大杓鷸、鶴鷸、紫鷺、灰山椒、灰斑鶲等。

▲社頂公園的凌霄亭可觀察赤腹鷹、灰面鵟等遷徙猛禽群集出海南遷的壯觀景象。

▶在灰面鵟遷徙季節，滿州鄉里德橋附近是觀賞落鷹停棲的好景點。

▲傍晚時分一群群的灰面鵟低空盤旋準備降落夜棲。

◀在滿州山區停棲過夜的
赤腹鷹。

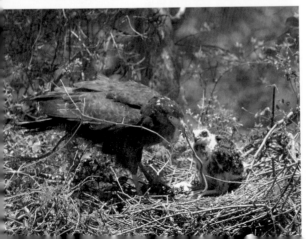

▲鳳頭潛鴨是龍鑾潭數量最多的雁鴨。

◀社頂公園生態豐富，是
大冠鷲的繁殖區。

04　臺灣東部地區

包含宜蘭縣、花蓮縣等區域。

宜蘭縣——礁溪

　　素以優質溫泉而聞名的礁溪也是愛鳥人士的賞鳥勝地，靠近竹安溪出海口附近的區域由於地勢較為低窪，大部分是養殖魚塭、水田和沼澤溼地，成為水鳥們最喜歡棲息的環境，尤其是每年冬季都可以發現大批遷徙性的冬候鳥在這裡度冬，眾多愛鳥人士也會前來熱情追鳥。

　　礁溪適合賞鳥和拍鳥的區域主要有大塭、下埔、塭底和時潮等區，前兩者為養殖魚塭和草澤溼地，後兩者則為水田環境。位於玉龍路二段兩側的大塭是礁溪面積最大的水產養殖區，許多養殖池在冬季時會放水曝池，放水後的魚池正好提供來此度冬的候鳥們最佳的停棲覓食環境，位在沙港路被鳥友們稱為釣鱉池的幾處寬廣廢棄魚池，是大塭地區最精華的賞鳥區。

　　除了有數量眾多的雁鴨科和鷸鴴科棲息之外，稀有的黃嘴天鵝、小天鵝、大麻鷺等也多次在此出現。靠近竹安溪出海口位置的下埔溼地行政區屬於頭城，這裡具有大面積的養殖魚塭和草澤溼地，冬季裡是眾多雁鴨科鳥類的重要棲地，近年來有數十隻的稀有紫鷺會來到下埔地區繁殖下一代，成為春夏之際最吸引人的焦點。礁溪東南方的塭底和時潮兩處也是冬季候鳥們重要的棲地，這裡地勢比較低窪，大部分是廣闊的水稻田，秋季水稻收成後，農友們為了防止雜草生長會將水田注水，正好為冬季水鳥營造一處不受干擾的棲息環境，眾多鷺科、雁鴨科、鷸鴴科鳥類會在此群聚覓食，往往一處水田常聚集數百隻高蹺鴴，非常壯觀。

座標位置：釣鱉池—N 24°49'35.0" E 121°47'48.8"
　　　　　　下埔—N 24°50'11.9" E 121°48'39.6"
　　　　　　時潮—N 24°48'28.0" E 121°48'24.2"
拍鳥季節：每年十一月至隔年五月最佳。
野鳥種類：高蹺鴴、反嘴鴴、小辮鴴、黑尾鷸、反嘴鷸、大杓鷸等鷸鴴科鳥類。

▲大批鷸鴴科鳥類會在魚塭中棲息。

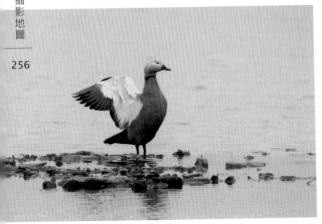

▲稀有的黃麻鴨在釣鱉池出現。

▶礁溪的釣鱉池、下埔、大塭路
一帶魚塭是水鳥重要棲地。

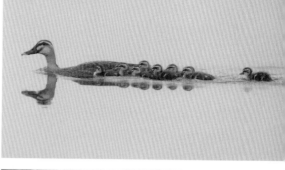
▶在魚塭水岸繁殖
的花嘴鴨帶著小鴨
出來覓食。

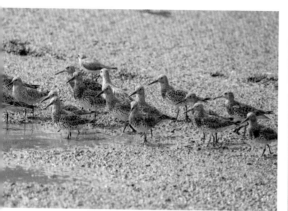

▲冬季放水曝池的魚塭有豐富的食
物，成為鷸鴴科鳥類的覓食區。

▶稀有迷鳥黃嘴天鵝在大
塭一帶出現，吸引大批鳥
友觀賞拍攝。

▲下埔地區每年都有數十對紫鷺來此繁殖。

宜蘭縣——壯圍

蘭陽溪北岸壯圍地區的環境主要以水稻種植為主，綠油油的水稻田幾乎看不到盡頭。秋收之後，廣闊的水稻田大都會被滿滿的水波取代，正好提供從北方來臺灣度冬的候鳥們一處不受干擾的棲息空間。因緊鄰蘭陽溪口，溪口漲潮時一些水鳥也會暫時飛到水田中棲息，使得壯圍水田中的水鳥更加豐富。壯圍的水鳥主要以蘭陽溪旁的新南地區和蘭陽溪出海口的沙岸溼地為主，兩處棲地的生態環境略有不同，鳥類的種類也不太一樣。新南賞鳥區以新

南國小和新南路的田媽媽餐廳為中心，附近的水田中都會有許多水鳥棲息，主要以秧雞科和鷸鴴科鳥類為主，來到這裡只要開著車沿著田邊道路慢慢找尋，往往會有令人驚豔的發現。蘭陽溪出海口的蘭陽溪水鳥保護區是蘭陽溪、宜蘭河、冬山河匯流的出海口，河海交接處河床寬廣、沙洲密布，非常適合水鳥棲息，尤其是雁鴨科和燕鷗科更是這裡的主角，稀有的卷羽鵜鶘、黑鸛、灰鶴和黑嘴端鳳頭燕鷗也曾在此出現。在冬天和夏天，蘭陽溪口的鳥類

▲冬季休耕的水田是水鳥度冬的好棲地。

各有不同，冬季主要以雁鴨科、鷸鴴科等候鳥為主，到了夏季則換成到臺灣附近海域繁殖的鳳頭燕鷗、紅燕鷗、蒼燕鷗、普通燕鷗和小燕鷗等燕鷗科鳥類，牠們春夏之際會聚集在出海口附近的沙洲上求偶交配，並在近海岩礁上繁殖下一代，帶幼鳥出巢後還會帶到出海口的沙洲上覓食，數量往往多達數百隻，相當壯觀，這時候只要靜靜待在車上就可近距離拍攝到這些美麗的精靈。

座標位置：新南國小—N 24°43'23.4" E 121°48'00.6"
　　　　　田媽媽餐廳—N 24°43'07.5" E 121°48'25.6"
　　　　　蘭陽溪口北岸—N 24°43'01.7" E 121°50'00.4"
拍鳥季節：每年十一月至隔年五月最佳。
野鳥種類：緋秧雞、董雞、紅冠水雞等秧雞科鳥類及小辮鴴、蒙古鐵嘴鴴、黑尾鷸、半蹼鷸、小青足鷸等鷸鴴科鳥類，蘭陽溪口以雁鴨科鳥類和燕鷗科鳥類為主。

▲水田中成千上百的高蹺鴴停棲畫面非常壯觀。

▲成群的白額雁在壯圍水田中覓食。

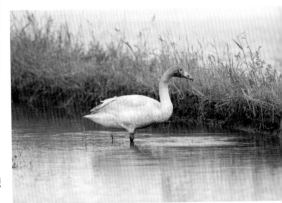

▶罕見的小天鵝也出現
在壯圍的水田。

▲蘭陽溪出海口寬廣的沙岸是鳳頭燕鷗喜歡聚集的地方。

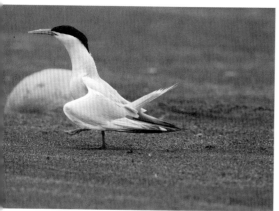

▲臺灣不常見的紅燕鷗也出現在蘭陽溪出海口。

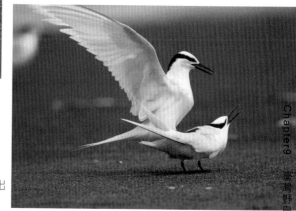

▶蒼燕鷗在蘭陽溪出
海口處棲息。

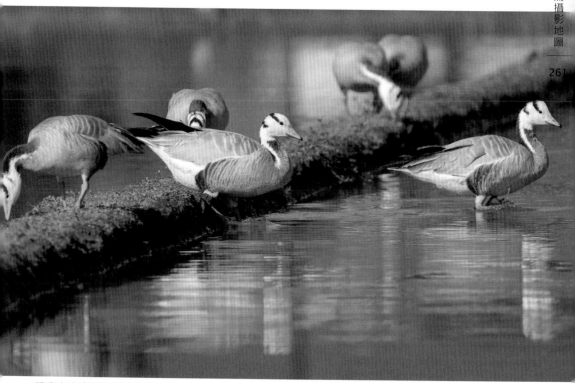

▲棲息在青康藏高原的斑頭雁於 2021 年冬季意外飛臨宜蘭壯圍，並掀起一陣賞鳥熱潮。

　　要去臺灣東部的花蓮拍鳥，大部分的鳥人一定會想到太魯閣的布洛灣，這是一處位於立霧溪旁的平坦河階臺地，早年是原住民的獵場，現在則是國家公園管理站所在地。布洛灣的海拔高度大約只有 300 公尺，平時較常見的鳥類大都是五色鳥、紅嘴黑鵯、烏頭翁、綠畫眉、小彎嘴、小啄木等低海拔的普鳥。一直要到每年十一月以後高山氣候變冷，鳥類食物缺乏，中、高海拔的鳥類開始往較低海拔地區垂直遷降，許多鳥類就會來到開闊平坦的布洛灣臺地度冬，這裡豐富的食物來源正好提供牠們冬季所需。冬季來到布洛灣賞鳥，除了隨處可見低海拔常見鳥類外，平時難得一見的黃山雀竟會成群在地面覓食，黃腹琉璃、赤腹山雀、紅胸啄花、灰林鴿等也有相當數量，而可愛的鵂鶹一出現更是馬上成為鳥友注目的焦點。除了留鳥之外，冬季裡許多遷徙性陸棲候鳥也會加入布洛灣的野鳥家庭，除了白腹鶇、赤

▲位於太魯閣的布洛灣臺地是冬季山區鳥類匯集之處。

▶春天的花季是布洛灣拍鳥的最佳季節。

腹鷓、黃尾鴝、白鶺鴒、花雀等常見的冬候鳥之外，稀有的銅藍鶲、花翅山椒、黃眉柳鶯等幾乎每年都會到此造訪，每當有這些珍稀鳥類出現的訊息，總會吸引全國鳥友爭睹其風采。布洛灣的野鳥盛況大約在農曆年前後會達到最高點，這時山區的梅花、杏花、櫻花陸續盛開，一些喜歡吸食花蜜的鳥類如冠羽畫眉、白耳畫眉、紅頭山雀、青背山雀等也到此群聚，這時整個布洛灣臺地彩羽穿梭、鳥鳴不絕，是賞鳥和拍鳥的最佳時機。

座標位置：N 24°10'15.0" E 121°34'23.1"
拍鳥季節：每年十二月至隔年二月最佳。
野鳥種類：五色鳥、紅嘴黑鵯、烏頭翁、綠畫眉、小彎嘴、冠羽畫眉、白耳畫眉、紅頭山雀、青背山雀、小啄木、黃腹琉璃、赤腹山雀、紅胸啄花、灰林鴿、白腹鷚、赤腹鶇、黃尾鴝、白鶺鴒、花雀、銅藍鶲、花翅山椒、黃眉柳鶯等。

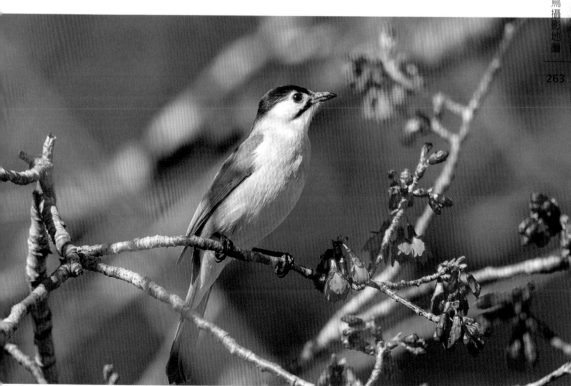

▲僅棲息在臺灣東部的烏頭翁也來啄食櫻花花蜜。

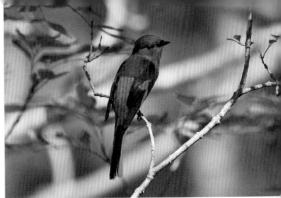

▶ 成群紅山椒鳥會
在山谷間飛掠。

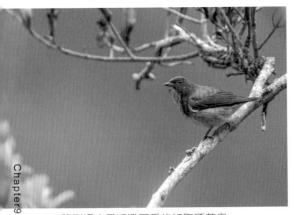

▲ 體型嬌小且活潑可愛的紅胸啄花鳥
在布洛灣臺地有穩定的族群分布。

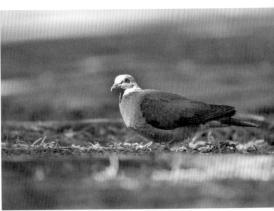

▶ 停車場地面可看到
成群灰林鴿覓食。

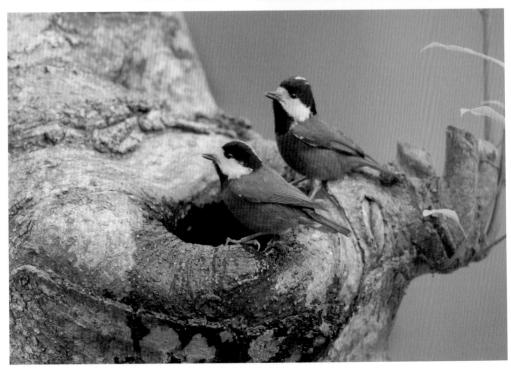

▲ 赤腹山雀是布洛灣整年都可以看到的臺灣特有亞種鳥類。

臺灣離島地區

case. 05

澎湖縣

　　澎湖爲近百個大小不等的島嶼、岩礁所組成，除了花嶼是花崗岩地形之外其他都是海底火山活動所形成的玄武岩島嶼。澎湖各島地勢較平坦，缺乏山區森林以及大川、湖泊等可供鳥類棲息的環境，長年在澎湖棲息的留鳥種類並不多。但由於位在東亞候鳥遷移的中繼站，在每年候鳥移棲的季節裡，會有爲數眾多的遷徙性候鳥飛臨各個島嶼。這些鳥類當中，除了冬季在本島各溼地常見的鷸鴴科及鷺科、雁鴨科等鳥類之外，又以每年五至八月的夏季，從熱帶地區飛到澎湖各無人島上繁殖的燕鷗科鳥類最具特色，這些燕鷗鳥類包括玄燕鷗、紅燕鷗、蒼燕鷗、白眉燕鷗、

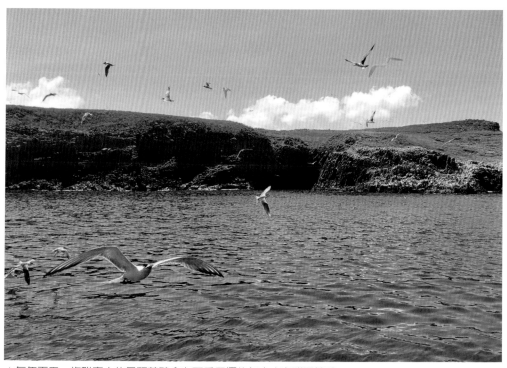

▲每年夏天，族群龐大的鳳頭燕鷗會在不受干擾的無人小島群聚繁殖。

鳳頭燕鷗和小燕鷗等六種，近年也觀察到稀有的黑嘴端鳳頭燕鷗在澎湖出現，其中除了小燕鷗會在本島的青螺溼地繁殖之外，其他燕鷗則分別聚集在南海的大、小貓嶼、後袋子嶼、鐵石占嶼、頭巾嶼及北海的雞善嶼、錠鉤嶼、險礁嶼、小白沙等無人小島集體繁殖，這些無人居住的小島除了具有安全性高不受人為干擾的特性之外，附近海域夏季盛產的丁香魚也提供無虞的食物來源，自然吸引這些夏日精靈的青睞。然而，許多燕鷗繁殖的無人島嶼如貓嶼、錠鉤嶼、雞善嶼等已經劃為燕鷗保護區，未經申請無法登島拍攝。

座標位置：澎湖青螺溼地—N 23°35'54.4" E 119°38'50.3"
拍鳥季節：每年一月至四月拍攝過境候鳥最佳。
　　　　　每年五月至七月拍攝各種燕鷗鳥類繁殖最佳。
野鳥種類：鷿鷈科、鷺鷥科、雁鴨科等冬候鳥之外，以五至七月在各無人島嶼上繁殖的玄燕鷗、紅燕鷗、蒼燕鷗、白眉燕鷗、鳳頭燕鷗和小燕鷗等燕鷗科鳥類最具特色。

▶澎湖的雞善嶼是紅燕鷗、白眉燕鷗和蒼燕鷗的重要繁殖區。

▲貓嶼地勢陡峭，附近海域受黑潮支流影響，漁產豐富，成為臺灣最大的燕鷗海鳥繁殖地。

▶無人小島錠鉤嶼有非常多白眉燕鷗和蒼燕鷗繁殖。

▲位於將軍島附近的後袋子嶼有許多紅燕鷗、蒼燕鷗、白眉燕鷗、燕鴴、岩鷺在島上繁殖

▶唯有在夏日的澎湖，才容易觀察拍攝稀有的紅燕鷗。

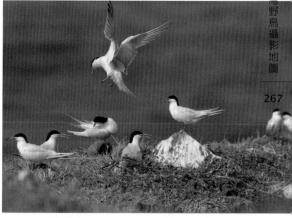

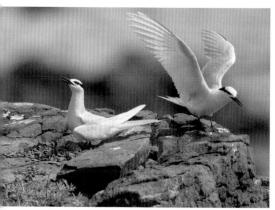

▲在澎湖無人島嶼繁殖的蒼燕鷗頂著烈日保護巢卵。

▶白眉燕鷗是澎湖夏日常見的海鳥，牠們主要在陡峭的岩礁上繁殖。

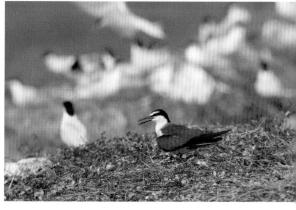

金門縣

金門縣範圍包含金門本島和俗稱小金門的烈嶼，島嶼面積雖只有 152 平方公里，卻具有非常多樣化的生態環境，早年為了戰備需要而廣泛造林和建造水庫，現已成為野鳥棲息的樂園，再加上正好位於東亞大陸候鳥遷徙的要道上，很多候鳥會飛臨金門度冬或稍事停留後再繼續往南遷徙，使得出現在金門的鳥種更加繁多，根據金門鳥會統計，金門地區發現的鳥類已多達 305 種，而終年棲息於金門的留鳥就有 40 種。以一個小島來說鳥種如此繁多極為罕見，同時也使金門成為國人的賞鳥天堂，每年到金門賞鳥的遊客絡繹不絕。

金門的野鳥大致可分為陸鳥和水鳥兩大類，陸鳥主要棲息在本島內陸的農耕區和森林區，如南山林道、農試所、中山紀念林和環保公園等，以上都是拍攝陸棲鳥類的好地方。由於地理位置關係，金門的陸鳥種類和中國華南的野鳥種類比較類似，如褐翅鴉鵑、叉尾太陽鳥、寒鴉、斑尾鵑鳩等在臺灣都沒有出現過，而夏季飛臨金門繁殖的栗喉蜂虎更是金門陸鳥的熱點，很多鳥友都不惜頂著烈日在青年農莊、三角堡和田浦水庫獵取其精彩的育雛生態。至於棲息於在水域附近的水鳥更是金門野鳥生態的最大特色，牠們大都是每年秋冬到金門過境或度冬的候鳥，由於數量龐大種類繁多，儘管金門冬季寒風刺

▲浯江出海口廣闊的潮間帶溼地是鷸鴴科水鳥的重要棲地。

▲在慈湖堤岸上可拍攝到鸕鷀黃昏歸巢夜棲的如畫影像。

骨，但還是吸引非常多鳥友前來朝聖。金門的水鳥以鸕鷀科、鷸鴴科、鷺鷥科、雁鴨科鳥類為主，主要棲息於金門的大、小太湖、浯江溪口、慈湖及堤外海岸、雙鯉湖、田埔水庫、金沙溪口、洋山海堤、浦邊海邊、馬山海岸和小金門的陵水湖等地，其中，以古寧頭慈湖、慈堤和雙鯉湖一線，更是絕佳的賞鳥拍鳥場所。

座標位置：慈湖—N 24°27'51.0" E 118°17'57.4"
　　　　　雙鯉湖—N 24°28'33.6" E 118°18'37.5"
　　　　　太湖—N 24°26'28.7" E 118°25'47.8"
　　　　　洋山海堤—N 24°29'29.0" E 118°23'42.7"
　　　　　南山林道—N 24°28'19.4" E 118°17'35.4"
　　　　　浦邊海岸—N 24°28'22.3" E 118°23'16.0"
拍鳥季節：每年十一月至隔年四月最佳。
野鳥種類：鸕鷀、蠣鴴、大杓鷸、流蘇鷸、鷿鷈、黑鸛、蒼翡翠、黑頭翡翠、斑翡翠、赤頸鴨、羅文鴨、巴鴨、池鷺、褐翅鴉鵑、叉尾太陽鳥、寒鴉、斑尾鵑鳩、栗喉蜂虎、冠郭公、噪鵑、中杜鵑、環頸雉、藍孔雀。

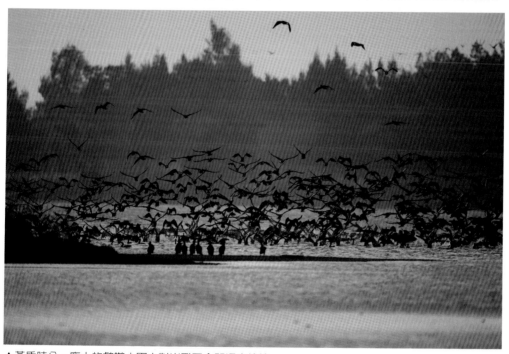

▲黃昏時分，龐大的鸕鷀大軍由對岸飛回金門過夜停棲。

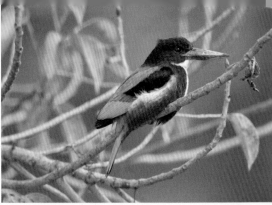

▶藍寶石般的蒼翡翠在金門金
　沙水庫附近極為常見。

▲臺灣極為罕見的蠣鴴在金門海
　岸邊有穩定族群數量。

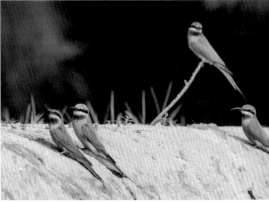

▶美麗可愛的栗喉蜂虎夏季飛
　臨金門繁殖，成為吸睛焦點。

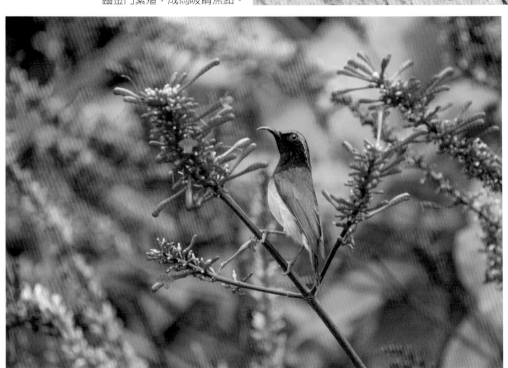

▲嬌小活潑的叉尾太陽鳥只有到金門才有機會看到牠們的風采。

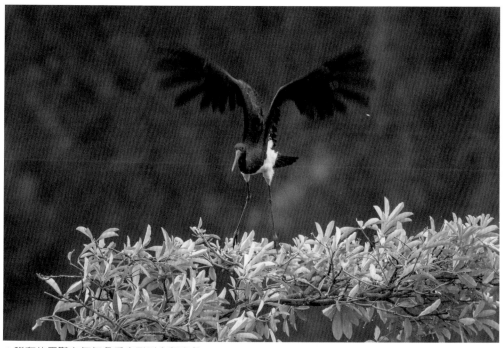

▲稀有的黑鸛在每年冬季會飛到金門度冬。

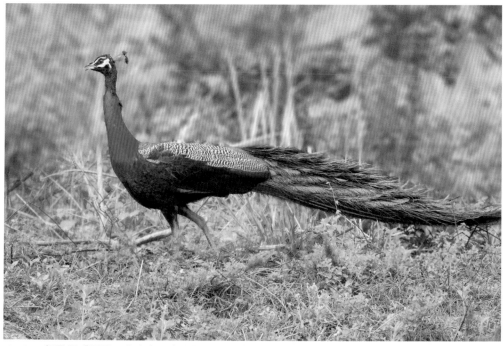

▲ 1999 年颱風「丹恩」吹走金門畜試所屋頂，養殖的藍孔雀紛紛逃走，在 20 年間迅速繁殖，因此在金門的樹林邊緣常可拍攝到美麗的孔雀身影。

國家圖書館出版品預行編目 (CIP) 資料

野鳥攝影攻略　拍攝技巧╳後製修圖╳野鳥攝
影熱點 / 李進興著; —初版 .—臺中市 ： 晨星出
版有限公司，2022.10
面 ；　公分 . —（生態館；34）
ISBN 978-626-320-203-0（平裝）

1.CST：動物攝影 2.CST：攝影技術 3.CST：鳥類

953.4　　　　　　　　111009979

詳填晨星線上回函
50 元購書優惠券立即送
（限晨星網路書店使用）

野鳥攝影攻略　　拍攝技巧 ╳ 後製修圖 ╳ 野鳥攝影熱點

作者	李進興
主編	徐惠雅
執行主編	許裕苗
版型設計	許裕偉
封面設計	陳語萱

創辦人	陳銘民
發行所	晨星出版有限公司
	臺中市 407 工業區三十路 1 號
	TEL：04-23595820　FAX：04-23550581
	E-mail：service@morningstar.com.tw
	http：//www.morningstar.com.tw
	行政院新聞局局版臺業字第 2500 號
法律顧問	陳思成律師
初版	西元 2022 年 10 月 06 日
讀者專線	TEL：（02）23672044 /（04）23595819#212
	FAX：（02）23635741 /（04）23595493
	E-mail：service@morningstar.com.tw
網路書店	http：//www.morningstar.com.tw
郵政劃撥	15060393（知己圖書股份有限公司）
印刷	上好印刷股份有限公司

定價 480 元

ISBN 978-626-320-203-0